KB161213

ICONIC
TAROT
DECKS
타로 상징 사전

ICONIC
TAROT
DECKS

타로 상징 사전

56가지 덱으로 알아보는 타로의 역사와 상징

사라 바틀렛 지음 | 윤태이 옮김

한스미디어

Iconic Tarot Decks by Sarah Bartlett

Text © 2021 Sarah Bartlett

All rights reserved.

Korean edition © 2022 Hans Media Inc.

Korean translation rights are arranged with Quarto Publishing plc. through AMO Agency, Seoul, Korea

이 책의 한국어판 저작권은 AMO 에이전시를 통해 저작권자와 독점 계약한 한스미디어에 있습니다.
저작권법에 의해 한국 내에서 보호를 받는 저작물이므로 무단 전재와 무단 복제를 금합니다.

타로 상징 사전
56가지 덱으로 알아보는 타로의 역사와 상징

1판 1쇄 인쇄	2022년 6월 7일
1판 1쇄 발행	2022년 6월 21일

지은이	사라 바틀렛
옮긴이	윤태이
펴낸이	김기옥

실용본부장	박재성
편집 실용1팀	박인애
영업	김선주
커뮤니케이션 플래너	서지운
지원	고광현, 김형식, 임민진

인쇄·제본	민언프린텍

펴낸곳	한스미디어(한즈미디어(주))
주소	121-839 서울시 마포구 양화로 11길 13(서교동, 강원빌딩 5층)
전화	02-707-0337
팩스	02-707-0198
홈페이지	www.hansmedia.com
출판신고번호	제 313-2003-227호
신고일자	2003년 6월 25일

ISBN	979-11-6007-808-4 (13650)

책값은 뒤표지에 있습니다.
잘못 만들어진 책은 구입하신 서점에서 교환해드립니다.

차례

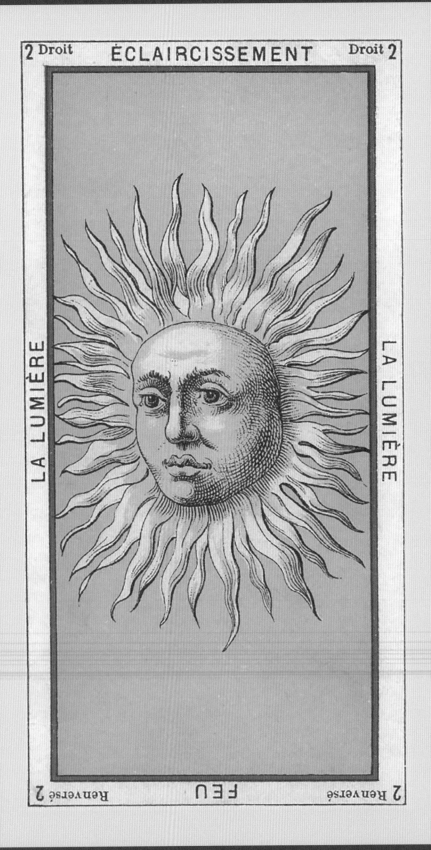

LA LUMIÈRE LA LUMIÈRE

여는 말

타로의 세계에서는 자기이해를 향해 막 걸음을 뗄 때, 바보 카드의 여정에 우리 자신을 빗대곤 한다. 바보, 혹은 나 자신은 (메이저 아르카나 카드에서 보이는 것과 같이) 개인적 성장을 위한 디딤돌이 되는 다른 인물들을 만나거나 여러 상태를 경험하게 된다. 실제로 각 카드나 디딤돌은 우리 안의 말로 설명할 수 없는 마법 같은 무언가를 나타낸다. 우리는 타로의 여정을 통해 결정을 내리거나 결정에 따른 책임을 지도록 교훈을 얻기도 하고, 우리가 공감하는 깊고 원형적인 주제에 대한 이해를 얻기도 한다. 나는 이러한 믿음에 온전히 동의하지만, 여기에서 벗어나 타로의 제작자와 아티스트, 신비주의자와 오컬티스트, 귀족과 시인과 공주의 이야기 또한 당신의 반향이라 말하고 싶다.

르네상스 시대의 세밀 초상화를 그린 화가이든 카드의 이미지에 심오한 상징을 정교히 더한 오컬티스트이든 이러한 인물들 또한 당신의 타로 여정의 핵심에 자리한다. 이 모든 인물과 아이디어는 타로에 영원토록 보존되어 있으며, 그 모두가 당신을 반영해 낸다.

이 책이 특별한 이유가 거기에 있다. 이 책은 타로의 역사나 해석, 치유, 점술에 대한 실용적인 지침만을 다루지 않는다. 이 책은 타로를 가득 채우고 스며든 이야기와 비밀, 상징과 모험에 대한 책이며, 이를 바꾼 모든 이들의 유산 또한 다룬다. 타로에 생기를 불어넣는 것은 바로 이러한 문화적 '삶'이다. 위험이 따르는 놀이로서의 기원은 물론 공작이나 궁인들에게 가족의 치부에 대해 상기해 주는 수단으로서도 타로는 최고급 와인에 절여진 자두처럼 과거의 가장 달콤하고도 쓰디쓴 맛을 흠뻑 머금었다. 심오한 메시지의 전달 수단이든 점술의 도구이든 타로는 꼬리를 물고 이어지는 생각의 흐름처럼 지나온 장소가 가진 문화 혹은 사회의 모든 이미지와 아이디어, 철학과 비사(秘事)를 거두어들인다.

당신은 이 책을 통해 타로의 모든 것은 당신의 모든 것이기도 하다는 사실을 발견하게 될 것이다.

78장의 카드

오늘날 일반적인 타로 덱은 78장의 카드로 구성된다. 하나의 덱은 22장의 메이저 아르카나와 각 14장으로 구성된 네 가지 슈트의 마이너 아르카나 56장으로 이루어진다. 네 가지 슈트는 보통 소드, 완드, 펜타클, 컵으로 불리나 제작자의 선택에 따라 일부 변형도 존재한다. 어쨌든 일반적으로 서양 점성술에서의 원소와 관련이 있으며, 소드는 공기, 완드는 불, 펜타클은 흙, 컵은 물에 해당한다.

메이저 아르카나

메이저 아르카나를 구성하는 22장의 카드는 1부터 21까지 번호가 매겨져 있으며, 바보 카드에는 번호가 붙지 않는다(0번을 붙이는 덱도 있다). 1번 마법사 카드부터 21번 세계 카드까지, 메이저 아르카나는 점술이나 개인의 심리적 탐구에 쓰일 때 가장 역동적이고, 개인적이며, 원형적이다. 번호가 없는 바보 카드는 나 자신의 본질로 여겨지기도 한다.

원형

메이저 아르카나는 보통 우리 모두가 알지만 무의식 속에 감춰진 강력한 원형으로 해석되곤 한다. 점술이나 자가 치유적 해석의 목적으로 사용하는 경우, 카드의 이미지는 우리 삶에서 주목할 만하거나 이미 나타난, 혹은 앞으로 나타날 다양한 상태에 대한 우리 내면의 반응을 끌어낸다. 이는 사건이나 경험, 우리가 만나는 사람 등 외부 요소일 수도 있다. 카드의 배치에 따라 원형적 의미는 긍정적인 것에서 보다 부정적인 것으로, 혹은 그 반대로 바뀔 수 있다.

네 가지 슈트

네 가지 슈트는 1(에이스)부터 10까지 숫자가 매겨진 10장의 숫자 카드(Pip cards, 핍카드)와 4장의 코트카드(Court cards, 궁정카드)로 구성된다. 코트카드는 오름차순으로 페이지(Page, 시종), 나이트(Knight, 기사), 퀸(Queen, 여왕), 킹(King, 왕)으로 이루어진 것이 일반적이다. 이러한 형태는 특히 라이더 웨이트 스미스 양식의 덱에서 흔히 찾아볼 수 있다(56쪽 참조). 일부 덱에서는 (크롤리 토트 덱에서와 같이, 64쪽 참조) 페이지는 공주로, 나이트는 왕자로 변형되는 등 인물의 구성이 다를 수 있다. 현대의 덱에서는 코트카드를 어머니, 아버지, 딸, 아들로 구성하는 등의 변형도 등장하곤 한다.

◀ **인챈티드 타로의
메이저 아르카나**
(88쪽 참조)

*운명의 수레바퀴, 힘, 교황,
바보*

메이저 아르카나

각 카드의 상징성과 해설에 대해 간략하게 설명하면 다음과 같다.

바보

번호 없음: 무한한 잠재력

점성술에서의 의미: 천왕성 - 자유

키워드: 즉흥성, 충동, 진실을 알지 못함, 영원한 낙관론자, 도전할 준비 완료, 운에 맡김, 다른 이들이 틀렸다 할지라도 나아가야 할 올바른 길을 앎.

마법사

1: 집중해서 행동함

점성술에서의 의미: 수성 - 마술

키워드: 온 정신을 집중하여 행동하고 마법 같은 결과를 얻음, 설득, 결과를 실현해 낼 시간, 아는 것이 힘, 아이디어를 얻고 행동으로 옮김.

여사제

2: 수수께끼

점성술에서의 의미: 달 - 수용

키워드: 조용한 잠재력, 드러나는 비밀, 여성의 직감, 진실을 봄, 명백한 것 너머에 숨겨진 사실이나 진실을 통찰함.

어황제

3: 풍요

점성술에서의 의미: 금성 - 관용

키워드: 유형적 혹은 창조적 결과, 관능적, 성취, 세속적 기쁨을 즐김, 기쁨의 표현, 관계에서 어머니 같은 존재.

황제

4: 권위

점성술에서의 의미: 양자리 - 조직

키워드: 공적 사항, 남성적 힘, 권위와 징계, 현명한 조언, 업적, 동기, 관계에서 아버지 같은 존재.

교황

5: 지식

점성술에서의 의미: 황소자리 - 경의

키워드: 관례에 순응, 경의, 영적 스승, 새로운 신념의 발견, 의무 이행, 법 또는 규칙을 이해, 독단적 영향.

연인

6: 사랑

점성술에서의 의미: 쌍둥이자리 - 선택

키워드: 유혹, 사랑에 있어서 선택을 함, 육체적 끌림, 삼각관계, 스스로의 감정을 의심함, 사랑의 의미는 무엇인가?

전차

7: 자기 신뢰

점성술에서의 의미: 궁수자리 성취

키워드: 투지, 의지, 성공을 향한 동기 및 목적의식, 대담, 스스로 시작함, 감정의 통제, 궤도를 유지함.

힘

8: 용기

점성술에서의 의미: 사자자리 - 힘

키워드: 온화한 힘, 곤란한 상황의 통제, 책임 부담, 타인을 향한 연민과 아량, 욕구의 정복.

은둔자

9: 신중

점성술에서의 의미: 처녀자리 - 차별

키워드: 내면 성찰, 과거 고찰, 삶의 의미 탐구, 영혼 탐색, 깊은 욕구의 이해, 진보를 위한 일보 후퇴.

운명의 수레바퀴

10: 운명

점성술에서의 의미: 목성 - 기회

키워드: 흐름을 따름, 기회를 잡음, 변화를 두려워하지 않음, 삶의 변화 주기에 순응함, 새로운 시작, 필연성, 카르마.

정의

11: 공정

점성술에서의 의미: 천칭자리 - 타협

키워드: 결정을 내림, 행동을 위해 책임을 받아들임, 공정한 판단의 필요, 정의, 법적 문제, 정당한 승부, 조화.

매달린 사람

12: 역설

점성술에서의 의미: 해왕성 - 과도기

키워드: 삶을 다른 관점에서 살펴봄, 어중간한 상태, 상황에 적응함, 역설, 행동하기 전에 멈춰서 생각함.

죽음

13: 변화

점성술에서의 의미: 전갈자리 - 변형

키워드: 감정의 변화, 한 주기가 끝나고 새로운 주기가 시작됨, 과거를 보내주고 앞으로 나아감, 변화를 수용함, 선택을 받아들임.

절제

14: 온건

점성술에서의 의미: 게자리 - 협동

키워드: 아이디어의 융합, 타협의 필요, 모든 것의 절제, 자원의 조합, 내 욕구는 내 욕망과 양립하는가?

악마

15: 유혹

점성술에서의 의미: 염소자리 - 물질주의

키워드: 유혹, 욕망에 묶임, 거짓된 삶, 집착, 자기기만, 환상으로부터 스스로를 해방함, 내 최악의 적은 나 자신.

탑

16: 예상치 못한

점성술에서의 의미: 화성 - 분열

키워드: 갑작스런 혼란 혹은 변화, 예상치 못한 분열, 전면적 혼돈, 무너져 내리고 제 자리를 찾음, 외부 영향에 순응함.

별

17: 깨달음

점성술에서의 의미: 물병자리 - 영감

키워드: 아이디어 또는 꿈의 실현, 통찰력 및 자기 신뢰, 영감, 드러난 진실, 빛을 봄, 풍요와 성공, 진실을 깨달음.

달

18: 환상

점성술에서의 의미: 물고기자리 - 취약성

키워드: 감정적 혼란, 상상력 혹은 본능을 씀, 진실을 보지 못함, 깊은 욕구를 살핌, 자기기만, 모든 게 보이는 것과 다름.

태양

19: 기쁨

점성술에서의 의미: 태양 - 생명력

키워드: 긍정적 에너지, 깨달음을 얻음, 창조력과 행복한 시간, 주인공이 됨, 삶을 충실히 살아감, 생명력, 진실을 표함.

심판

20: 해방

점성술에서의 의미: 명왕성 - 부활

키워드: 자신의 진정한 잠재력을 봄, 통찰 혹은 주의 환기, 재평가 및 재생, 문제의 진실, 있는 그대로 받아들임.

세계

21: 완전함

점성술에서의 의미: 토성 - 업적

키워드: 업적, 성취, 세계와 하나 됨을 느낌, 성공적인 여행(실제 여행 혹은 마음의 여정), 스스로를 받아들임, 귀환.

마이너 아르카나

마이너 아르카나의 소드, 컵, 완드, 펜타클은 각각 서양 점성술의 4대 원소인 공기, 물, 불, 흙을 나타낸다. 아래는 각 카드가 가지는 점술에서의 의미에 대한 간략한 설명이다.

마이너 아르카나는 대개 일상적인 경험과 우리의 감정, 생각, 욕구에 대한 것임을 기억하자. 코트카드는 때로 우리가 만나는 사람 가운데 우리 삶에 중요한 영향을 미치는 이를 나타내기도 한다.

완드 슈트: 불

영감, 행동, 창조력, 일의 완수.
리딩에서 완드 카드가 나왔을 때 우리는 보통 열정이나 흥분, 삶에서의 성취 등을 바란다. 때로 이러한 발견은 우리가 예상치 못한 방식으로 우리 삶에 나타나곤 한다. 이러한 목적을 깨닫기 직전일 수도 있으나 완드는 행동에 앞서 우리가 진실로 원하는 것을 그려보기를 권한다.
별자리: 양자리, 사자자리, 궁수자리.

소드 슈트: 공기

마음의 상태, 이성, 논리, 사고, 심리.
소드는 자기 파괴의 대부분이 우리의 마음에서 비롯된다는 사실을 상기한다. 우리는 지나치게 생각하고, 생각이 스스로를 통제하도록 두며, 논리를 부적절하게 쓰고, 늘 우리의 감정 세계를 분석하거나 부정하려 든다. 소드는 우리에게 지나친 생각을 멈추고 본능을 따르도록 조언한다.
별자리: 쌍둥이자리, 천칭자리, 물병자리.

펜타클 슈트: 흙

현실, 유형적 결과, 계산, 물질
펜타클은 우리를 현실로 되돌린다. 현실적으로 굴어야 할 지점과 번창하고 생존하며 내면과 외면의 안정을 찾는 방법을 보여준다. 지위나 가정에서의 삶, 직업적 야망을 쌓을 수 있으나, 펜타클 슈트는 승산의 계산에 지나치게 매달리는 것이 반드시 조화를 불러오는 것은 아님을 상기해 준다.
별자리: 황소자리, 처녀자리, 염소자리.

컵 슈트: 물

감정, 정서, 욕구.
우리는 느끼고, 반응하고, 필요로 하며, 사랑한다. 컵은 우리에게 감정적 만족과 창조력, 수용을 향한 길을 보여준다. 컵은 우리의 슬픔을 보여줄 수 있으나 대개의 경우 내일이면 그러한 감성을 이해하고, 난순히 ㄱ 사제로 받아들이며, 자기 이해를 통해 성장하게 될 것이라고 알려준다.
별자리: 게자리, 전갈자리, 물고기자리.

◀ 타로 누아르의 마이너 아르카나(156쪽 참조)
소드의 에이스, 완드의 에이스, 컵의 에이스, 펜타클의 에이스

 완드

에이스: 창조적 시야

2: 개척 정신

3: 새 출발

4: 조화, 기념

5: 경쟁, 불만

6: 긍지, 인정

7: 저항, 입장 고수

8: 미완성, 빠른 행동

9: 탄성, 자기 신뢰

10: 힘겨운 투쟁, 부담

 소드

에이스: 명료, 해결

2: 부정, 마음의 환상

3: 배신, 결별, 괴로운 진실

4: 사색, 휴식을 취함

5: 정복, 승산 없는 상황

6: 나아감, 회복, 잔잔한 물

7: 기만, 부정행위, 진실로부터 도피

8: 출구를 보지 못함

9: 가정의 상황을 희망함, 재집중, 압도되지 말 것

10: 과거로부터 나아갈 시간

 펜타클

에이스: 집중, 근거

2: 유연함, 여러 선택을 고려함

3: 협동, 협조

4: 애착, 창조적 질서, 수단

5: 고난, 방치, 결핍

6: 소유/비소유, 주고받기

7: 재평가, 평가

8: 성실, 자제

9: 재치, 성취

10: 좋은 삶, 풍족

 컵

에이스: 새로운 사랑, 제안

2: 끌림, 연결

3: 기념, 공유

4: 기회를 보지 못함

5: 상실, 후회, 과거를 곱씹음

6: 향수, 선의, 유쾌함

7: 희망사항, 방종

8: 나아감, 과거를 두고 나아감

9: 축복 받은 기분

10: 더 많은 것에 대한 약속, 감정적 기쁨

▶ **골든 스레드 타로의 마이너 아르카나**(218쪽 참조)

완드 5, 소드 3, 펜타클 4, 컵의 에이스.

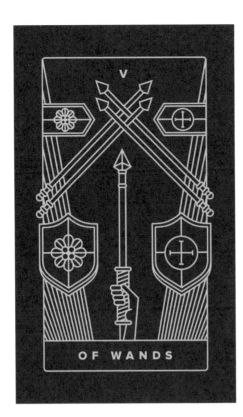

V

OF WANDS

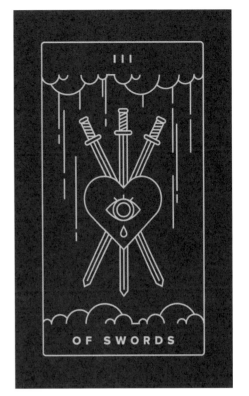

III

OF SWORDS

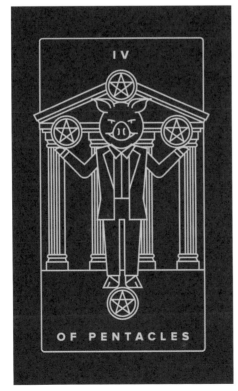

IV

OF PENTACLES

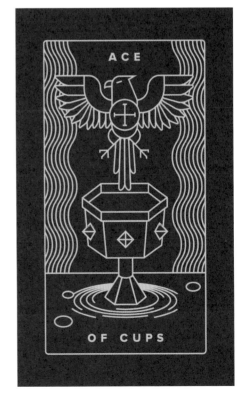

ACE

OF CUPS

코트카드

아래는 각 슈트의 코트카드에 대한 유용한 해석이다. 페이지와 나이트, 퀸과 킹은 당신이 삶에서 만나거나 선택을 내릴 때에 어떤 식으로든 영향을 끼치는 사람을 나타낸다. 이들은 또한 당신 스스로나 당신이 타인에게 투영시키는 당신 내면의 무언가를 나타내기 때문에 당신 스스로에게 있어 카드가 나타내는 성질이 다른 사람을 통해 당신의 삶에 유입되거나 당신에 의해 표현된다.

페이지

모든 페이지는 유쾌한 에너지, 유치한 연인 혹은 친구, 기회주의자, 쾌활한 어른을 나타낸다.

나이트

모든 나이트는 에너지의 극치를 나타낸다. 예를 들어 완드의 나이트는 매혹적인 연인이지만 동시에 무정한 악당이기도 하다.

퀸

모든 퀸은 여성의 창조적 힘과 본능적 힘을 나타낸다.

킹

모든 킹은 역동적이고 권위적인 남성 혹은 성숙한 힘을 나타낸다.

완드의 페이지

아이 같은 활기, 쾌활한 숭배자, 창조적 아이디어.

완드의 나이트

매혹적이지만 믿을 수 없음, 모험적이지만 애매함.

완드의 퀸

자기 확신, 자신감, 카리스마.

완드의 킹

강력한 권위적 인물.

펜타클의 페이지

젊은 귀재, 창조적인 친구.

펜타클의 나이트

융통성 없음, 완고함, 그러나 일은 해냄.

펜타클의 퀸

관대함, 배려, 마음이 따뜻한 사람.

펜타클의 킹

믿을 수 있음, 사업 지향적, 성공.

소드의 페이지

젊은 아이디어, 지적으로 뛰어남.

소드의 나이트

요령 없고 비판적임, 그러나 기민하고 솔직함.

소드의 퀸

날카로움, 재치, 영악함.

소드의 킹

명료함, 분석적, 예리한 눈.

컵의 페이지

쾌활함, 예민한 영혼.

컵의 나이트

이상적인 연인, 그러나 의도가 미심쩍음.

컵의 퀸

온정적, 상냥함, 다정함.

컵의 킹

현명함, 안정적, 자애로운 아버지상.

VALET DE BATON

CAVALLIER DE BATON

REYNE DE BATON

ROY DE BATON

▶ **마르세유 타로의
코트카드**(44쪽 참조)

완드의 페이지, 완드의 나이
트, 완드의 퀸, 완드의 킹.

타로 사용 방법

이 책은 주로 타로 덱과 그 이야기, 상징, 비밀을 다루지만 타로를 점술이나 자기 개발 목적으로 사용하는 방법을 알아두면 유용하다. 아래는 카드 사용법에 대한 간략한 설명이다.

점술

점술(Divination)은 '신으로부터 영감을 얻다'라는 뜻의 라틴어에서 유래했으며, 당신 안의 '신'의 반짝이는 흔적과 접촉하는 것이다. '점'을 보거나 신들로부터 영감을 얻고자 할 때 하는 일은 상징의 보편적 언어에 스스로를 활짝 여는 것이며, 이를 통해 우리 모두가 일부이고 또한 신성(神性)이라고도 할 수 있는 무의식의 깊은 작용과 연결된다.

오늘날 대부분의 사람들은 자신이 누구인지, 자신의 목표와 삶의 목적이 무엇인지 알고자 타로를 이용한다. 타로는 또한 내면의 성찰과 영적 성장, 그리고 대개의 경우 미래에 대한 책임을 다하기 위한 결정을 내리는 데 이용된다. 한때는 '운세를 보는' 도구로 여겨졌으나 타로의 진실은 (이 책에서 소개하는 것처럼) 특별한 덱을 창조하거나 그려낸 사람들뿐만 아니라 당신에 대한 모든 것 또한 비추고 보여주는 것이다. 화가와 오컬티스트, 마법사와 철학자… 그들 모두가 '당신'이다.

자유 의지의 운명?

타로는 자신이 가진 기회를 발견하고 이렇게 알게 된 것을 활용하기 위한 객관적 방식으로 여겨진다. 타로는 질문이나 문제에 관련된 지금의 상황(보통 '지금의 나' 카드에 해당)을 밝히고, 현재 이 순간 이전에 있었던 영향(과거 카드)과 가까운 미래에 있을 영향과 벌어질 일(미래 카드)을 드러낸다. 물론 진화하고 살아가는 과정에서 우리는 끊임없는 변화를 겪기 때문에 운명과 자유 의지가 늘 서로 맞아 떨어지지는 않는다. 운명은 의도와는 상관없는 것으로 여겨지고, 자유 의지는 개인의 선택을 통해 일어나는 것이다. 그러나 선택을 내리는 것과 예상치 못한 일들을 마주하는 것은 모두 세계 속 '나'의 깊은 울림의 일부이다. 따라서 이 둘은 모든 순간의 일부이며, 타로를 이용할 때는 두 에너지가 동시에 작용하므로 '내 운명은 정해져 있어'라는 생각보다는 '내 기질이 나의 운명이야'라고 생각해 보자.

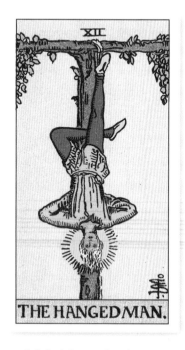

▲ 라이더 웨이트 스미스의
 매달린 사람(56쪽 참조)

◀ 라이더 웨이트
스미스의 펜타클 3
(56쪽 참조)

초보자라면 세계와의 본능적 연결을 통해 카드가 하는 말을
이해하기 전까지 키워드를 참고하는 것도 좋다.

타로 리딩

타로는 상반된 환상을 관통하고, 타로의 주요 메시지가
예측이나 예언에 대한 것이 아니라 지금의 내가 누구인
지, 이를 앎으로써 선택에 대한 책임을 지기 위해 무엇을
할지에 대한 것임을 보여준다.

타로를 참고하는 그 순간에 타로는 나와 세계 사이
의 연결점이다. 타로 리딩은 나 자신과 나의 잠재력, 내
가 향하는 방향에 대해 더 알 수 있도록 도와준다. 타로
점괘가 틀리는 때는 카드가 실제로 하는 말을 보기보다
는 내가 바라는 일을 카드에 투영해 보기 때문이다.

따라서 타로를 리딩하는 가장 좋은 방법은 그저 그
대로 읽는 것이다.

오늘의 카드

타로를 알아가는 쉬운 방법으로는 하루를 보내기 앞서
그날을 위한 한 장의 카드를 고르는 것이 있다. 초보자라
면 마이너 아르카나를 제외한 메이저 아르카나만을 사
용하여 22장의 카드를 따로 섞는 것이 나을 수 있다.

카드를 손에 들고 섞거나, 탁자 위에 아래를 향하도
록 펼쳐두고 휘젓듯 섞은 뒤에 다시 하나로 모으며, 카
드를 섞으면서 오늘 내게 일어날 수 있는 가장 좋은 일
이 무엇일지 떠올린다. 원하는 무엇이든 상상해도 좋으
나 카드를 섞는 내내 그 의도에 집중해야 한다. 탁자 위
에 카드가 아래를 향하도록 쌓아놓고 한 번 나눈 뒤, 내
앞에 한 줄로 펼쳐두고(가능하다면 손에 들어도 좋다) 한 장
을 고른다.

고른 카드를 탁자에 위를 향하도록 뒤집어 두고 주
어진 해석을 읽는다. 하루를 보내는 동안 카드의 상징적
의미와 통하는 언쓸섬과 우연을 발견해 나가다 보면 놀
라게 된다.

하루 한 장의 카드 고르기에 익숙해진 뒤에는 이 책
에서 소개하는 간단한 스프레드 몇 가지를 시도해 보고,
스프레드 속 카드 해석하기에 익숙해지면 나만의 스프
레드를 만들거나, 구입한 타로 덱에 딸려오는 가이드에
제시된 다른 스프레드를 활용해 보자.

각 스프레드에는 간략한 리딩의 예시가 실려 있다.

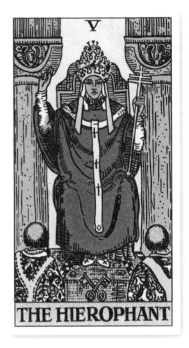

1.

2.

3.

스프레드 1:
내 삶에 어떤 일이 벌어지고 있는가?

이 레이아웃은 '지금의 나' 카드를 이용해 나의 현재 상태를 설명하고, 장애물 카드로 진전을 이루지 못하도록 나를 막는 것이 무언인지 상기하며, 마지막 카드로 내 길을 막아서는 장애물을 해결하려면 무엇을 해야 할지 알려준다.

1. 지금의 나

완드 8 – 우선순위를 정하고 내가 원하는 것을 뚜렷이 해야 한다.

2. 나를 방해하는 것은?

펜타클 2 – 말도 안 되는 생각들을 곱씹기를 멈춰야 한다.

3. 해야 할 행동

교황 – 내가 원하는 것을 진지하게 생각해 보고, 객관적이고 현명한 조언을 들어야 한다.

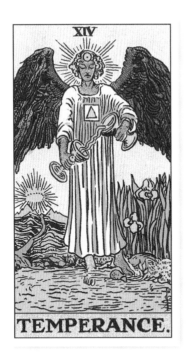

1.

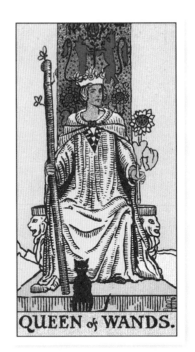

2.

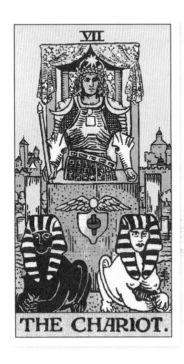

3.

4.

스프레드 2:
어떻게 하면 올바른 선택을 내릴 수 있을까?

이 스프레드는 '지금의 나' 카드와 함께 좋은 영향과 나쁜 영향을 나타 내는 카드를 이용한다. 이를 통해 현재 내 삶에 무엇이 유익한지, 올바 른 결정을 내리려면 무엇이 필요한지 알아볼 수 있도록 도와준다.

1. 지금의 나

절제 – 나는 늘 타협하고 다른 사람들이 나를 대신해 선택하도록 내 버려 둔다.

2. 비협조적인 영향

완드의 퀸 – 나에게 무엇이 최선일지 고려해 주지 않는 거만한 여 성상.

3. 유익한 영향

전차 – 허튼 수작을 용납하지 않고 의욕적인 친구 또는 동료.

4. 결정을 내리는 방법

완드의 에이스 – 내 시야를 창조적으로 보고 원래의 아이디어를 고 수한다.

1. 2.

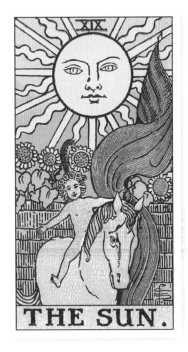

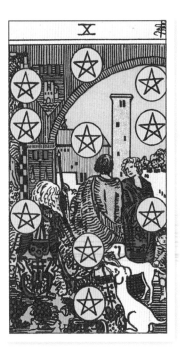

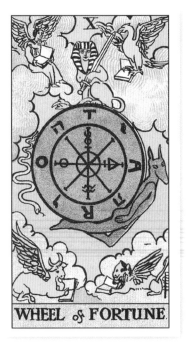

3. 4. 5.

스프레드 3:
사랑을 찾으려면?

새로운 사랑을 찾도록 도와주는 조금 긴 스프레드로, '지금의 나' 카드와 장애물 카드, 결과 카드를 이용한다.

1. 지금의 나

소드 2 - 나는 주위에 벽을 두르고 사람들이 내게 가까이 오는 것을 허락하지 않는다.

2. 사랑을 찾는 데 방해가 되는 것은?

소드 10 - 모두가 내게 비우호적이라고 생각한다.

3. 지금의 내가 원하는 연인의 유형

태양 - 재미를 추구하고 유쾌하며 자유분방한 사람.

4. 내가 보여야 할 것

펜타클 10 - 내가 삶의 좋은 것들을 즐길 줄 안다는 것을 보여준다.

5. 내 삶에 찾아올 사랑의 유형

운명의 수레바퀴 - 사랑과 이별을 이미 경험하고, 내가 마음을 열고 솔직해진다면 기회를 잡을 준비가 된 사람.

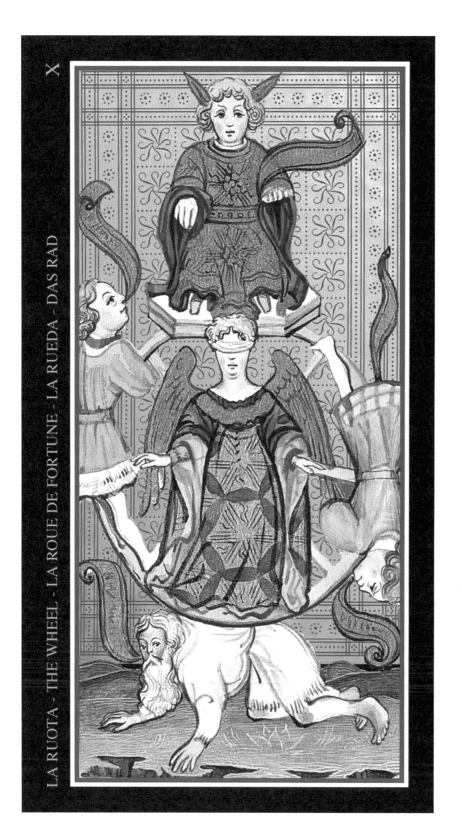

LA RUOTA · THE WHEEL · LA ROUE DE FORTUNE · LA RUEDA · DAS RAD

X

◀ 비스콘티 스포르차의
운명의 수레바퀴
(36쪽 참조)

타로의 역사

이 모든 것은 어디서부터 시작됐을까? 과거부터 아주 많은 이론들이 제기되었지만 오늘날 타로 전문가들은 여전히 먼지 쌓인 책들과 예술품 컬렉션을 뒤지며 오컬트의 비밀에 대한 단서나 고대로부터의 연결점이 존재하는지를 찾아 헤맨다. 아래는 타로의 역사와 발전을 조금이나마 시간의 순서를 따라 간략히 정리한 설명이다.

르네상스

대다수의 학자들은 타로 덱이 15세기 중반(혹은 더 이른 때라는 주장도 있음) 르네상스 시대 이탈리아의 놀이용 카드에서 진화했다는 사실에 동의한다. 보다 자세한 정보를 원한다면 비스콘티 스포르차(36쪽 참조)나 다른 초기 이탈리아 덱에 대한 설명을 읽어보길 바란다.

서로 견제하는 공작들의 위태로우리만치 아름다운 궁정은 트리온피(트럼프)라는 이름의, 위험을 부담해야 하는 카드놀이가 유행하기에 더없이 완벽한 장소였다. 초기의 카드는 손으로 그려졌으며, 새로운 인쇄 기술이 개발된 뒤에도 부유한 후원자들과 귀족들은 자신만을 위한 특별한 덱의 제작을 의뢰하는 일에 비용을 아끼지 않았다. 이러한 덱은 주로 사랑의 정표나 가족들 사이의 선물로 주고받았다. 트럼프 카드는 비유적인 모티프나 중요한 가족 구성원의 초상으로 꾸며졌기에 한 세트의 작은 작품집이나 다름없었다. 이러한 기법은 14세기 후반 비스콘티 가문의 〈기도서(Book of Hours)〉 등 필사된 책이나 중세의 채색 사본에서 이미 쓰였던 것이다.

카드는 오컬트적인 목적으로 쓰였을 수 있으나 전쟁에 미친 공작들도 인문주의적 철학과 오컬트의 부흥에 대한 흥미는 조심스레 감추어야 했다. 교회는 연금술이나 은밀한 마법에 손을 대는 일을 이단으로 간주했기 때문에 18세기 이성의 시대 이전까지는 타로의 명백한 오컬트적 이용이 세상의 빛을 보는 일은 없었다.

이성의 시대

18세기의 과학 혁명 및 계몽과 함께 교회의 교리를 비롯한 전통적 신조와 반하는 새로운 철학이 유럽을 불길처럼 휩쓸었다. 마녀의 사술은 여전히 이단이었으나 새로운 영적 견해나 오컬트의 비밀 조직은 용인되었다. 1781년, 프랑스의 언어학자이자 프리메이슨 일원이었던 앙투안 쿠르 드 제블랭(Antoine Court de Gebelin)은 타로라는 명칭이 이집트의 지혜의 신 토트에서 유래했으며 '삶의 장엄한 길'을 뜻하는 상형문자와 관련이 있다는 주장을 제기했다. 그는 또한 메이저 아르카나가 고대에 불타는 신전에서 구해낸 신비한 지혜가 담긴 평판(平板) 모음에서 비롯되었다고 믿었다. 이는 〈토트의 서〉로, 상형문자와 숫자를 통해 모든 신과 소통할 수 있다는 비밀의 언어를 다루었다.

제블랭의 이집트 연구에 따르면 숫자 7은 강력한 신비의 힘을 지닌 숫자이며, 그는 그만의 타로 형식을 개발하고, 7의 3배수에 해당하는 카드로 이루어진 메이저 아르카나를 제안했다. 몇 년 뒤, 우연에 의해서인지 혹은 영리한 계산에 의해서인지 '에틸라'라고 알려진 프랑스의 오컬티스트가 타로와 점성술 사이의 관계에 대한 그의 견해를 발표하고 오직 점술만을 목적으로 한 최초의 덱을 만들었다(50쪽 참조).

황금의 효

19세기에 들어 프랑스의 카발리스트이자 철학자인 엘리파스 레비(Éliphas Lévi, 1810~75)가 신비의 숫자에 해당하는 히브리어 문자가 타로의 근원이라고 주장하면서 타로는 다시 한번 철저한 조사의 대상이 되었다. 한편으로 영국 황금의 효 교단(Hermetic Order of the Golden Dawn)의 창립자들 또한 타로에 깊은 흥미를 가지고 그 기원과 마법적인 힘에 대하여 새롭고 심오한 이론을

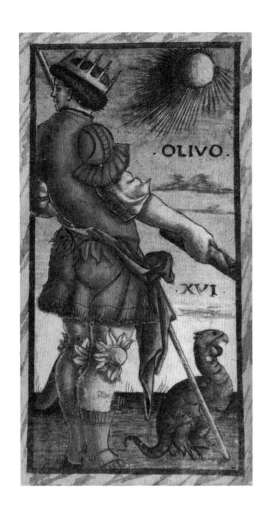

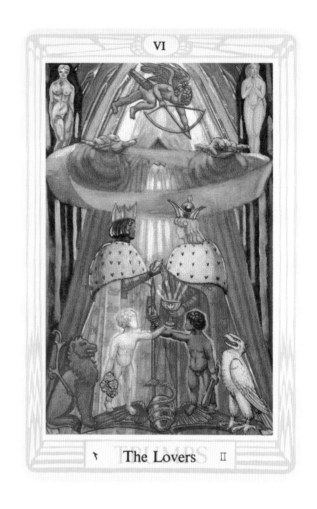

세웠다. 창립자들 가운데 하나인 아서 에드워드 웨이트 (Arthur Edward Waite)는 입회자이자 화가인 파멜라 콜먼 스미스(Pamela Colman Smith)와 함께 마이너 아르카나 카드에 상징적 이미지를 담은 최초의 덱(연금술과 관련된 솔라 부스카 타로 제외, 164쪽 참고)을 만들었다. 현재 라이더 웨이트 스미스라고 불리는 이 덱은 가장 널리 사랑받고, 가장 많이 쓰이며, 가장 상징적인 타로 덱이 되었다(56쪽 참조).

크롤리부터 현재까지

황금의 효 교단의 전 입회자이자 영국의 오컬티스트 알

리스터 크롤리(Aleister Crowley) 또한 1930년대에 토트 타로라는 그만의 덱을 만들었다(64쪽 참조). 크롤리는 타로가 그 자체만으로 지적인 존재이며 우리 안의 원형적 세계를 여는 열쇠라고 믿었다. 이는 타로가 단순한 오컬트의 도구에서 나아가 심리적 도구이기도 하다는 의미이다.

현재 타로는 자기 개발, 인생의 방향 설정, 명상, 그 외 여러 영적 치유 문제에 관련해 쓰이며, 그 신비로운 힘은 우리를 여전히 매료시킨다. 그러나 타로는 그 무엇보다도 점술이나 카드의 해석에 대한 것이 아니라 당신의 모든 것에 대한 상징 그 자체일지 모른다.

◀ 솔라 부스카 타로의
트럼프 16-올리보(164쪽 참조)

◀ 크롤리 토트 타로의
연인(64쪽 참조)

4 of Disks 11-20˚ ♉ ruled by ☿

▶ 신성한 빛의 타로의
디스크 4(194쪽 참조)

영향력 있는 덱

Influential Decks

여기서는 아주 중요하고 그 영향력이 커서 이후 만들어진 거의 모든 타로 덱에 선례가 된 덱의 뒷이야기를 하려 한다. 이 장은 타로의 역사에서 오늘날까지 가장 큰 영향을 남긴 타로 덱을 다룬다.

이탈리아의 미술

르네상스 시대에 공작과 귀부인, 악인들 사이에서 유행하는 카드놀이로 포장된 세밀화 모음으로 처음 등장했을 때 타로는 세상을 보는 새로운 방식을 보여주었다. 하늘과 별은 더 이상 우리 주변에 존재하는 것이 아니라 우리의 일부였으며, 고대의 사상이 세계는 개인의 내면에 있다는 깨달음을 다시금 일깨웠다. 당시에 타로가 손에 쥔 호화로운 아름다움을 통해 비밀스럽고 심오한 사상을 전파하는 은밀한 방법이었든, 혹은 그저 르네상스 시대의 비유적 장치에 불과했든, 뒤따라갈 타로의 유산을 위한 선례를 남긴 것은 분명하다. 비스콘티 스포르차 덱의 이야기는 다소 깊이 있게 다루었는데, 이 덱이 과거에나 현재에나 그러한 유산의 전형이기 때문이다.

비스콘티 스포르차 덱(36쪽 참조)은 이후의 타로를 위한 선례를 남겼을 뿐만 아니라 르네상스 시대정신의 중심에 자리한 부패와 음모, 권력은 물론 마법적 계시를 향한 탐색이 반영되어 있다. 화려한 행사와 고전 우화, 무자비한 가문들과 그들 사이의 권력 투쟁은 심오한 그리스 철학, 떠오르는 인문주의와 다툼을 벌였다. 타로라는 세밀화 모음과 채색 사본 그 자체가 르네상스 시대를 그대로 보여준다.

프랑스와 영국의 공예

이러한 이탈리아식의 미술은 유럽 전역으로 뻗어나간 카드놀이의 보급과 제작 측면에서 높은 기준을 세운 마르세유 인쇄 업계의 카드 제작자들에 의해 금세 선두를 빼앗겼다. 그러나 마르세유 양식의 덱들 또한 타로의 점술적 측면에서 새로운 시장의 가능성을 엿본 어느 약삭빠른 프랑스인에 의해 밀려나고 말았다. 18세기 후반의 계몽된 프랑스의 전형적인 인물인 오컬티스트 에틸라는 대중에게 자신의 아이디어를 상품화하여 사업의 시류에 잽싸게 편승했다.

19세기 후반에 이르러 에틸라의 덱과 같은 '점술' 카드는 응접실의 오락거리로서는 물론 심오한 비전(秘傳)의 사상가들 사이에서도 큰 성공을 거두었다. 오늘날 우리가 아는 가장 상징적인 덱 가운데 하나인 라이더 웨이트 스미스 덱(RWS 덱으로 불림, 56쪽 참조)은 신비주의에 다방면적인 뿌리를 둔 영국의 오컬티스트가 상상력이 풍부한 무대 디자이너와 함께 만들어냈다. 그리고 1930년대 후반에는 상류층 화가 레이디 프리다 해리스(Lady Frieda Harris)가 오컬트의 악당 알리스터 크롤리를 설득해 신비주의 미술 작품의 창작을 함께 하였으며, 제작된 타로 덱은 두 사람의 사망 이후 약 30년이 지나도록 발행되지 못했다(64쪽 참조).

비스콘티 스포르차 Visconti-Sforza

손으로 그려낸 가장 오래되고, 온전하며, 잊을 수 없을 만큼 신비로운 덱 가운데 하나.

창작자: 비스콘티 스포르차 가문이 의뢰, 1450년경
삽화가: 보니파치오 베모(외 다수)
발행사: U.S. Games, 1991년

가장 오래되고, 아름다우며, 흥미로운 타로 덱 가운데 하나인 비스콘티 스포르차는 가장 많은 이야기를 담고 있기도 하다. 이 덱은 정교하게 그려진 세밀화 속에 짜여 넣어진 두 통치자 가문의 운명과 성쇠뿐만 아니라 그보다 더 깊은 무언가를 드러낸다.

다양한 비스콘티 스포르차 덱의 버전은 15세기 초반에 만들어졌다. 여기에 실린 피어폰트 모건 덱은 그 가운데 가장 온전한 것으로 여겨지며, 비앙카 비스콘티와 프란체스코 스포르차가 밀라노 공작 작위를 계승한 1450년경에 만들어졌다.

55장의 핍카드(숫자 카드)와 22장의 트럼프 카드(메이저 아르카나)는 세계 곳곳의 여러 박물관 및 개인 수집가들이 실제 소장하고 있는 카드들로 구성된다. 원본 카드 가운데 네 장(악마, 탑, 코인의 나이트, 소드 3)은 소실이나 훼손된 것으로 여겨지며, 덱을 온전히 하기 위해 여러 차례 새로이 만들어졌다.

르네상스의 비밀스러운 정신

본래 부와 권력의 상징이나 유행하는 카드놀이의 호화판으로 선물하고자 의뢰되었기에 다수의 전문가들은 이 덱에 비밀이나 점술에 대한 그 어떠한 것도 담겨 있지 않다고 여긴다. 대다수의 미술사학자들은 트럼프 카드에는 가문의 문장이나 당대에 널리 알려졌던 비유적 상징 정도만이 쓰였다고 생각한다. 그러나 일부 타로 전문가들은 트럼프 카드에 비전(秘傳)의 진실에 대한 숨겨진 단서가 담겼다고 믿는다.

15세기 르네상스 시대 이탈리아에서는 각 도시 국가마다 부유한 가문의 궁정에서 고전 예술과 신화의 상징주의, 고대 철학이 융성했다. 위험을 감수하는 카드놀이로 당시 유행했던 '트리온피(trionfi)'는 카니발과 비슷한 고대 로마의 가두 행진에서 유래하여 공작의 영광을 드높이는 승리(triumphs)의 행렬에서 이름을 땄을 것이다. 이탈리아 전역에 걸쳐 부유한 가문들이 화가가 직접 그려내는 다양한 덱을 의뢰했으나 (104쪽 르네상스의 골든 타로 참조), 이러한 덱의 트럼프 카드에는 대개 어떠한 체계 내에서 고전의 신이나 기독교의 덕목이 그려졌으며, 비스콘티 스포르차 덱의 카드와 비슷한 것은 없다.

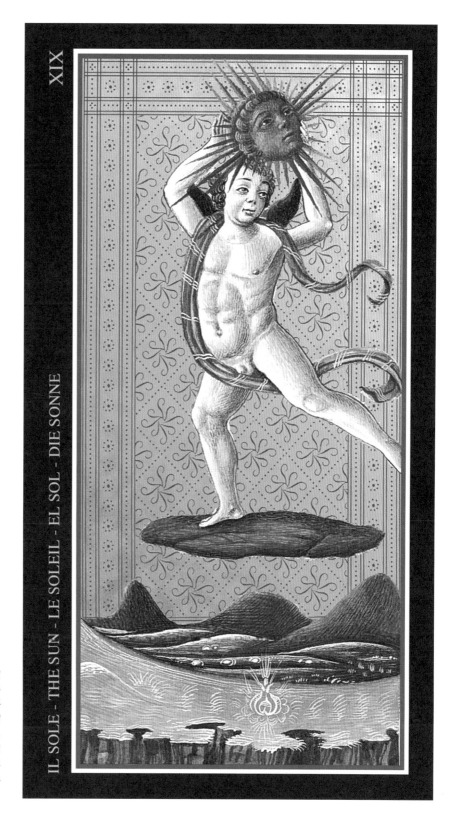

IL SOLE - THE SUN - LE SOLEIL - EL SOL - DIE SONNE

▶ **태양**

미상의 화가가 그렸으며(르네상스 시
대의 세밀화 화가 안토니오 치코나로로 추
정되곤 한다), 활기찬 모습의 천사가
짙은 구름을 타고 하늘의 빛나는 태
양(아폴로의 머리)을 움켜잡고 있다.
태양의 마법 혹은 아폴로의 신력
을 사용하면 열성적인 그 어떤 통
치자 가문에든 부와 영광이 내린다
고 여겼다.

◀ 심판

◀ 여황제

르네상스 시대는 우화적 향수(鄕愁)뿐만 아니라 되살아나 들끓어 오르는 비전(秘傳)적 사고의 온상이기도 했다. 그리스의 철학자 플라톤은 이러한 지적 시대의 주요 인물이었으며, 이는 15세기의 철학자이자 인문주의자였던 게미스토스 플레톤의 가르침 덕분이기도 했다. 플레톤의 가르침에 감명받은 피렌체 공작 코시모 데 메디치는 1462년에 점성술사이자 학자였던 마르실리오 피치노에게 플라톤의 저서를 번역하도록 의뢰했다.

플레톤의 또 다른 열렬한 제자로는 화가 보니파초 벰보가 있으며, 1420년대에 3대 밀라노 공작 필리포 비스콘티로부터 카드 제작 의뢰를 받고, 이후 1450년에 비앙카와 프란체스코를 위한 덱의 대부분을 그린 바로 그 화가이다. 플레톤의 신플라톤주의 사상과 함께 헤르메스주의라는 비밀스러운 사상의 새로운 물결이 유럽의 궁정들에 퍼져나갔으며, 마법이 이단의 경계 위를 아슬아슬하게 오갔다. 이러한 인문주의적 사상의 위태로운 물결은 공작령 궁정의 '지적 엘리트'들 사이에 스며들었다. 궁전의 서고는 점성술과 그 밖의 비전의 학문에 대한 귀중한 사본과 문서로 가득 채워졌다.

점성술과 마법의 전통이 풍부했던 이탈리아지만 이러한 사상은 사술과 어떤 식으로든 밀접하게 연관된 탓에 대부분 지하에 숨겨졌다. 별을 보고 점을 치는 일은 흔했으며, 점성술을 익힌 의사들이 자손 생산이나 출정, 결혼을 하기 좋거나 독살을 피할 수 있는 시기를 예측하며 권력층에 자문을 제공하곤 했다.

교훈으로서의 카드

비앙카 비스콘티의 아버지인 필리포는 미신을 신봉했던

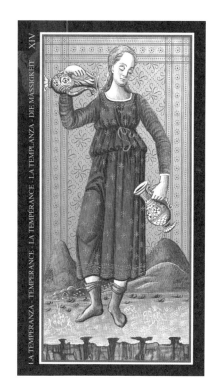

▶ 세계

▶ 절제

▶ 코인(펜타클)의 나이트

▶ 소드의 에이스

것으로 보인다. 필리포의 전기 작가이자 점성술에 관심이 있었던 데쳄브리오는 세상을 등진 소시오패스인 공작이 어둠과 지저귀는 새, 번개를 두려워했다고 전했다. 흥미롭게도 주로 번쩍이는 번개와 불타오르는 탑이 그려진 탑 카드가 유실이나 훼손되었다. 델라 토레 가문은 13세기부터 14세기 사이에 비스콘티의 숙적이었는데, 델라 토레 가문의 문장에는 거센 불꽃이 타오르는 탑이 등장한다. 덱에 탑 카드가 포함된 것은 추후에 일어날 델라 토레 가문의 몰락에 대한 암시일지도 모른다.

그렇다면 탑 카드는 미신을 신봉하는 공작과 훗날 그의 뒤를 이은 스포르차 앞에 놓아도 재앙의 심각한 징조를 나타냈을까? 필리포는 카드놀이를 즐겼으나 트리온피 덱을 보다 진중하게 쓰기를 선호했다고 알려졌다. 그 말은 공작이 카드를 보다 초속적이고 계몽적인 놀이에 썼다는 뜻일까? 1412년 필리포는 권력을 장악하고 3대 밀라노 공작의 자리에 올랐다. 전해진 바에 의하면 이후에 (유산을 차지하고자) 나이가 두 배 많은 부인 베아트리체를 죽일 음모를 꾸몄고, 그녀는 결국 간음했다는 누명을 쓰고 사형당했다. 트럼프 카드가 '심판'일 수도 있는 것이다. 한 쌍의 연인이 무덤 속에서 고개를 들고 신의 구원을 빌고 있다. 둘 사이에서 하늘을 올려다보는 또 다른 얼굴은 어쩌면 필리포 또한 해명을 구하고 있다는 암시일지도 모른다.

스포르차 또한 행성들이 하늘에 그려내는 조짐과 징후에 집착했다. 1450년 밀라노 공작의 자리에 올랐을 때 스포르차는 비앙카의 점성술 내력과 그에 따른 미신적 마음가짐에 영향을 받아서 매일 점성술사들을 만나 조언을 구했으며, 그의 후계들이 그러했듯 평생 동안 점성술에 매달리고 의존했다. 귀중한 세밀화가 그려진 카드 또한 '조짐'이었던 게 아닐까. 가문의 역사가 건네는 경고를 그림으로 그려낸 교훈으로서의 타로는 어떻게 행동하고 어떤 결정을 내려야 할지에 대해 두려움을 자아내거나 혹은 현명하게 깨우쳐주었을 수 있다. 또 그와 동시에 비전(秘傳)의 사상이 은밀히 지켜질 수 있는 권력자들의 손에 이에 대한 단편적인 통찰력을 제공했는지도 모른다.

새로운 가문을 위한 새로운 상징

프란체스코 스포르차는 용병 가문에서 태어났다. 타협을 모르는 성격이었던 그의 아버지는 더 높은 계급의 장교로부터 ('힘'을 뜻하는) 스포르차라는 이름을 받았다. 공작의 서녀인 비앙카보다 나이가 두 배 많았던 프란체스코는 1441년에 그녀와 결혼하고 두 가문의 결합에 따른 새로운 상징들을 채택하였다. 카드의 대다수에 등장하는 금빛 배경 위에 신성하게 빛나는 태양이 그중 하나이다.

트리온피의 일반적인 슈트는 군인을 상징하는 소드, 귀족을 상징하는 완드, 성직자를 상징하는 컵, 상인을 상징하는 코인(펜타클)으로 구성됐다. 코트카드에는 비스콘티 가문의 문장과 모티프, 교묘한 상징이 들어갔다. 예를 들어 여황제는 위풍당당한 비스콘티의 독수리 문양이 그려진 방패를 들었고, 상징적으로 엮인 가문의 다이아몬드 반지 문양의 옷을 입었다. 기사들은 말에 가문의 문장을 달았으며, 궁정 인물들의 대부분은 (머리카락 색이 어두웠던 필리포를 제외하고) 비스콘티 가문에 대대로 전해지는 금빛 머리카락을 가졌다.

신플라톤주의 사상 또한 비스콘티의 궁정 화가 벰보와 그의 작업실을 통해 여과되어 깃들었을 수 있다. 트럼프(메이저 아르카나) 카드는 번호가 매겨지지 않았다. '마트'라고 알려진 바보는 내륙 지방에서 요오드 결핍으로 인해 흔히 발생하던 갑상선종을 앓는 초췌한 남자로 그려졌다. 그러나 어쩌면 이 '마트'는 궁극적 바보인 신이 변장한 모습이거나 플라톤의 데미우르고스(세계를 창조하는 신) 그 자체가 아닐까?

전형적인 노인으로 그려지는 은둔자는 고전 신화와 중세 기독교 상징주의 곳곳에 다양한 모습으로 등장한다. 여기서는 긴 막대를 들고 모래시계를 바라보고 있으며, 사트르누스/크로노스와 '시간'을 나타낸다. 그러나 베노초 고촐리의 작품 속 플레톤의 초상과 묘하게 닮은 모습이기도 하다. 어쩌면 벰보는 살아 있는 신플라톤주의자의 세밀화를 통해 제게 고대의 진리를 가르쳐준 그의 '스승'을 교묘히 암시한 것은 아닐까?

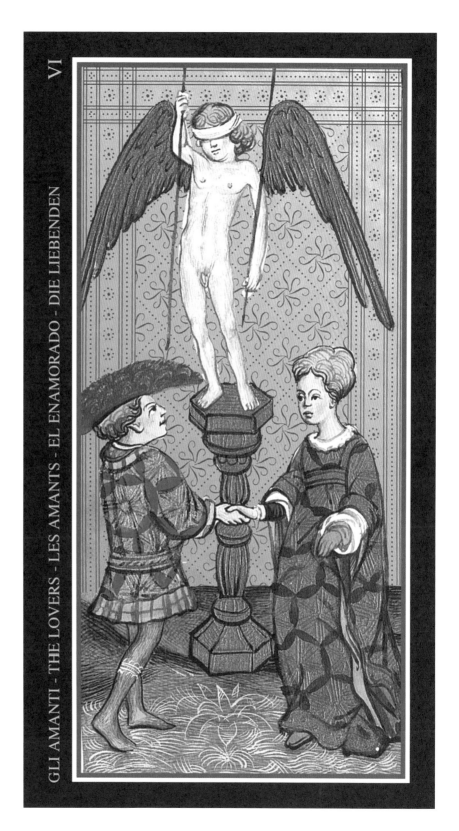

▶ 연인

일부 학자들은 이 카드가 비앙카
와 프란체스코의 결혼을 나타낸다
고 여긴다. 이상하게도 금발의 남
성은 머리카락 색이 어두웠다는
기록 속 프란체스코 스포르차의
모습과 일치하지 않으며, 혹여 필
리포 비스콘티와 베아트리체의 결
혼을 상징한다고 해도 마찬가지이
다. 얼굴에 천을 두른 큐피드는 눈
을 멀게 하는 사랑의 힘과 우리의
선택이 늘 진실된 욕망에서 비롯
되는 것만은 아니라는 사실을 상
징한다.

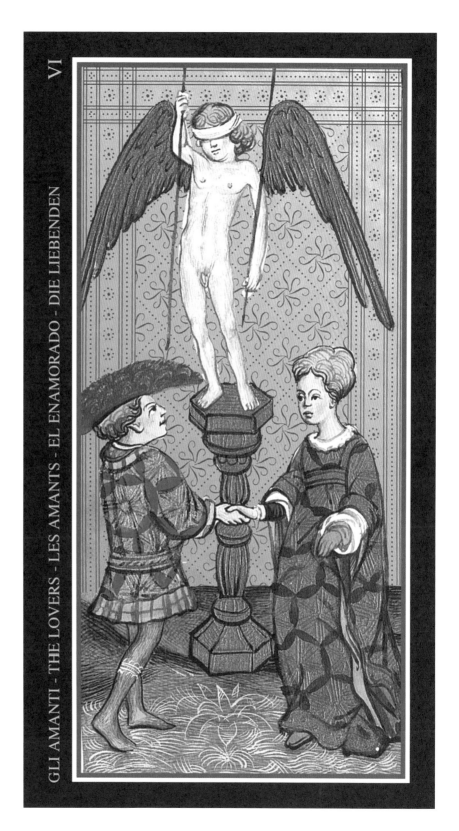

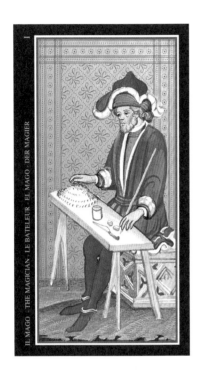

▲ 마법사

헤르메스의 모자

협잡꾼의 전형인 마법사는 세계 신화 속에서 가장 오래된 존재 가운데 하나이다. 여기서는 탁자 앞에 앉아 마법의 재료를 다루고 있는 모습이다. 오른손 아래에 자리한 특이한 모자는 마법과 연관이 있는 그리스의 신 헤르메스가 쓰던 챙 넓은 모자와 비슷하다. 헤르메스는 마술사(illusionist)였다. 그는 아이디어를 전달하고, 마법을 일으켰다. 이집트의 토트와 동화된 존재로 헤르메스주의 철학의 '세 번 위대한 헤르메스'를 연상시키는 고대의 장난꾸러기 신이었다.

여교황(여사제)은 일부 학자들에 의해 비앙카의 조상 마이프레다 다 피로바노를 나타낸다고 여겨진다. 마이프레다는 수녀였으며, 죄인을 포함한 모두의 구원을 설파했던 신비주의자 굴리엘마 라 보에마의 열성적인 추종자였다. 마이프레다와 그녀를 따르던 안드레아 사미타는 결국 이단으로 화형 당했다. 그러나 플레톤과 신플라톤주의 사상으로 가득 찬 벰보의 작업실에서 그려졌다면 여교황은 또한 플라톤의 디오티마가 변장한 모습일 수도 있지 않을까? 만약 그녀가 디오티마라면 전형적인 무녀일 수도 있지 않을까? 우리의 미래를 예언해 내는 사람일 수도 있지 않을까?

필리포의 서고의 1426년자 서고 목록에는 주사위를 던져 점을 보는 방법을 설명하는 〈소르테스 택실로룸〉을 비롯해 연금술, 철학, 신화, '기억술', 점술에 대한 방대한 양의 서적이 올라있다. 스포르차의 파비아 성 서고에도 흙점(땅 위에 놓인 흙이나 돌의 무작위한 형태나 무늬를 해석해 점을 치는 법)에 대한 알포돌의 신비로운 저서 〈자유 심판과 심의〉를 비롯해 연금술, 점성술, 예언 및 점술에 대한 수많은 서적이 있었다.

점성술사와 예언가, 마법과 플라톤, 헤르메스주의 사상에 둘러싸인 채, 부와 권력을 쥔 공작 앞의 탁자 위에 드리워진 세밀화 작품들은 삶이 과거뿐만 아니라 지금 이 순간에도 그들의 눈앞에 펼쳐지고 있음을 보여주는 방식이었다. 가문의 운명과 성쇠에 대한 이미지들은 그들의 운명의 순환성을 보여줬으며, 이는 결국 타로의 목적이기도 하다. 만약 비스콘티 스포르차 가문이 통치자로서의 지위를 공고히 하거나 끔찍한 운명을 피하기 위한 수단으로서 점술과 점성술의 지식이 가지는 힘을 믿었다면, 타로는 그 가운데 가장 교묘하고, 비밀스러우며, 예술적인 방식이었을 수 있다.

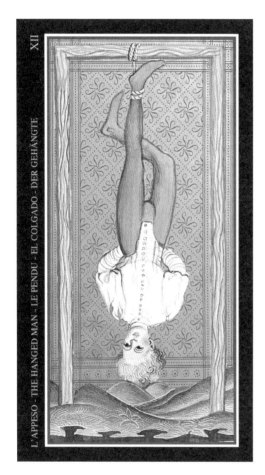

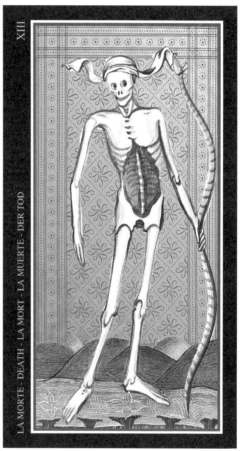

▲ 매달린 사람

매달린 사람은 스포르차 가문의 수치와 영광을 상징한다. 교황은 스포르차가 정복 전쟁을 승리로 이끈 후에 그에 대한 대가를 지불하기를 거부했다. 스포르차는 신속하게 등을 돌렸고 이에 분노한 교황은 스포르차가 거꾸로 매달린 모습을 그린 초상화를 의뢰했다. 이는 수치를 주기 위해 쓰인 방식으로, 반역이나 실각한 자들을 그린 그림을 공공건물에 내걸곤 했다.

▲ 죽음

죽음 카드는 키가 큰 해골이 왼손에는 활을 들고, 오른손에는 화살을 숨긴 모습으로 그려졌으며, 권력주의자들에게 사냥꾼이 사냥감이 될 수도 있음을 상기한다. 벼랑은 어쩌면 이단의 심연을 주의하라는 경고가 아닐까? 낭떠러지는 절제와 달, 별, 태양 카드에도 등장한다.

마르세유 타로 Le Tarot de Marseille

다양한 형태와 양식으로 널리 발행되었던 마르세유 덱은 오늘날에도
유럽 전역에서 점술과 놀이의 목적으로 쓰인다.

창작자: 장 노블레(Jean Noblet), 1650~60
삽화가: 장 노블레
발행사: Editions Letarot.com

대중적으로 마르세유 타로라 알려진 이 덱은 15세기 초반부터 16세기경 북부 이탈리아의 덱에서 파종되었다. 타로 드 마르세유라는 이름은 1930년대에 프랑스의 카드 제작자 그리모가 붙인 것으로, 마르세유의 니콜라 콩베르가 18세기에 제작한 특정 버전의 덱에서 이름을 땄다. 마르세유 양식은 점술과 카드놀이 목적으로 쓰이는 가장 대중적인 타로 덱 가운데 하나이다.

1499년 프랑스의 찰스 8세가 밀라노를 침략하면서 도시는 1535년까지 프랑스의 지배를 받았다. 이에 타로키(tarrochi)라는 도박놀이의 인기가 프랑스와 독일, 스위스로 빠르게 전파되었다. 초기에는 목판과 스텐실을 이용해 채색한 덱이 제작되었으며, 인쇄 기술이 발달함에 따라 새로운 방식으로 대체되었다. 인쇄로 제작된 타로 덱 가운데 프랑스에 현존하는 가장 오래된 덱은 리옹의 카텔랑 조프루아가 발행한 것으로, 1557년에 만들어졌다.

타로키의 유행

당시 마르세유는 번창한 항구일 뿐만 아니라 제지와 인쇄 산업으로 막대한 이익을 거두었으며, 17세기 중반에 달해서는 타로키 놀이용 카드 제작의 중심지가 되었다. 현존하는 가장 오래된 마르세유 덱은 장 노블레가 제작한 것(1650~60년경)으로, 이탈리아 덱의 영향을 크게 받았으며 강렬한 이미지가 매우 두드러진다. 장 노블레에 대해서는 알려진 바가 적으나 카드 제작의 장인이었던 것으로 보인다. 이미지는 소박한 편이지만 카드의 크기가 당대의 카드들과 비교해 대단히 작으며, 표제가 달린 첫 덱이기도 하다. 메이저 아르카나는 다른 일반적 덱의 이미지를 독창적으로 변형해 구성되었으며, 초기 이탈리아의 덱과 유사한 비전(秘傳)의 상징주의 또한 쓰인 것으로 추정할 수 있다.

예를 들어 마법사의 모자는 무한대 기호와 같은 모양으로, 우주의 끝없는 순환을 의미한다. 한 손에는 (지식과 성장의 상징인) 도토리를 들었고, 앞에는 도박과 점술에 널리 쓰였던 주사위 세 개가 놓여 있어 밀라노 공작의 서고에 주사위 등의 도구를 이용한 점술에 대한 서적이 가득했음을 떠올리게 한다.

▲ 세계

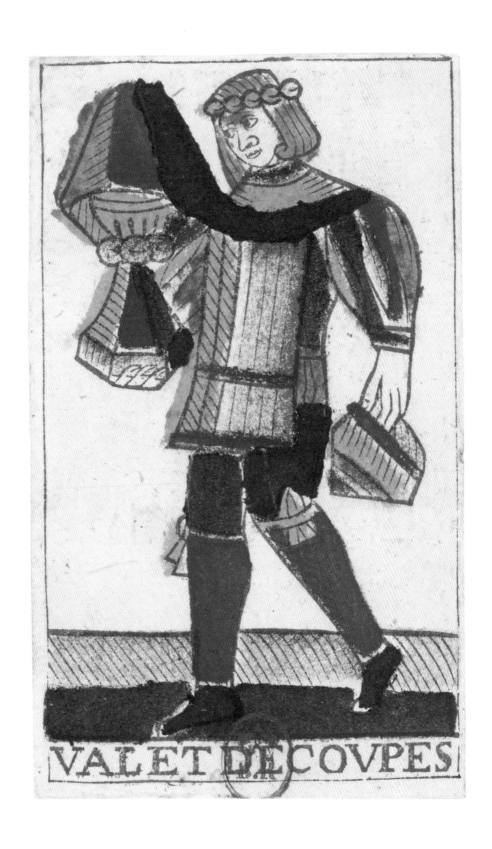

▶ 컵의 페이지

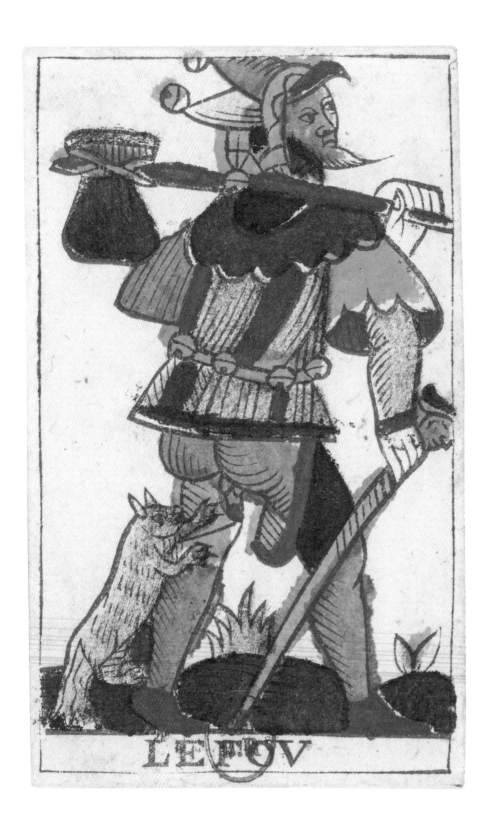

LE FOV

◀ 바보

▶ 소드의 에이스

새로운 상징

바보는 병자나 광인이 아닌 궁정 광대나 왕의 어릿광대로 그려졌으며, 앞발로 그의 생식기를 노리는 고양이(혹은 사향고양이)를 의식하지 못한 채 뽐내듯 걷고 있다. 고양이는 문장학에서 경계의 상징이었고, 중세의 민속 전통에서는 (마술과 연관되기 이전까지) 행운을 나타냈다. 그 정체가 무엇인지를 떠나 이 동물은 삶의 환희에 젖은 유쾌한 남자로부터 무언가를 갈구하는 듯 보인다. 어쩌면 인간의 정신이 지닌 창조력의 상징이 아닐까?

별은 앞선 비스콘티 스포르차 덱의 이미지에서 이미 정직, 진실, 신의 인도를 상징했고, 그리스 신화에서 진실은 여신 이리스로 묘사되곤 했다. 이리스는 신들이 신성한 맹세를 할 때마다 스틱스 강물을 길어 병에 담아 오는 역할을 맡았으며, 거짓을 말한 신이나 여신은 일 년 동안 혼수상태에 빠지는 벌을 받았다. 미술에서는 전령의 완드와 물항아리, 신들에게 줄 포도주가 담긴 병 등과 함께 그려졌다.

죽음 카드는 처음으로 '죽음'이란 이름을 얻었다. 이전에는 당대의 미신 문화로 인해 '이름 없는 카드'로 알려졌다. 웃음 짓는 해골로 표현되었던 이미지가 죽은 자들의 영혼을 거두는 해골의 이미지로 바뀌어 끝, 삶 그 자체의 종극, 새로운 시작을 암시한다.

노블레의 덱과 더불어 샤그 비에비유와 장 도달, 니콜라 콩베르의 버전은 이후 발행된 모든 마르세유 덱의 근원으로 여겨진다. 프랑스의 도예가이자 화가, 타로카드 역사가로 1990년대에 노블레의 덱을 재채색 및 재작업한 장 클로드 플로노와(1950~2011년)에 따르면 덱에 쓰인 색은 연금술과 마법의 다양한 속성을 나타낸다. 빨간색은 피를, 검은색은 땅을, 파란색은 몸과 영혼을, 초록색은 인간의 희망과 연관된다.

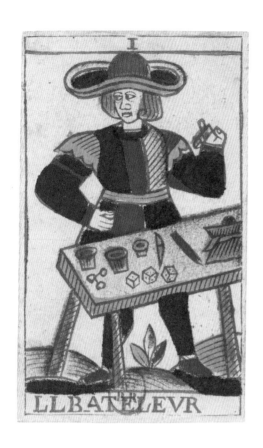

◀ 마법사

남근 형태의 손가락은 국가 재정에 대한 반발일까, 혹은 헤르메스주의 마법에 대한 암시일까?

노블레의 마술

플로노와에 따르면 노블레는 판화와 인쇄로 카드를 제작하던 가문 출신이다. 중유럽에서 30년 전쟁이 끝난 직후인 1650년경, 프랑스의 루이 14세는 새로운 조세를 부과하였으며, 이 가운데는 놀이용 카드의 생산에 대한 세금이 포함되었다. 생산된 카드 덱의 숫자를 통제하고자 인쇄된 낱장의 수를 모두 세고 이에 따라 세금을 매겼다. 그런데 노블레는 자신의 덱에서 마술사 카드를 살짝 수정한 것으로 보인다. 마술사가 으레 손에 드는 지팡이 대신 손가락 하나를 음경의 형태로 묘사하였는데, 이를 모욕의 몸짓으로 풀이할 수 있을까? 나라가 시행한 세금 제도에 대한 미묘한 조롱의 표현일까? 아니면 그리스 신 헤르메스와 그의 강대한 남근에 대한 모호한 언급일까? 과거 헤르메스는 돌기둥에 발기한 음경이 조각된 '헤름'이란 이름의 주상으로 묘사되곤 했으며, 이는 홀로 여행하는 이들이 집까지 무사히 걷도록 해주는 행운

의 상징이자 힘을 부여해주는 석조물이었다. 이와 같이 마술사 카드는 우리에게 지상과 천상의 힘을 모두 사용해 삶을 헤쳐 나가라고 말해준다.

노블레가 마술사 카드를 수정한 진짜 이유가 무엇이든 이 덱은 앙투안 쿠르 드 제블랭이 1781년 저서 〈원시의 세계(Le Monde primitive)〉에서(52쪽 참조) 해석한 가장 영향력이 큰 버전들 가운데 하나가 됐다. 또한 이후에 제작된 타로 덱을 위한 본보기가 되었다.

마르사유 덱은 두 가지 관점에서 널리 인기를 끌었다. 첫째는 유럽 전역에서 즐겼던 타로(혹은 타로키)라는 단순한 카드놀이로서이고, 둘째는 타로의 점술적 측면에서이다. 점술로서는 18세기에 오컬트에 대한 흥미가 일면서부터 인기를 끌었으며, 여기에는 오컬티스트이자 언어학자, 프리메이슨이었던 쿠르 드 제블랭과 스스로를 에틸라라고 칭했던 잘 알려져 있지 않은 프랑스인의 영향이 컸다.

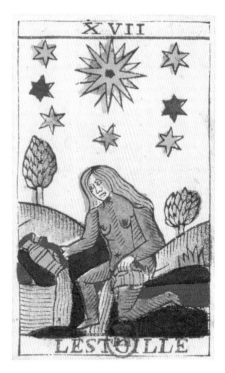

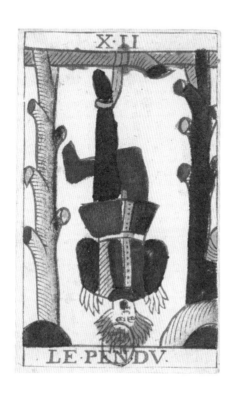

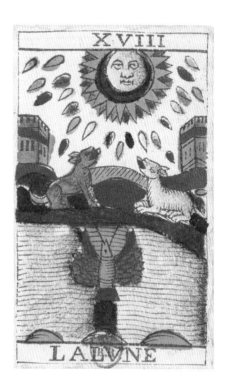

▶ **컵의 퀸**

연민 또는 에너지의 양성
을 의미.

▶ **별**

달성할 수 있는 목표가
가까운 곳에 있음.

▶ **매달린 사람**

삶을 새로운 관점에서 바
라볼 때.

▶ **달**

가재가 어두컴컴한 웅덩
이에서 기어 나오는 광경
으로 수정된 달 카드는
점성술과 신화의 암시를
담고 있다.

토트의 서 에틸라 타로 The Book of Thoth Etteilla Tarot

오직 점술을 목적으로 만들어진 최초의 덱.

창작자: 장바티스트 알리에트, 1788년
삽화가: 미상 - 에틸라로 추정
발행사: Lo Scarabeo, 2012년

그랜드 에틸라라고 알려진 에틸라의 첫 타로 덱은 18세기 후반부터 타로의 이용에 있어 선례를 남겼다. 이 덱은 오직 점술을 목적으로 한 최초의 덱이며, 19세기 전반에 걸쳐 다양한 형식으로 꾸준히 발행되었다. 여러 버전이 나온 이후(가장 이른 것은 1788년), Lo Scarabeo의 토트의 서 에틸라 타로가 1870년에 발행됐다. 여성들의 위대한 신탁의 놀이(**Grand Jeu de l'Oracle des Dames**)라고도 알려진 이 유명한 덱은 이전의 인쇄본에서 크게 벗어나지 않으며 핵심적인 개념도 동일하게 담겼다.

18세기 후반까지 대부분의 덱은 마르세유의 타로(44쪽 참조)를 기반으로 하였으며, (오컬트의 엘리트들은 타로에 숨겨진 상징이 있다고 믿을지언정) 대중들에게는 놀이용 카드로 여겨졌다. 에틸라의 급진적인 행보는 타로를 새로운 위치로 끌어올려 대중이 그들의 운명과 흥망을 알도록 했다.

에틸라의 실체에 대해서는 알려진 바가 거의 없으며, 그의 생애에 관련한 자료도 남아 있지 않다. 어쨌든 에틸라(장-바티스트 알리에트 (1738~1792년경)의 필명)는 1770년에 놀이용 카드로 점을 보는 방법을 다룬 도서 〈카드 덱을 가지고 즐거운 시간을 보내는 방법(Ou Maniere de se Recreer avec un jeu de cartes)〉을 출판했다. 이후 1785년에는 〈타로라는 카드 덱을 가지고 즐거운 시간을 보내는 방법(Maniere de se recreer avec le jeu de cartes nomees Tarots)〉을 출판했다.

에틸라는 고대 이집트의 신비주의와 카발라를 바탕으로 다양한 창조 신화를 이용해 메이저 아르카나의 순서와 번호를 재정립하였을 뿐 아니라 마이너 아르카나를 포함한 각 카드에 핵심어를 도입했다. 메이저 아르카나의 첫 일곱 개 트럼프는 전형적인 창조 신화와 동일시하였으며, 나머지 카드로 사람과 우주의 관계에서의 다양한 계층상을 구성했다. 또한 카드에 황도 12궁의 별자리와 4대 원소를 부여했다. 그러나 그가 카드와 점성술을 연관 지은 방식은 무작위하고 다소 혼란스러워 이후 타로 전문가들의 경멸을 샀다. 그리고 스스로를 뒷받침할 학력적 배경 없이 오직 자신의 기지와 사업적 감각에만 의지해 1788년에 마침내 그랜드 에틸라 덱을 발행했다.

▶ **인간과 네발짐승**

▶ **악마**

▶ **완드의 페이지**

▶ **연금술사의 광기**

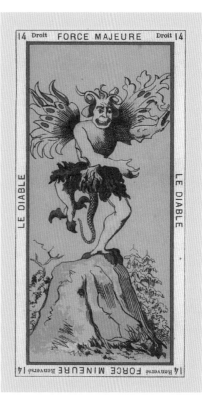

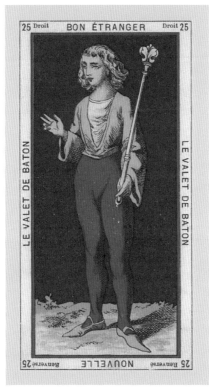

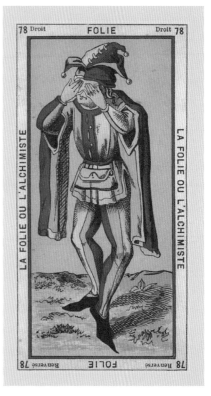

▶ **새와 물고기**

창조 신화 트럼프의 마지막 카드로,
신화 속 새와 튀어오르는 물고기가
그려진 풍경이 묘사됐다. 정방향 카
드는 가지가 휘도록 새들이 올라앉
은 나무가 그 상징인지 모르나 '지
지'를 뜻하는 *appui*라고 표제가 붙
었고, 역방향의 점술적 의미는 '보
호'이다.

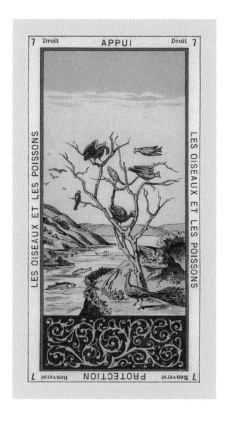

제블랭의 영향

타로가 고대 이집트에서 기원했다는 에틸라의 이론은
쿠르 드 제블랭과 멜레 백작의 1781년 저서 〈원시의 세
계〉로부터 영향을 받았을까, 아니면 스스로 생각해낸 것
일까? (멜레는 제블랭의 저서에서 타로의 트럼프 21장과 바보 카드
가 히브리어 알파벳의 22개 글자와 가지는 신비주의적 연관성에 대
한 내용 일부를 저술했다.)

　　1781년, 성직자이자 오컬티스트였던 쿠르 드 제블
랭과 멜레 백작은 그들의 저서에서 타로는 고대 이집트
의 필경사들이 신 토트가 밝힌 세계의 비밀을 금판에 새
긴 지혜서였다고 주장했다. 에틸라는 쿠르 드 제블랭의
저서가 출판되기 한참 전인 1757년부터 타로를 연구했
으며, 그로부터 영향을 받은 바 없다고 주장했다. 그러

나 대다수의 전문가들은 에틸라가 카드점의 활용에 대
한 소론이 포함된 제블랭의 저서를 읽었을 것이라고 여
긴다.

　　에틸라의 주장은 이집트의 원본 서적이 멤피스의
신전에서 토트를 만나 비밀을 들은 17명의 현자들에 의
해 쓰였다는 내용이다. 제블랭과 마찬가지로 이를 뒷받
침할 근거는 전혀 없다. 또한 '계몽적 사고'와 이집트의
모든 것에 매료된 집단적 분위기에 사로잡힌 탓인지 모
르나, 에틸라는 단순히 시류에 편승하여 보다 더 뛰어난
지식인들의 머릿속에서 빚어진 견해를 대중화했을 뿐이
라는 점도 제블랭과 같다. 그러나 이 경우에 타로에 대
한 에틸라의 묘안은 훗날 위대한 사업의 핵심이 되었다.

▶ 혼돈

트럼프 1. 혼돈은 남성 탐구자를 나타내도록 쓰였으며, 트럼프 8은 여성 탐구자를 나타낸다.

▶ 소드 2

현대의 덱에서 주로 갈등으로 해석되는 소드 2가 여기서는 동지애와 우정을 의미한다.

▶ 코인의 페이지

경제적 기회를 나타낸다.

▶ 심판

삶에 있어 아주 중대한 단계.

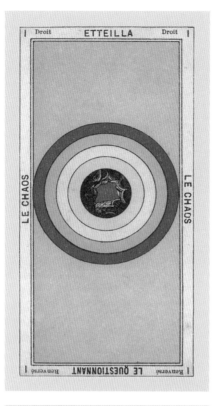

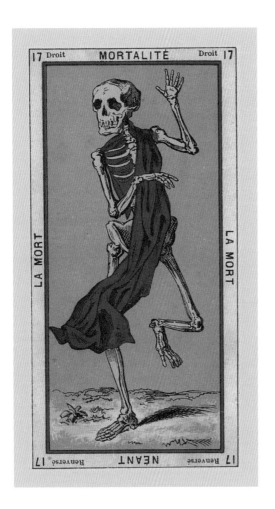

◀ **죽음**

이 카드의 역방향 의미는 '없음' 또는 '하찮음'을 뜻하는 단어 'néant' 라는 표제가 붙었고, 정방향 의미인 'mortalité'는 죽음을 피할 수 없음을 인식하고 삶과 죽음에 의문을 던지는 우리의 분투를 암시한다. 해골도 마찬가지로 붉은 천을 두르고 춤을 추는 활기찬 모습이지만 살아 있는 존재가 아니다.

자칭 심령술사

에틸라의 이전 삶에 대해서는 알려진 바가 적다. 카드 리딩에 대한 그의 지식은 어느 이탈리아인 친구로부터 배웠다고 하며, 그전에 주사위점이나 카드점 등 다양한 전통적 점술 체계에 대해 담배 연기 가득한 파리의 술집에서 이미 배웠거나 접한 적이 있을지도 모른다. 어찌 되었든 간에 그의 타로 도서는 성공을 거두었고, 그는 직업을 종자를 거래하는 상인과 인쇄업자에서 점성술사, 해몽가, 숫자점 전문가 및 만능의 심령술 전문가로 바꾸었다.

에틸라는 새 직업을 통해 꽤 많은 재산을 벌어들였다. 그로부터 짧고 간략한 해석을 들으려면 3리브르를 내야 했고, 모든 위험으로부터 지켜주는 부적은 무려 15루이나 했다. 당시 카드 제작자는 하루에 많아봤자 20수를 벌었다. (20~25수는 1리브르였고, 24리브르는 1루이였다.) 사기꾼이었든, 진지한 오컬티스트였든, 혹은 그저 영리한 사업가였든, 에틸라는 (1799년 로제타석의 발견 이후로 특히 심화된) 19세기 초반 유럽의 이집트 열풍에 대한 대중의 주목을 이끌었고, 더 중요하게는 카드점과 타로 리딩을 대중화했다. 그는 또한 리딩을 위한 스프레드의 선택을 공개하고, 카드의 의미를 찾아보는 방법을 설명했으며, 잘못되었을지언정 타로와 점성술의 상징 사이의 명확한 연관성을 창제한 최초의 타로 제작자이다.

▶ **빛**

빛 카드는 태양과 창조의 첫날에 해
당하지만, 이상하게도 에틸라가 생
각하기에는 황소자리와 불의 요소
를 나타낸다. (황소자리는 전통적으로 불
의 별자리가 아닌 흙의 별자리이다.

라이더 웨이트 스미스 Rider-Waite-Smith

미술과 점술, 비전(秘傳) 사상의 강렬하고 온전한 결합.

창작자: A.E. 웨이트. 1910년
삽화가: 파멜라 콜먼 스미스
발행사: U.S. Games, 1971년

라이더 웨이트 스미스 덱은 1910년 발행된 이후 대부분의 타로 덱에 선례가 되었으며, 20세기와 그 이후까지 타로의 원형과 점술의 의미를 통합해냈다. 황금의 효 교단의 열성적인 회원이었던 아서 에드워드 웨이트가 구상한 이 덱은 본래 라이더 상회에 의해 처음 발행되었으며, 오늘날에는 삽화가 파멜라 콜먼 스미스의 예술적 기여를 인정하고자 흔히 라이더 웨이트 스미스, 또는 **RWS**라고 부른다.

비전 사상의 부흥

19세기 유럽에서 타로는 점술의 도구로 인기를 얻어갔다. 유행하던 비전의 지혜는 다양한 오컬트 사상의 흐름을 타고 프리메이슨의 부각, 카발라의 신비주의, 점성술, 초자연적 심령주의와 심령술의 부흥 등 여러 줄기를 따라 진로를 틀었다. 영국에서는 마담 블라바츠키의 급진적인 신지학 협회가 프리메이슨과 장미십자회의 분파를 진두지휘했다. 런던 한편에서는 또한 새로운 단체가 만들어지고 있었다. 바로 이집트 신화와 점성술, 에노키안 마법, 연금술, 타로, 카발라를 통합한 황금의 효 교단이다. 교단의 초기 가르침은 〈암호서(The Cipher Manuscript)〉라고 알려진 고대의 신비로운 문서에 바탕을 두었다. 이 문서의 이교도적이고 전고전적 기원에 대한 이야기가 만연했으나(타로의 역사는 여전히 고대 이집트와 연관되었다), 이 책은 (A.E. 웨이트에 따르면) 사실 교단의 입회자 가운데 하나로 프리메이슨 일원이자 〈프리메이슨 대백과전서(Royal Masonic Cyclopaedia, 1877년)〉의 저자 케네스 매켄지(1833~86년)가 창안한 책이었다.

황금의 효 교단 창시자들인 의사 겸 오컬티스트 윌리엄 윈 웨스트코트와 야망에 찬 켈트 부흥 운동가 겸 장미십자회 일원 새뮤얼 L.M. 매더스는 메이저 아르카나의 배치와 속성에 대한 그들의 견해를 이미 제기한 바 있다. 이는 입회자들이 미래를 예측하고, 더 중요하게는 미래를 조작하고자 타로를 이용한다는 황금의 효 교단의 구전에 합쳐졌다. 이러한 방법은 비밀로 감춰졌으나 수정주의자 회원인 아서 에드워드 웨이트는 이후 현대의 해석 대부분의 근거가 된 황금의 효 교단의 타로 사상을 받아들였다. 황금의 효 교단의 초창기 입회자로는 알리스터 크

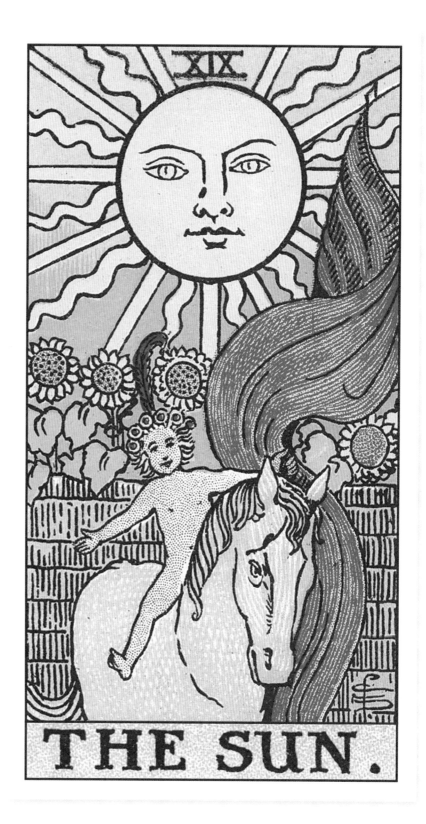

▶ **태양**

웨이트는 태양 카드를 황도 12
궁의 쌍둥이자리와 연관 짓고.
쾌락을 즐기고 자유분방한 성
질을 장난기 가득한 어린아이
가 말에 올라탄 모습으로 나타
냈다.

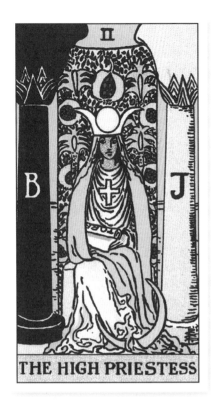

THE HIGH PRIESTESS

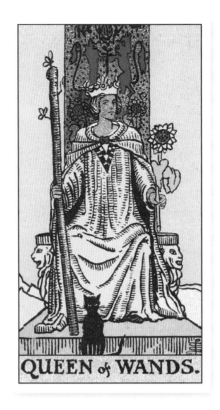

QUEEN of WANDS.

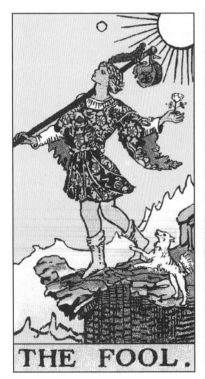

THE FOOL.

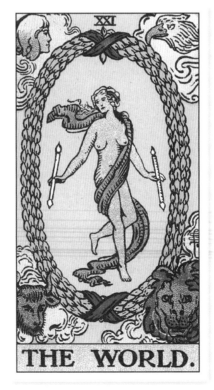

THE WORLD.

롤리(64쪽 참조)와 시인이자 작가로 웨이트에게 화가 파멜라 콜먼 스미스를 소개해 준 W.B. 예이츠가 있다.

A.E. 웨이트

아서 에드워드 웨이트는 1857년 뉴욕에서 태어났으며, 영국에서 홀어머니의 손에 컸다. 1891년에 황금의 효 교단의 99번째(그에게 어떤 의미가 있는 숫자였을까?) 가입자로 입회하였으나, 교단이 와해되면서 웨이트는 오컬트의 실행보다 영적 계몽을 선호하는 성격의 신비주의 분파를 세웠다. 1909년, 크롤리가 교단의 비밀을 폭로하는 동안 웨이트는 황금의 효 입회자 W.B. 예이츠와 삽화가 파멜라 콜먼 스미스의 도움을 받아 그만의 타로 덱을 발행할 준비를 마쳤다. 타로와 카발라, 헤르메스주의, 점성술의 연관성을 강조하는 그의 이론과 분석은 에틸라의 혼란스러운 견해나 제블랭과 레비의 편향된 사상에 비하면 조사한 내용이 탄탄하고 획기적이었다. 웨이트는 타로가 15세기 이전에 쓰였다는 증거가 없으며, 이집트에서 기원한 것이 아니라고 여겼다.

파멜라 콜먼 스미스

친구들 사이에서는 픽시라고 불렸던 파멜라 콜먼 스미스(1875~1951년)는 영국에서 태어났으며, 자메이카로 이주했다가 이후 뉴욕 브루클린의 프랫 인스티튜트에서 공부했다. 영국으로 돌아간 직후에는 〈삽화가 들어간 윌리엄 버틀러 예이츠의 시문〉과 브람 스토커가 여배우 엘런 테리에 관해 쓴 책 등을 작업했다. 엘런 테리는 젊은 삽화가에 감명을 받았으며, '픽시'는 라이시움 극단의 휘하로 들어갈 수 있었다. 스미스는 극단과 함께 영국 곳곳을 돌며 무대와 무대의상 디자인에 참여했으며, 자신만의 축소 무대 제작사를 만들고, 디자인과 장식에 대한 기사를 썼다.

1901년, 스미스는 런던에 작업실을 만들었으며, 예술가와 작가, 연극계의 유명 인사들이 자주 찾아왔다. W.B. 예이츠는 스미스를 황금의 효 교단에 소개했고, 웨이트와 친구가 된 스미스는 교단이 성격적 갈등으로 인해 와해되자 그가 새롭게 조직한 단체에 들어갔다. 1909년, 웨이트는 그가 구상한 타로 덱의 삽화가로 파멜라를 선택했고, 그녀에게 메이저 아르카나의 원형성을 위한 아이디어와 상징을 담은 목록과 함께 또 하나의 아이디어 목록을 주어 마이너 카드를 위한 이야기를 전개하도록 한 것 같다. 예를 들어 펜타클 슈트는 부유한 가족과 물질주의와 권력이 만났을 때 그들 앞에 도사린 유혹에 대한 이야기와 연관된다.

덱을 완성한 뒤 스미스는 꽤 성공한 상업 예술가로 활동을 이어갔으며, 훗날에는 약간의 유산을 받아 은퇴하고 콘월에서 사제들의 쉼터

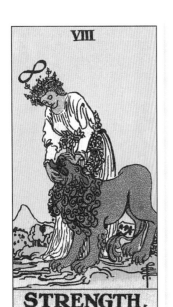

◀ 힘

무한대 기호는 신비로운 지혜의 힘을 드러내며, 사자는 황도 12궁의 사자자리와 스스로의 에고 길들이기를 나타낸다.

를 운영했다.

왕과 왕좌

타로 덱이 발행되고 얼마 뒤인 1910년에 스미스는 무대 디자인에 대한 글에 다음과 같이 썼다. '잎사귀와 꽃송이, 누더기, 금빛과 보랏빛이 어우러진 세계의 빛나는 아름다움이 우리 주위에 있다. 철의 왕좌에 앉은 왕들과 진흙 침대에 누운 거지들, 울고, 웃고, 꿈꾼다.' 이는 웨이트의 타로와 점성술 및 여타 상징적 연관에 대한 그의 폭넓은 지식을 시각적으로 재창조해 낸 스미스의 작업과 일맥상통한다.

황제가 앉은 황좌의 쌍둥이자리를 나타내는 숫양 머리와 여황제 카드의 황소자리를 나타내는 도장 등이 그 예시이다. 심판 카드에는 장미와 십자가 등 장미십자회의 상징이 그려졌고, 여사제 카드의 두 기둥에 쓰인 글자(보아스와 야신을 상징하는 B와 J)는 비밀스러운 프리메이슨 회당의 돌기둥을 나타낸다. 죽음 카드의 사신은 삶을 나타내는 장미십자회의 미스틱 로즈가 그려진 깃발을 들었으며, 바보는 왼손에 장미를 들고 있다.

웨이트 또한 기독교 신비주의에 깊은 관심을 가졌는데, 연인 카드에 그려진 이브의 모습과 세계 카드에 보이는 에스겔의 네 짐승, 성배에 제병을 올렸다는 중세 전설 속 성령을 나타내는 컵의 에이스의 비둘기에서 이를 엿볼 수 있다. 일부 타로 전문가들은 덱에 그려진 몇몇 인물이 스미스의 친구라고 여긴다. 여배우 엘런 테리는 완드의 퀸으로, 여배우 플로렌스 파는 세계 카드의 창조 여신으로 그려졌다고 한다.

절충적 상징

황금의 효 교단의 가르침과 이 타로 덱의 상징주의에는 헤르메스주의, 카발라, 프리메이슨 사상, 장미십자회 사상, 그리스의 신비교, 기독교 신비주의, 점성술이 절충적으로 뒤섞였다. 여기에는 모든 형태의 신비주의 사상에 대한 19세기 후반의 문화적 열망이 반영되었으며, 르네상스 타로가 무엇이었는지(우리가 삶과 그 이후에서 추구하는 모든 것의 시각적 향연) 또한 반영되었다.

그러나 웨이트는 말년에 황금의 효 교단의 가르침에 환멸을 느꼈고, 1926년에 발표한 글에서 타로에는 오컬트의 진리뿐만 아니라 신비주의의 진리 또한 담겨 있다고 말했다. 히브리어 알파벳과 트럼프의 상징 사이의

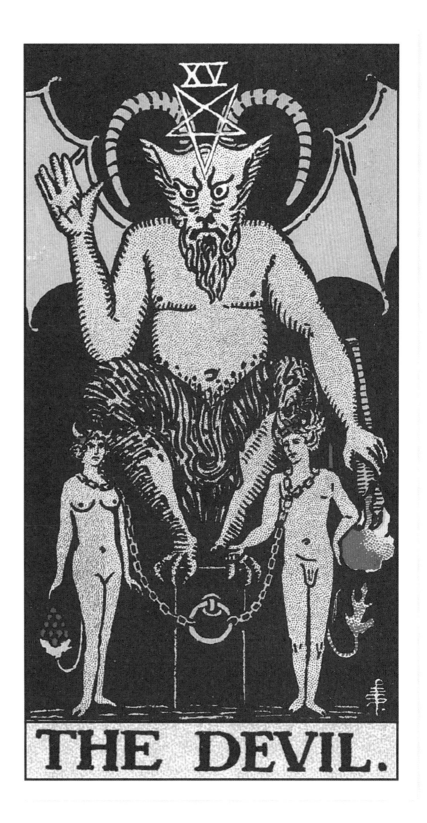

▶ 악마

악마의 머리 위에서 아래를 가리키는 오각별은 흔히 쓰이는 악의 상징이며, 이러한 방향으로 놓인 별 모양은 사탄주의와 연관된다.

THE TOWER.

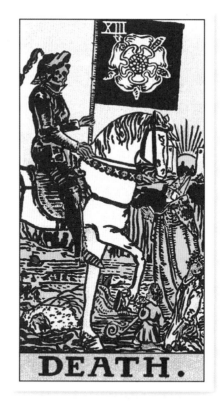

DEATH.

TEMPERANCE.

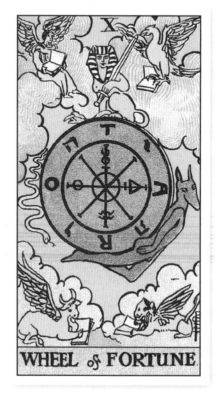

WHEEL of FORTUNE.

▶ **연인**

뱀, 벌거벗은 아담과 이브, 하늘에서 내려오는 신의 심판 등 에덴동산의 암시를 그린 이 카드는 리딩에서 카드의 방향에 따라 여러 의미를 가진다. 사랑에 있어 내리는 '선택'으로 흔히 해석되며, 배신과 미혹을 암시할 수도 있고, 혹은 그저 '내게 사랑은 진정 어떤 의미인가? 나는 어떤 사랑을 원하는가? 육체적 사랑이나 낭만적인 사랑, 영적인 사랑, 혹은 자기애일까?'라는 질문을 탐구자에게 던지기도 한다.

◀ **탑**

◀ **죽음**

◀ **절제**

◀ **운명의 수레바퀴**

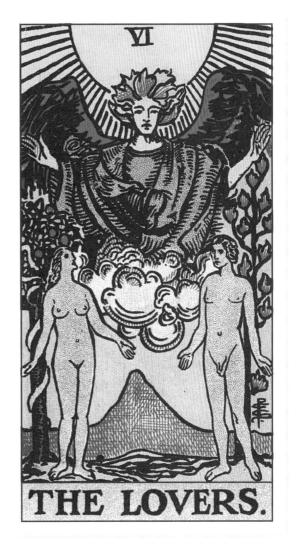

연관성에 대한 견해를 비난했고, W.B. 예이츠의 영향을 받아서인지 모르나 성배의 불가사의에 역점을 두고 켈트족 설화와 아서왕 전설이 타로와 가지는 연관성에 대한 (잘못된) 견해를 키웠다. 덱에 포함된 책자 〈그림과 함께 보는 타로의 해설(A Pictorial Key to the Tarot)〉에는 '고대 켈트족의 점술법'이라고 칭하는 스프레드가 실렸다 (실제 켈트족의 점술법이 무엇인지 웨이트가 밝힌 바는 없다). 이 스프레드는 이후 켈트족의 십자가(켈틱 크로스)라는 이름으로 알려졌으며, 정확한 기원이 무엇인지를 떠나 현재

는 대부분의 타로카드 리더가 즐겨 활용하는 매우 대중석인 레이아웃이다.

그러나 웨이트의 덱은 독보적인 위치에 올랐으며, 영성과 초자연적 사상의 유행이 1920년대 중반에 이르러서는 전 세계로 퍼짐에 따라 타로의 학문이 굳건히 자리하여, 심오하고 오컬트적이며 아름답고 흥미로운 여러 덱을 위한 길을 열었다. 점술에 대한 알기 쉬운 시각적 초점으로서 라이더 웨이트 스미스 덱의 해석과 이미지는 뉴에이지 타로 덱의 대다수에 지대한 영향을 끼쳤다.

크롤리 토트 타로 The Crowley Thoth Tarot

신비주의 상징으로 가득한 추상적이고 예술적인 덱.

창작자: 알리스터 크롤리, 1969
삽화가: 레이디 프리다 해리스
발행사: U.S. Games, 2008년

삽화가의 정신세계가 드러나곤 하는 현대 덱의 선두주자인 크롤리의 토트 덱은 아티스트의 상상력이 그려낸 세계의 독특한 예시이다.

토트 덱은 구상 단계에서부터 하나의 예술 작품으로 그려졌으며, 그러한 의도가 잘 구현되었다. 22장의 메이저 아르카나 카드(세계를 우주로, 심판을 영겁으로 바꾸는 등 크롤리는 전통적인 표제어 일부를 수정하기는 했다)와 56장의 마이너 아르카나(코트카드의 페이지와 나이트는 왕자와 공주로 대체되었다)로 구성되었으며, 이집트 불가사의, 카발라, 헤르메스주의와 더불어 그리스와 중세 시대, 연금술과 점성술의 도상학에서 유래한 다양한 상징이 담긴 아름답고 신비로운 작품이다. 또한 이 덱은 '야수'로 알려졌던 남자와 국회의원과 결혼한 사교계의 귀부인이 손을 잡은 생소한 협업을 통해 만들어졌다.

탕아와 텔레마

논란과 시비를 몰고 다닌 악명 높은 탕아였던 오컬티스트 알리스터 크롤리는 황금의 효 교단의 초기 입회자 가운데 하나였으며, 성추행의 추문과 고발로 일생 동안 추명에 시달렸다. 1944년, 크롤리는 〈토트의 서: 이집트의 타로에 관한 소론(The Book of Thoth: A short Essay on the Tarot of the Egyptians)〉이라는 저서를 비전(秘傳)의 전통이 어우러진 타로 덱의 안내서로서 출간했다. 그러나 이 타로 덱은 뉴에이지 사상과 사이키델릭 아트의 유행이 정점을 찍고, 덱의 추상적인 양식이 타로계의 보다 진보적이고 현대적인 이들에 의해 쉽게 받아들여질 수 있었던 1969년까지 실제로 발행되지는 못했다.

1909년, 반항아 크롤리는 황금의 효 교단의 가르침에 숨겨진 비밀을 누설하고 메이저 아르카나와 히브리어 알파벳, 카발라 신비주의 사이의 연관성을 밝힌 저서 〈리버 777(Liber 777)〉을 출간했다. 황금의 효 교단의 창시자 맥그레고 매더스와 충돌한 크롤리는 그로부터 떨어져 나와 자신만의 오컬트 단체를 세우고 세계를 여행하며 평소 좋아하던 등산을 즐겼다. 반체제적 마법사였던 크롤리는 그의 주장에 의하면 이집트의 신 호루스의 화신이라는 '영체' 아이와즈의 지시를 받아 성(性)마법과 크롤리의 '네 의지대로 하라' 사상을 가르침의 일부로 내세운

▶ **예술**(절제)
금빛 사자와 붉은 독수리는 중세에 원소들을 혼합하는 연금술의 과정을 상징하는 모티프로 쓰였다.

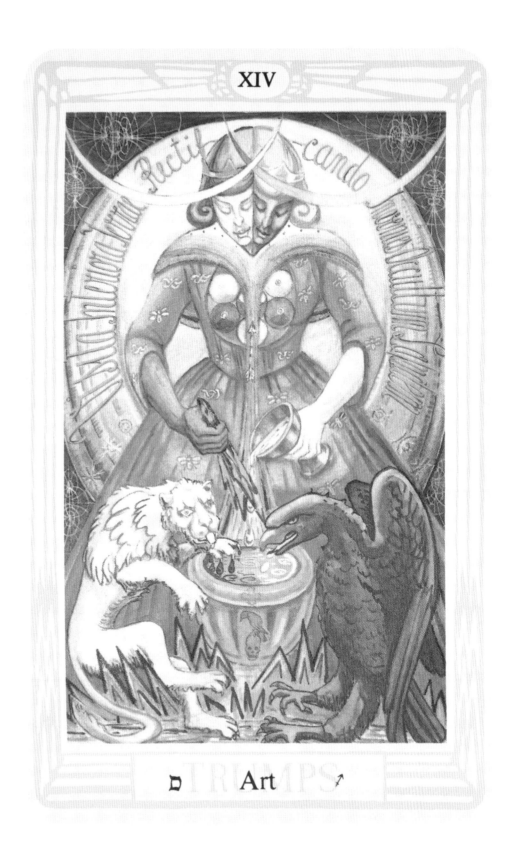

XIV

Art

► **욕정**

힘 카드의 크롤리 버전은 욕정이라 불리며, 개인이 선택한 성적 행위를 즐길 자유에 대한 그의 믿음을 보여준다. 황홀해하는 '탕녀'가 사람의 머리가 여럿 달린 사자 위에 타고 있다. 높이 치켜든 손에는 컵을 들었는데, 크롤리에 따르면 '사랑과 죽음이 타오르는 성배'이다. 다른 손으로는 음욕에 찬 짐승을 통제하고 있으나, 언제든 고삐를 풀고 자신의 성적인 욕망에 자유를 줄 준비가 되었다.

엘리트 단체를 설립했다. 1920년, 크롤리는 시칠리아 체팔루로 이주해 낡은 저택에 텔레마 사원을 세웠다. 자신을 교단의 지도자로 선포한 크롤리는 마약의 영향인지, 혹은 이집트 신의 지시 때문인지 모르지만 자기 확대 성향으로 인해 스스로를 뜨거운 논란 속으로 몰아갔다. 크롤리의 추종자였던 23세의 찰스 러브데이가 열악한 위생으로 인한 간염으로 사망하자 그의 아내가 영국으로 돌아가 마약과 난교, 성 마법, 아동 방치, 수간으로 점철된 선정적인 이야기를 퍼트렸다. 결국 이탈리아 정부가 개입했고 크롤리는 섬에서 추방되었다.

레이디 프리다 해리스

크롤리의 양성애 성향과 오컬트의 오용, 세계 여행은 다수의 전기작가들에 의해 잘 설명되어 있다. 타로에 대한 그의 초기 관심은 1930년대 후반에 그의 지인이자 문예 잡지 〈더 골든 하인드〉의 공동 편집자였던 클리포드 벅스를 통해 화가이자 사교계 명사였던 레이디 프리다 해리스를 만나게 되면서 절정에 달했다. 사실 타로 덱을 만들어 자신에게 삽화를 맡기고, 덱에 딸린 책을 써보라고 크롤리를 먼저 설득한 것은 해리스였다. 처음에 크롤리는 기존에 있던 덱의 이미지를 다시 그려서 쓰는 편이 더 쉬우리라는 생각에 이 제안을 거절했다. 그러나 해리스는 결국 크롤리가 자신에게 삽화를 맡기도록 설득해냈는데, 그녀에게 마법을 가르쳐주는 대가로 일주일마다 2파운드를 지불하기로 한 탓이 컸다. 당시 크롤리는 파산한 상태였기에 이를 수락했다.

오컬트 타로

타로의 원형이 인간의 정신세계로 흡수될 수 있다는 크롤리의 믿음은 오늘날 우리가 타로 리딩의 개인 심리학적 측면이라 일컫는 것으로 당시에는 혁신적이었다. 여기에 다방면에 걸친 그의 신비주의 지식이 결합되어 탄생한 덱은 점술을 위한 타로일 뿐만 아니라 보다 더 오컬트적인 목적을 가졌다. 프리메이슨 일원이었던 레이디 해리스는 비전(秘傳) 사상에 대해서는 알고 있었지만 타로나 마법에 대한 지식은 없었기에 타로의 전통적 이미지를 성실히 조사하고, 크롤리가 자신의 저서 〈이퀴녹스(Equinox)〉에 쓴 타로에 대한 해설을 공부했다. 그녀는 또한 크롤리의 스케치와 메모를 바탕으로 작업에 착수하였으며, 마음에 차는 결과를 얻기까지 한 장의 카드를 여덟 번이나 다시 그리기를 서슴지 않았다.

레이디 해리스는 마침내 1941년 옥스퍼드에서 처음으로 그림들을 전시했고, 이후 1942년에 런던에서 두 번의 전시회를 더 개최했다. 그러나 크롤리는 전시회에 참석하지 않았으며, 전시회의 안내서 그 어디에도 그의 이름은 등장하지 않았다. 크롤리와 해리스는 그전에 사이가 멀어졌을 가능성이 크다. 누군가를 너그럽게 칭찬하는 성격으로 알려지지는 않은 크롤리지만 〈토트의 서〉

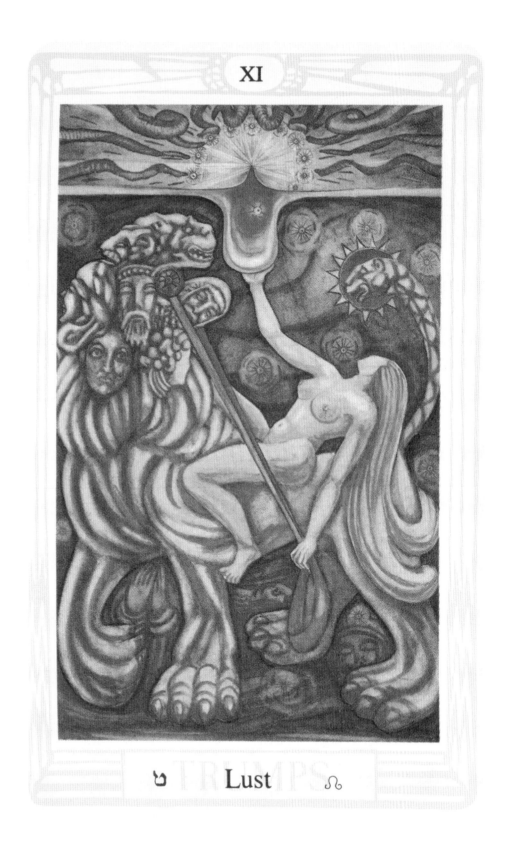

XI

Lust

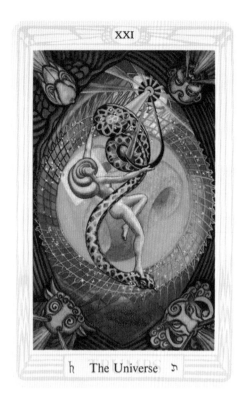

XXI

ℏ The Universe ♄

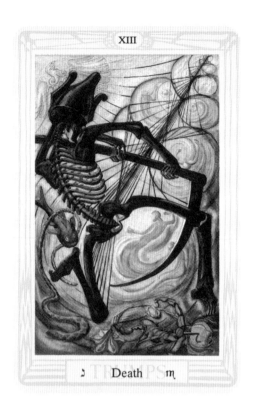

XIII

♪ Death ♏

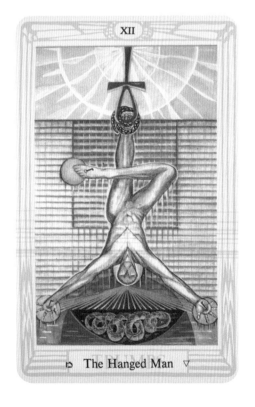

XII

⋈ The Hanged Man ▽

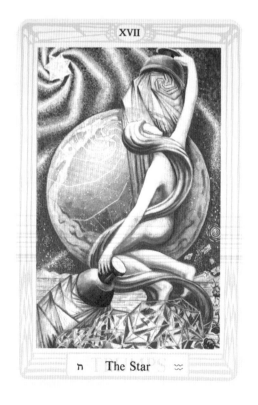

XVII

ה The Star ♒

레이디 해리스는 1942년에 부유층이 애용하던 세서미 클럽에서 했던 강연을 통해 특정 카드를 작업할 때 화가로서의 선택에 대한 자세한 내용을 회상한 바 있다. 해리스에 따르면 죽음 카드의 '낫을 휘둘러 새로운 형체의 기하학적 거미줄을 엮어내는' 사신은 환생의 개념을 나타낸다. 컵 슈트는 연민과 수용적인 사상의 전형이며, 리딩에서 물이 지나치게 등장한다면 정체성이나 자기표현의 상실을 의미할 수 있다고 설명했다. 바보는 코메디아 델라르테의 피에로를 바탕으로 그렸으며, 삶이란 연극에서 춤을 이끄는 익살꾼이다.

해리스가 설명한 우주 카드에 대한 크롤리의 요약은 기존에 정립된 세계 카드의 개념을 향한 새로운 관점을 제시한다. 세계 카드에 일반적으로 그려지는 여성은 아니마 문디(세계영혼), 또는 가이아로 여겨진다. 그러나 해리스가 그린 뱀에 감싸인 여성은 혼돈 속에서 나신으로 나타나 춤을 추며 뱀의 모습을 한 연인 오피온을 만들어냈다는 고대 펠라스기족의 창조 여신 에우리노메이다. 여기에서 카드는 전 세계적인 '일체'를 나타내며, 해리스의 작품 대부분이 그렇듯, 1969년 발행되었을 때 새로운 세대의 영적 탐구자들에게 영감을 주었다. 레이디 해리스의 그림과 크롤리의 고무적인 시야는 (둘 가운데 누구도 덱을 통해 경제적 이득을 보거나 완성된 덱의 모습을 보지는 못했지만) 20세기에 가장 전위적이고, 신비로우며, 큰 영향력을 남긴 덱을 만들어냈다.

에서 해리스에게 다음과 같이 찬사를 표한 바 있다. '그녀는 특별한 그 재능을 작업에 쏟아부었으며 ... 그녀가 이 진리와 아름다움의 보고(寶庫)에 넣어둔 열정적인 "의지 하의 사랑"이 그녀 작품의 힘과 영광으로부터 흘러나와 세계를 계몽시키기를.'

맥머티와 그 이후

1944년, 크롤리는 그가 새롭게 조직한 동방성전교단의 일원이자 미국의 젊은 군인이었던 그레이디 L. 맥머티 중위의 도움을 받아 책의 초판을 출간했다. 맥머티는 노르망디 상륙작전의 공격 개시를 위해 영국을 떠나기 직전에 런던에 위치한 레이디 해리스의 자택에서 그녀를 만난 적이 있다. 그는 군용 지프차를 몰고 먼 시골에 머물고 있던 크롤리를 방문했고, 돈 한 푼 없는 처지였던

크롤리는 런던에 있는 해리스에게 중요한 서신을 전달해 달라고 부탁했다. 맥머티가 런던에 도착했을 때 도시는 이미 통제된 상태였으나 해리스의 자택 문 앞에 서자 드뷔시의 '달빛'이 연주되는 소리와 함께 작게 이야기를 나누는 사람들의 음성이 들렸다. 집 안에서 파티가 벌어지고 있었던 것이다. 레이디 해리스는 예의를 갖춰 맥머티를 맞이하고 고개를 돌려 안쪽을 흘끗 살핀 뒤에 그가 입은 군복과 군화를 향해 살짝 눈살을 찌푸렸다. 맥머티는 그녀가 그를 안으로 초대하고 싶지만 그의 존재가 즐거운 분위기를 망칠 것 같다고 말했다고 회상했다. 맥머티가 해리스를 만난 것은 그때가 처음이자 마지막일 것이다. 그러나 얄궂게도 1969년에 그녀가 남긴 78점의 그림을 촬영해 타로카드 덱으로 발행할 수 있도록 주선한 사람이 바로 맥머티였다.

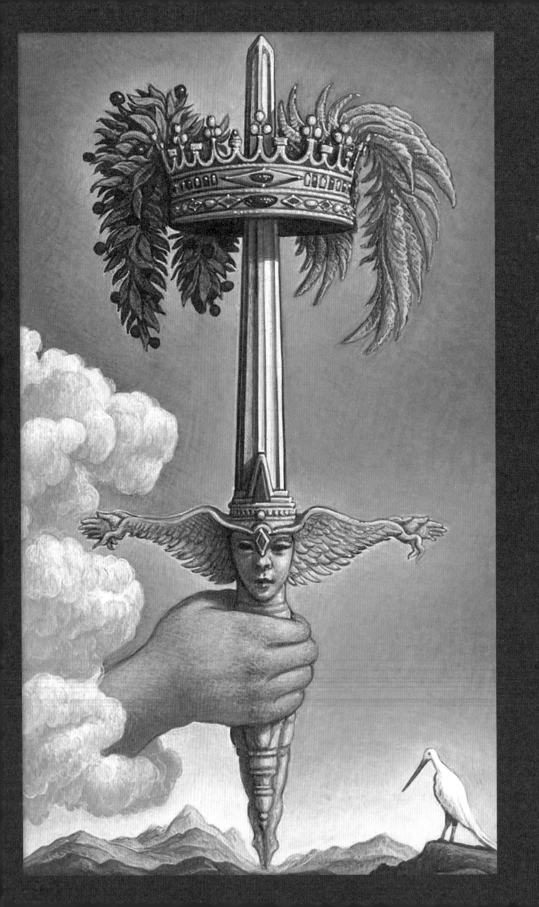

초보자의 점술용 덱

Beginner's Divination Decks

초보자용 덱이라면, 알아보기 쉬운 이미지의 네 개 슈트로 이루어진 핍카드와 단순하지만 강렬한 이미지와 원형적 상징이 쓰인 메이저 아르카나를 포함한 78장의 카드로 구성된 전통적인 형식을 따른 것들이 두드러진다. 타로를 배우고 해석하는 일은 상징을 직관적으로 연관 짓고 해석에 대한 실마리를 잡아내는 두 가지가 합쳐진 과정이다. 따라서 핵심이나 사람들이 '무언가를 하고 있는' 모습을 효과적으로 묘사한 장면 등 해석에 도움이 될 만한 요소가 있는지가 초보자용 덱의 기준이 된다.

라이더 웨이트 스미스 덱은 현대의 타로 덱 대부분에 지대한 영향을 미쳤으며, 이러한 종류의 이미지와 영향력 있는 삽화의 양식으로 인해 많은 창작자들의 모방을 불러왔다. 이 장에서는 우리 시대에 만들어진 덱 가운데 타로의 해석에 있어 색다른 관점을 제시하면서도 이해하기 쉬운 몇 가지를 살펴보려 한다.

예를 들어 故 데이비드 팔라디니(David Palladini)의 아쿠아리안 타로 덱(74쪽 참고)은 1960년대와 1970년대 히피 세대의 양식과 분위기를 전형적으로 보여준다. 운명과 운세보다는 심리적 통찰과 자아성찰에 초점을 두었다.

이해가 쉬워 특정한 상징을 찾기 위해 애쓸 필요가 없는 이미지를 세련된 구성으로 그려낸 모건 그리어나 크리스털 비전처럼 색채와 디자인의 단순성에 초점을 둔 덱도 있다.

또한 보다 복잡하지 않으면서도 뛰어난 덱으로는 중세와 초기 르네상스 시대의 회화를 현대적으로 비틀어 콜라주 기법의 아름다움을 부여해준 캣 블랙(Kat Black)의 골든 디코(96쪽 참조)와 단순한 이미지가 가지는 힘을 강조하고 카드 해석에 대한 창작자만의 예술적 견해와 영적 견해를 가미한 굿 타로(94쪽 참조)와 폴리나의 타로(92쪽 참조)가 있다. 이들 덱은 점술보다는 타로의 사색적 성질을 이용해 스스로를 위한 의식적인 선택을 내리고, 내 운명에 대한 책임은 내게 있다는 사실을 깨닫도록 도움을 주는 것에 초점을 두었다. 이들 덱은 모두 그 자체로 고전의 반열에 올랐다.

아쿠아리안 타로 The Aquarian Tarot

아르데코와 아르누보 양식의 이미지에 중세의
스테인드글라스 효과를 더해 독창적인 미학을 그려낸 덱.

창작자: 데이비드 팔라디니, 1970년
삽화가: 데이비드 팔라디니
발행사: U.S. Games, 1991년

이탈리아에서 태어나 어린 시절에 미국으로 이민한 데이비드 팔라디니는 풍부한 독창성에서 그의 다채로운 문화적 배경이 엿보이는 작품을 선보였다. 뉴욕의 프랫 인스티튜트(타로 삽화가 파멜라 콜먼 스미스와 같은 학교)에서 미술과 사진, 영화를 공부했으며, 1968년 멕시코시티 올림픽에서 사진가로 활동하며 사회에 첫 발을 들였고, 이후 사진가와 미술 작가로서 성공을 쌓았다. 아쿠아리안 타로는 팔라디니가 24세였던 1970년에 발행됐다.

스테인드글라스 창문이 가득한 이탈리아에서 어린 시절을 보내며 그만의 예술관을 형성한 팔라디니는 아르누보 양식의 납땜 유리의 강렬한 색채에서 영감을 얻었다. 그의 모든 타로 삽화에서는 스테인드글라스의 색감과 양식에 대한 경탄이 직접적으로 드러난다. 팔라디니가 전하고자 한 메시지 또한 타로의 목적은 예측이 아니라 '나 자신'을 알고 내가 처한 상황에 대한 통찰력을 얻기 위함이라는 것이다.

팔라디니는 장발에 나팔바지를 입은 미대생이었던 1965년에 유행을 선도하는 도시 뉴욕의 어느 에이전시로부터 타로 이미지를 디자인해 달라는 제안을 받고 놀라게 된다. 이 작업은 브라운 페이퍼 컴퍼니가 생산한 일련의 도화지를 보완하기 위한 목적이었다. 작업을 완료하고 다시 학생으로 돌아간 팔라디니에게 모건 프레스라는 작은 출판사가 온전한 카드 덱을 의뢰하고 카드 한 장에 100달러라는 어마어마한 (당시 그에게는 대단히 큰 금액으로 느껴졌다) 보수를 제안했다. 팔라디니는 내면 깊은 곳에서부터 영감이 차오르는 기분을 느끼며 작업에 1년의 시간을 쏟아부었다. 완성된 작품을 제출한 이후 모건 프레스에서 아무런 연락도 받지 못했지만 몇 년이 지나고 디자인 업계에서 나름의 성공을 거둔 뒤 매디슨 가를 걷다가 어느 뉴에이지 상점에서 자신의 덱을 발견하게 된다. 이번에는 '올바른 가도를 따라' 그의 두 번째 타로의 여정이 시작되었고, 그 끝에는 성공이 기다리고 있었다. 1970년, U.S. Games의 스튜어트 캐플런이 모건 프레스로부터 아쿠아리안 타로에 대한 권리를 사들였고, 물병자리(Aquarius) 시대의 고전적인 타로가 되었다. 이후 팔라디니는 기존 덱을 개정하여 뉴 팔라디니 타로라는 덱을 제작했으며, 스티븐 킹의 소설 〈용의 눈〉의 삽화를 맡아 그리기도 했다.

▲ 연인

XVII

▶ 별

© 1970, 2016 U.S. Games

▶ 운명의 수레바퀴

날개 달린 황소와 바퀴를 돌리는 인
물의 파라오를 닮은 모습. 머리를 들
고 일어선 두 마리 뱀 등에서 이집트
의 영향을 받은 흔적이 뚜렷이 드러
난다. 뱀은 돌아가는 바퀴와 흐르는
시간과 같이 세계의 순환성에 대한
상징이다. 이 카드는 삶과 긍정적으
로 맺어지기 위한 에너지를 되찾는
방법을 나타낸다.

▶ 마법사

무한대 기호는 현대의 덱에서 자주
쓰이는 모티프이다.

▶ 펜타클의 에이스

붉은색의 강렬한 별 모양은 물질주
의를 의미한다.

▶ 소드 4

사색, 고민이 필요한 때.

▶ 막대기 3

앞으로 나아가는 여정, 탐험를 시작
할 때.

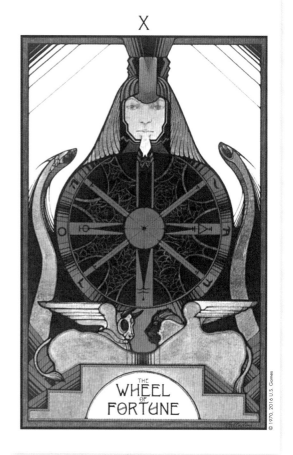

© 1970, 2016 U.S. Games

팔라디니는 또한 전통적인 이미지에 그만의 독특한
예술적 자유를 가미했다. 예를 들어 별 카드는 기존의 그
어떠한 별과도 다르게 묘사되었다. 극락조나 어느 신화
에 등장할 법한 장엄한 새가 저 멀리 보이는 팔각별을
향해 금방이라도 날아오를 듯한 태세로 무성한 잎사귀
위에 앉아 있다. 별은 대개의 타로 덱에서 그렇듯 뾰족한
끝부분이 여덟 개인 모양으로 그려졌는데, 이는 일반적
으로 비너스, 혹은 메소포타미아의 여신 이슈타르와 그
에 대응하는 이난나의 별과 연관된다. 별은 우리가 별,
혹은 여신의 빛을 향해 날아오른다면 여신은 우리에게
성공을 보상으로 내려 축복할 것이나, 그를 위해 우리는
신중하게 행동하고, 보상이 마법처럼 돌아오리라 기대
해서는 안 된다고 말해준다.

그밖에는 대체로 RWS를 바탕으로 그려졌으며, 연

인 카드를 예로 보자면 미술 공예 운동 시대 스테인드
글라스의 풍부한 색감과 라파엘 전파 양식에서 영감을
얻은 모습이 어우러졌다. 생생하면서도 단순한 이미지
가 즉각적으로 기사도적 사랑을 떠올리게 한다. 소드 4
카드는 휴식이나 잠에 든 기사의 모습으로 내면 성찰의
시간을 직접적으로 암시하며, 막대기(완드) 3 카드는 탐
험에 나선 기사를 완강하고 냉엄한 모습으로 묘사했다.

팔라디니 또한 타로를 이용하며 탐구자가 스스로를
이해하고 삶을 보다 충만하게 할 수 있도록 도움을 받는
아름다운 신세계를 향한 탐험의 길에 올라 있었다. 이 덱
은 이미지의 대부분이 지근거리에서 보는 듯 그려졌다
는 점에서 특별하며, 더 나아가 우리의 내면세계 또한 가
까이 들여다보듯 상세하게 보여준다.

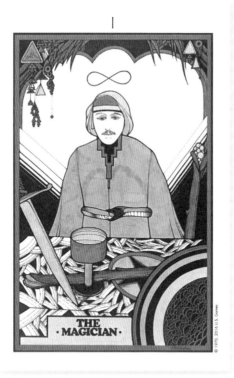

THE · MAGICIAN ·

ACE OF PENTACLES

FOUR OF SWORDS

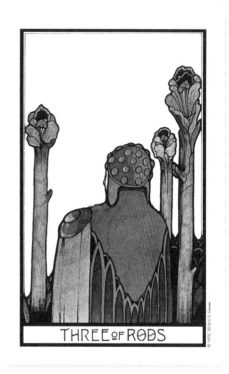

THREE OF RODS

모건 그리어 Morgan-Greer

색채가 각 카드의 감정적, 상징적 의미를 드러낸다.

창작자: 빌 그리어(Bill Greer)와 로이드 모건(Llyod Morgan), 1979년
삽화가: 빌 그리어
발행사: U.S. Games, 1991년

빌 그리어가 로이드 모건의 지휘를 받아 삽화를 그린 덱이며, 전통적인 특성과 단순한 이미지로 인해 초보자용 덱의 고전으로 자리했다. 모건 그리어 덱은 **RWS**(56쪽 참조), **마르세유**(44쪽 참조), 미국의 오컬티스트 폴 포스터 케이스의 **B.O.T.A** 타로 등 여러 타로에 바탕을 두고 만들어졌다.

로이드 모건과 빌 그리어는 팔라디니의 아쿠아리안 타로가 발행돼 성공을 거두고 얼마 지나지 않은 1970년대에 RWS와 마르세유를 기본 자료로 삼아 그들만의 덱을 만들었으며, 인물을 지근거리에서 보는 듯한 팔라디니의 표현 방식의 요소가 이 덱에도 전반적으로 쓰였다. 초보자가 이용하기 가장 쉬운 덱 가운데 하나로, 강렬하고 여러 양식이 독특하게 절충된 분위기를 풍긴다. 예를 들어 초승달과 베일 뒤에 숨겨진 바다가 묘사된 여사제 카드는 RWS 덱의 여사제 카드를 단순화한 이미지이다. 전차 카드는 마르세유의 타로를 바탕으로 그려졌으며, 말이 전차를 끄는 모습이 묘사됐다. 운명의 수레바퀴는 전혀 다른 덱에서 영향을 받았으며, RWS나 마르세유 덱의 상징주의를 나타내는 흔적은 전혀 찾아볼 수 없다. 이 카드는 킹과 퀸이 돌아가는 바퀴에 휩쓸린 모습을 그린 1JJ 스위스 덱(126쪽 참조)에서 영향을 받았다. 또 다른 인물 하나는 바퀴를 놓치고 아래의 심연으로 추락하고 있는데, 퀸의 펄럭이는 치맛자락에 한쪽 발이 걸린 상태이다. 퀸도 함께 떨어지게 될까? 아니면 추락하는 인물이 다시 바퀴 위로 끌어올려져서 삶을 이어가게 될까?

그렇다면 빌 그리어와 로이드 모건은 어떤 사람들일까? 로이드 모건에 대해서는 알아볼 수 있는 정보가 적다. 빌 그리어는 미주리 출신으로, 캔자스시티 아트 인스티튜트에서 공부했으며, 신화와 신비주의의 원형적 성질에 큰 흥미를 느껴왔다고 덱에 딸려오는 작은 책자에 간략하게나마 언급되었다. 그는 방해받지 않고자 한적한 시골에서 이 덱을 작업했으며, 색채의 사용은 폴 포스터 케이스의 저서 〈타로: 시대의 지혜를 여는 열쇠(Tarot: A Key to the Wisdom of the Age)〉에서 영감을 얻었다. '이미지를 샅샅이 살펴보지 않고도 각 카드에 대한 정서적 반응을 일으킬 수 있도록' 이러한 색채를 사용했다고 한다.

실제로 색은 대부분의 타로카드에서 가장 원형적이면서도 미묘한

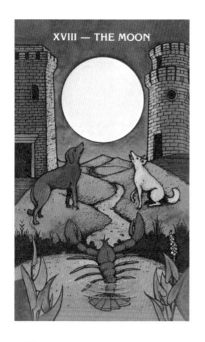

▲ 달
선명한 노란색의 구체로 표현된 달이 중앙에 자리해 강렬하게 눈길을 사로잡는다. 늑대가 울부짖고 기이한 생명체들이 심연으로부터 나타나는 시기에 과연 우리의 감정과 기분을 신뢰해도 될까? 이 카드는 우리에게 사색하고, 나의 직감에 귀를 기울이며, 신중을 기해 나아가라고 조언한다.

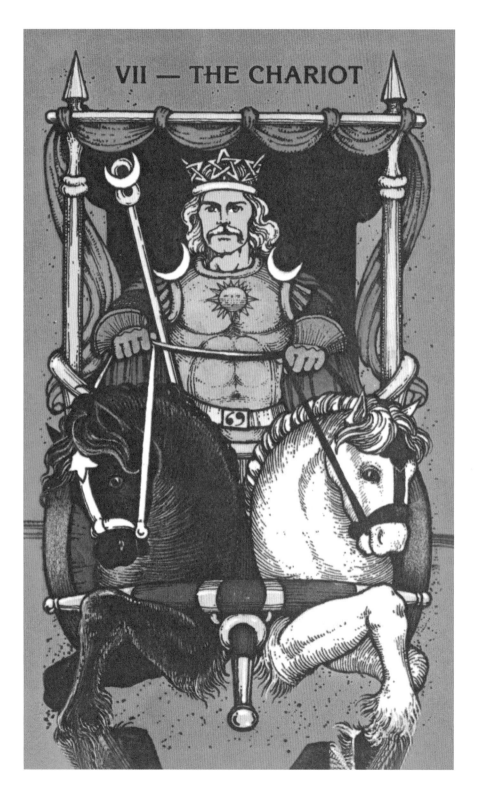

▶ 전차

'음과 양' 표식을 닮은 두 마리 말이 맹렬히 끄는 전차에 올라탄 인물은 세상과 맞붙을 준비가 되었다. 자신감 넘치는 얼굴을 왕자처럼 위풍당당하게 든 이 전사는 성공하고자 굳게 결의하였으므로 자신이 승리하리라는 것을 알고 있다.

▶ 교황

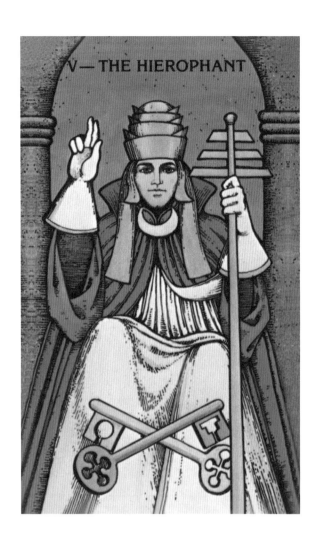

상징 가운데 하나이다. 우리는 생각하지 않고도 쉽게 빨간색은 정열이나 불과, 초록색은 자연과, 파란색은 물이나 감정과, 노란색은 태양이나 기쁨과 연관 짓는다. 이러한 것들이 원형적 상징이며, 빨간색은 불, 파란색은 물, 노란색은 공기, 초록색은 흙을 나타내는 점성술의 4대 원소와도 관련이 있다.

이 덱에 그려진 인물들 대부분은 투구와 기묘한 모자부터 터번처럼 층이 진 교황의 관까지 중세 시대의 머리 장식을 쓰고 있다. 교황 카드의 겹쳐진 열쇠 두 개는 숨겨진 지식의 힘을 상징하며, 여러 겹으로 층이 진 관은 모든 지식의 수준이나, 어쩌면 진정한 계몽을 위해 우리가 올라야 할 계단을 나타낼 수 있다.

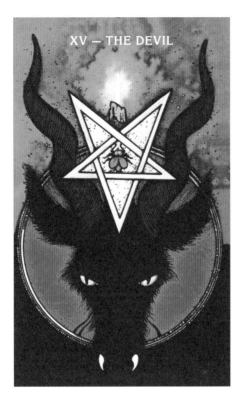

XV — THE DEVIL

KING OF PENTACLES

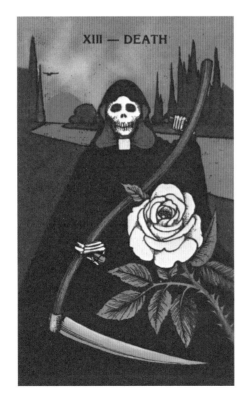

XIII — DEATH

ACE OF RODS

▶ 악마

▶ 펜타클의 킹

▶ 죽음

▶ 막대기(완드)의
에이스

클래식 타로 The Classic Tarot

판화로 만들어진 이탈리아 양식의 덱으로, 유용한 표제어와 단순한 이미지를 가졌다.

창작자: 페르디난트 굼펜베르크(Ferdinand Gumpennberg), 1835년경
삽화가: 카를로 델라 로카(Carlo Della Rocca)
발행사: Lo Scarabeo, 2000년

19세기 초반에 판화로 만들어진 이 덱은 RWS 덱이 20세기 타로의 전통에 그랬듯, 이후 만들어진 이탈리아 타로 덱의 표준을 세웠다. 롬바르도, 혹은 소프라피노 덱이라고도 알려졌으며, 카를로 델라 로카의 이름이 완드의 킹 카드의 하단에 서명되었다.

1830년경, 독일 출신으로 1809년에 밀라노로 이주한 인쇄업자 페르디난트 굼펜베르크가 동판화가 카를로 델라 로카에게 타로카드 덱을 만들어달라고 요청했다. 델라 로카는 이탈리아의 판화가이자 동판화가 주세페 롱기(1766~1831년)의 가르침을 받았으나 거장의 반열에는 오르지 못했다. 당시에는 꽤 인기가 있었던 듯 하나, 그의 생몰연도에 관한 기록은 찾아볼 수 없다.

이 타로카드에는 소드, 지팡이, 컵, 코인으로 이루어진 전통적인 이탈리아 슈트가 등장하지만, 이전의 로코코 화풍에서 영향을 받았는지 화려하고 극적인 특성을 가진다. 코트카드와 메이저 아르카나의 인물들은 개성과 특징이 그 이전의 어떤 덱보다 강하며, 메이저 아르카나에는 화가만의 독특한 특성 몇 가지가 들어있다. 예를 들어 죽음 카드에는 명칭이 붙지 않았으며(이탈리아인들의 미신적 기질의 흔적), 은둔자는 랜턴 대신에 작은 불꽃이 타오르는 받침대를 들었고, 교황 카드의 하단에는 카드 밖을 흘깃 바라보는 기이한 얼굴의 사내가 있다. 이는 풍자적인 자화상일까? 아니면 이 카드가 나타내는 교황의 권력에 순응하지 않는 이들이 많다는 사실의 교묘한 암시일까?

이 덱에는 상징이 아주 많이 등장하지는 않으며, 그보다는 인물들이 '무언가를 하고 있는' 모습의 단순한 묘사가 많다. 최근에 발행된 판에는 여러 언어(이탈리아어, 영어, 프랑스어, 독일어)로 기입된 핵심어가 쓰여 해석을 보다 쉽게 하고, 그림으로 많은 설명이 되어 있지 않은 핍카드에 대한 이해를 돕는다. 클래식 타로라고 알려진 이 특정 버전은 1835년 밀라노에서 발행된 첫 번째 덱을 복제한 것이다. 이 덱은 100년 이상의 시간 동안 이탈리아 전역에서 수차례 복제되었고, 1889년에 보르도니가 다시 인쇄했다. 클래식 타로 덱은 세밀한 요소와 풍성한 색채, 표현력 강한 인물들로 가득하며, 상상 속에 나오듯 화려한 특징으로 인해 강한 개성을 가진 첫 타로 덱이 되었다.

▶ **심판**
대천사 미카엘이 나팔을 불어 우리를 두려움과 자기 회의라는 내면의 지옥에서 석방하고, 독선적 행위로부터 자유롭게 한다.

▶ **죽음**

▶ **악마**

▶ **교황**

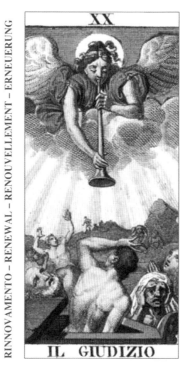

RINNOVAMENTO – RENEWAL – RENOUVELLEMENT – ERNEUERUNG

IL GIUDIZIO

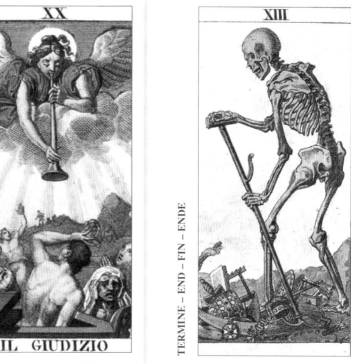

TERMINE – END – FIN – ENDE

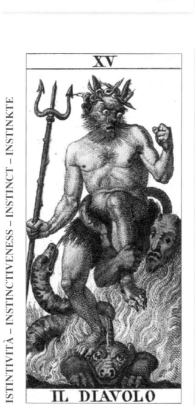

ISTINTIVITÀ – INSTINCTIVENESS – INSTINCT – INSTINKTE

IL DIAVOLO

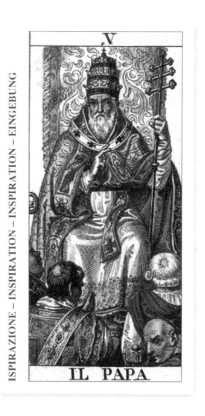

ISPIRAZIONE – INSPIRATION – INSPIRATION – EINGEBUNG

IL PAPA

유니버설 타로 The Universal Tarot

RWS 덱의 기본적 버전이지만 초보자에게는 금처럼 귀중하다.

창작자: 로 스카라베오, 2003년
삽화가: 로베르토 데 안젤리스(Roberto de Angelis)
발행사: Lo Scarabeo, 2007년

RWS 덱은 많은 발행사에 의해 복제되거나 타로 삽화가들에 의해 여러 차례 수정되었다. 이 덱은 그 가운데 가장 잘 알려지고, 시각적으로 해석이 가장 쉬운 버전이다.

현대적이고 역동적인 분위기를 풍기고, 영웅과 신화 속 인물들의 현실적인 세부 요소들로 가득한 유니버설 타로는 RWS 덱의 참신하고 '가벼운' 버전이다. 소드의 킹은 아서왕 전설을 떠올리게 하는 근엄한 모습이며, 완드의 퀸은 위협적인 고양이의 수호를 받고 있다. RWS의 이미지와 비전(秘傳)의 상징주의로부터 멀어지지 않으면서도 선을 강조한 깔끔한 이미지 속에 삽화가만의 팬진(fanzine) 화풍이 드러난다.

1959년에 태어난 로베르토 데 안젤리스는 이탈리아 출신의 화가이자 만화가로, 세르지오 보넬리 에디토레가 출판하여 세계적 성공을 거둔 만화 〈나단 네버(Nathan Never)〉의 공식 표지 작가로 잘 알려졌다. 그만의 뚜렷하고, 생생하며, 대중적인 화풍이 각 슈트의 원형적 묘사에 그들만의 서사를 부여했으며, 등장하는 인물마다 타로의 여정에서 수행할 역할을 갖게 했다. 로베르토는 영웅, 혹은 바보가 계몽의 길을 따라 삶의 인물들을 만나는 여정에 기분 좋게 나아가는 쉬운 첫 번째 타로 덱을 밝고 역동적인 색채로 그려냈다. 우리는 컵 9 카드의 의기양양한 전사를 비롯한 인물들의 감정을 느끼고, 지금 당장 어떤 일이든 일어나게 할 수 있는 마법사의 비꼬는 웃음을 감지할 수 있다. 황제의 꿰뚫어 보는 듯한 시선도, 정의의 여신의 공정한 시선도 모두 느낄 수 있다. 각 카드는 바보의 여정과 그 길에서 그가 만나는 이들에 대해서뿐만 아니라 우리 그 자체를 반영하는 내제된 감정에 대해서도 알려준다.

이 덱은 RWS 덱 본래의 색채와 이미지를 단순화하기는 했지만, 이에 그치지 않고 여느 만화나 팬진처럼 표정으로 독자에게 직접 말을 건네도록 인물들에게 현대적 요소를 입혀 새 숨을 불어넣었다.

유니버설 타로는 이해하기 쉽고, 표준적 형식을 따르며, 삽화가 단순하여 타로를 처음 접하는 누구에게나 즐거움을 줄 수 있는 덱이다.

RE DI SPADE — KING OF SWORDS
ROI D'EPEES — REY DE ESPADAS
KÖNIG DER SCHWERTER — ZWAARDEN KONING

▲ 소드의 킹

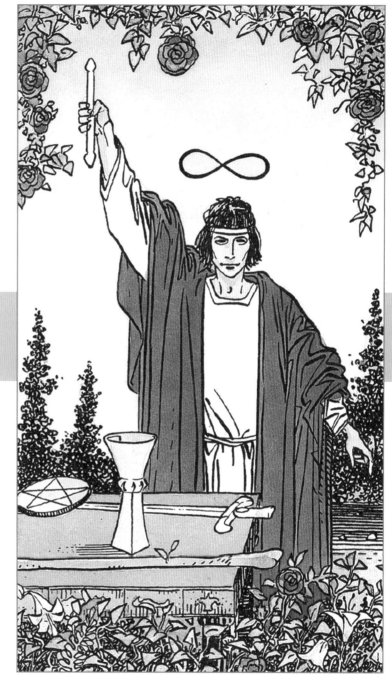

▶ 마법사

마법사는 속세의 모든 재능을 마음대로 쓸 수 있으며, 여기서는 소드와 완드, 펜타클, 컵의 상징으로 이를 나타냈다. '무한대 기호'는 숫자 8 모양으로 그려졌으며, 뱀이 제 꼬리를 삼키는 고대의 이미지 우로보로스로 확인된다. 이는 창조성을 나타내며, 마법사가 그의 잠재력을 드러낼 수 있는 다섯 번째 원소, 혹은 정수에 해당한다.

DER MAGIER

DE MAGIËR

미스티컬 타로 The Mystical Tarot

세밀한 이미지와 풍부한 상징주의로 자기 이해의 길을 닦는다.

창작자: 로 스카라베오, 2017년
삽화가: 루이지 코스타(Luigi Costa)
발행사: Lo Scarabeo, 2017년

사실적이지만 기발하고, 몽환적이지만 현실적이며, 이탈리아의 화가 루이지 코스타가 그린 유화 작품으로 발행된 이 독창적인 덱은 RWS 덱에 바탕을 두었지만 세밀한 상징주의로 가득한 르네상스 양식의 분위기를 풍긴다. 삽화에는 중세 시대, 라파엘 전파, 초현실주의 미술과 함께 솔라 부스카 타로(164쪽 참조)의 뉘앙스가 한데 어우러졌다.

이 덱을 이용할 때는 세부적인 요소에 주의를 기울이는 것이 중요하며, 이미지뿐만 아니라 스스로를 '들여다보아야' 한다. 이 아름다운 카드는 현대의 초보자용 덱의 대다수가 그렇듯 그저 미래를 내다보는 용도로 여기기보다는 자기 이해와 자신의 진실한 욕망과 동기에 대한 깊은 인지를 향한 여정을 나서도록 이끈다.

루이지 코스타는 같은 발행사의 라파엘 전파 타로의 삽화도 맡았으며, 다양한 문화권의 상징들을 아우러냈다. 기묘한 아름다움을 지닌 덱으로, 예를 들어 소드 6 카드에는 신화 속 평화의 왕국을 향해 배를 저어 나가는 일반적인 광경이 묘사되었지만, 물 아래에는 바닷가재 형태를 한 기이한 괴물이 금방이라도 뱃사공의 노 젓는 움직임을 방해할 듯 도사리고 있고, 뿌연 하늘에는 행성들이 불편하리만치 가깝게 떠있으며, 천상의 빛이 내려와 '소드'가 진실을 보도록 일깨우고 있다.

힘 카드에는 엘리자베스 비제 르 브룅과 같은 18세기 후반 프랑스 낭만주의 화가들의 작품처럼 붉은 드레스의 하늘거리는 치맛자락을 늘어뜨린 여성이 묘사되었다. 자신감에 찬 이 여성 영웅은 으르렁거리는 (아니면 하품을 하는 걸까?) 사자를 손쉽게 통제한다. 마법사 카드에서는 이집트로부터 받은 영향이 드러나고, 슈트 카드는 세밀한 배경을 의인화된 구름이나 점성술의 상징으로 채워 카드마다 가지는 의미에 깊이를 더했다.

이 덱은 마법과 현실주의를 가장 빼어난 모습으로 담아냈으며, 사용자로 하여금 자신의 삶에서 무엇이 진짜인지를 신중히 생각해 보도록 유도한다.

▲ 소드의 에이스
하얀 학, 혹은 왜가리는 지식과 아이디어의 탄생을 상징한다.

▶ **여사제**

도교의 음양 기호는 여성
의 수용적 기운(음)과 남
성의 역동적 기운(양)의
균형을 나타내며, 일체를
상징한다.

인챈티드 타로 The Enchanted Tarot

창의적인 타로 리딩을 위한 질감 표현이 풍부한 삽화.

창작자: 에이미 저너(Amy Zerner)와 몬티 파버(Monte Farber), 1992년
발행사: St Martins Press, 2007년

'영적 쿠튀르 디자이너'로 알려진 유명 콜라주 화가 에이미 저너는 배우자 몬티 파버와 여러 신비주의 서적 및 신탁용 카드 덱을 공동 창작했다. 그녀가 디자인한 의류는 착용자에게 영적인 힘을 실어준다고 하며, 리아나와 골디 혼을 비롯한 유명 인사들이 구입했다.

인챈티드 타로는 신화와 마법, 불가사의, 영성에 바탕을 두었으며, 각 카드에 담긴 에이미의 삽화는 물감, 레이스, 종이와 함께 다양한 보석과 부적, 천을 이용한 정교한 콜라주로 이루어졌다.

몬티가 쓴 책자에는 카드를 해석하는 세 개의 단계가 설명되었는데, 이는 무의식과 의식, 영적 상태를 연구한 결과, 셋을 연결하려면 타로와 같은 신탁이 해답이라는 깨달음을 얻어 직접 고안한 체계이다. 첫 번째 단계는 '꿈'(카드가 무의식의 나에게 무엇을 의미하는가), 두 번째는 '자각'(카드가 현재 내 삶에서 무엇을 의미하는가), 세 번째는 '황홀경'(카드의 본질을 다루는 방법)이라고 칭한다. 예를 들어 악마 카드는 꿈 단계에서 더 깊은 자아의 어두운 욕망과 유혹을 나타내고, 자각 단계에서는 부정적 생각을 떨치지 못하는 것이 부정적 영향을 불러온다는 의미이며, 황홀경 단계에서는 그러한 감정을 다스리고 자기애를 회복하는 방법을 배우게 된다.

초보자를 위해 카드를 해석하는 쉽고 빠른 방법 또한 나와 있어서 여러 수준을 고려한 이해의 방법을 제시하는 이 덱은 자기 발견과 점술을 위한 하나의 아름다운 체계이다.

▶ **펜타클의 공주(연꽃잎)**
펜타클 슈트는 성장, 자연, 물질주의, 풍요 등과 연관되는 녹색이 두드러지며, 이 카드에서는 평화를 상징하는 연꽃잎으로 강조됐다.

크리스털 비전 Crystal Visions

빛과 해석의 명료성으로 가득한 우아하고 환상적인 덱.

창작자: 제니퍼 갈라소(Jennifer Galasso), 2011년
삽화가: 제니퍼 갈라소
발행사: U.S. Games, 2011년

뉴잉글랜드 출신인 제니퍼 갈라소는 성공한 소년 문학 작가이자, 판타지 작가, 삽화가이다. 이 덱의 이름과 삽화는 제니퍼가 덱을 구상하고 있던 시기에 출시된 싱어송라이터 스티비 닉스의 앨범 '크리스털 비전'에서 영감을 얻었다. 스티비 닉스의 시적인 가사와 환상적인 감성, 신비로운 독창성에 매료되었던 제니퍼는 평소 관심 있던 또 다른 주제인 수정점의 의미까지 담아 덱의 이름을 지었다. 수정점과 타로는 각각 수정구를 응시하는 방식과 카드의 이미지를 살펴보는 방식으로 자신을 성찰해 보도록 하여 탐구자에게 뚜렷한 메시지를 준다.

제니퍼는 처음에 타로의 주제를 다루는 방법에 대해 혼란을 겪었다고 털어놓았다. 무작위로 그림을 그리는 방식으로 시작하였으나, 이내 화판을 다시 펼치고, 불, 흙, 공기, 물의 원소적 연관성과 각 원소와 색의 연관성을 바탕으로 네 슈트의 밑그림을 그렸다. 예를 들어 컵 슈트는 점성술에서 물 원소와 파란색, 보라색으로, 완드 슈트는 불 원소와 빨간색, 소드 슈트는 공기 원소와 노란색, 펜타클 슈트는 흙 원소와 초록색으로 가득 물들였다. 현대적이고 환상적인 이 덱은 초보자에게 단순하지만 강렬한 이미지를 제공하여 카드에 숨겨진 더 깊은 원형과 의미에 닿을 수 있도록 한다.

◀ 완드 3

수호 동물인 야생 고양이와 공상의 드래건과 함께 앉은 탐구자가 진실한 길을 발견하고자 수정구를 응시하고 있다.

© 2011 US GAMES

VI ✦ THE LOVERS

▶ **연인**

붉은 장미는 늘 열정과 사랑,
헌신의 상징이었다.

폴리나 타로 **Paulina Tarot**

낭만적인 영적 세계와 황홀한 신비로움.

창작자: 폴리나 캐시디(Paulina Cassidy),
2009년
삽화가: 폴리나 캐시디
발행사: U.S. Games, 2009년

폴리나 타로의 카드에는 사랑스럽고 낭만적인 요정들과 상상 속의
정령들이 떠다닌다. RWS 덱에 바탕을 둔 이 덱은 폴리나 캐시디의 유
쾌하고 발랄하며, 활기차고 생동감 넘치는 삽화로 채워졌다. 엷은 색
감으로 그려진 수채화에는 정교하고 세밀한 요소가 가득하다. 창작
자이자 삽화가인 캐시디는 뉴올리언스 지역에 살면서 덱을 그려낼 영
감을 얻었으며, 연인 카드와 완드 2 카드에서 볼 수 있듯 환상적인 정
령들은 19세기의 마디 그라 복식을 차려입었다.

카드의 상징주의는 RWS 덱의 원형적 모티프를 따랐으나, 각 카드에는
직감이 좋은 독자라면 그저 예쁘기만 한 그림이 아니라 그 이상의 무언
가가 있음을 알아챌 수 있을 만큼 다양한 상징이 담겨 있다. 예를 들어
황제의 갑옷은 만물을 꿰뚫어 보는 눈(통찰력과 힘의 상징)으로 장식되었
으며, 은둔자는 신화 속 동물의 수호를 받고 회중시계와 전등갓(시간과
빛의 상징)을 지닌 신비로운 여인이다.

자세히 보면 죽음 카드의 나무껍질 위에 깜짝 놀란 얼굴 등과 같이
마법을 부리는 자그마한 신비의 존재나 정령들을 곳곳에서 발견할 수
있다. 이러한 정령과 요정들은 작가가 덱을 창작하는 18개월 동안 카드
에 담기기를 원했다고 한다. 폴리나는 며칠, 때로는 몇 주씩 집중력을
끌어올리고 자신의 무의식 속으로 파고들어서 각 카드의 의미와 상징
을 '직접 살아보는' 시간을 보냈으며, 그렇게 탄생한 덱은 긍정적인 타
로 리딩을 위해 신비로운 마법을 부려준다.

-O- THE FOOL

▲ 바보

TWO OF CUPS

▶ **컵 2와 나비 머리장식**

나비는 동양의 민속 전통 대
부분에서 부부의 금슬을 상
징하지만, 고대 그리스에서
는 어느 인간 영혼의 화신이
었다. 이 영혼, 혹은 생명의
숨결은 신 에로스와 사랑에
빠져 그로부터 영생을 선물
받은 프시케로 알려졌다.

굿 타로 The Good Tarot

개인의 성장을 위한 섬세하고 계몽적인 이미지.

창작자: 콜렛 바론 레이드(Colette Baron-Reid),
2017년
삽화가: 제나 델라그로탈리아(Jena Della Grot-
taglia)
발행사: Hay House, 2017년

전문 직감사(Intuitive) 콜렛 바론 레이드와 디지털 아티스트 제나 델라그로탈리아는 2017년에 굿 타로가 발행되기 이전에도 이미 여러 차례 협업해 다양한 신탁용 카드 덱을 만들었다. 개를 좋아하고, 저명한 작가이자 영적 지도자이기도 한 콜렛은 미국의 여러 라디오와 텔레비전 프로그램에 출연한 이후로 많은 팬들로부터 신탁의 퀸이라 불리고 있다. 굿 타로 덱은 78장의 카드로 이루어진 일반적인 구성의 덱이며, 테두리 없이 디지털 합성과 콜라주, 아름답고 세밀한 요소들과 흐릿한 사진, 은은한 색감을 이용해 정교히 디자인된 이미지가 담겼다. 변화와 자기 발전, 명상, 영적 성장을 위해 주로 쓰이는 덱이다.

굿 타로는 모두를 위한 이로움과 긍정적인 결과, 자기 이해와 세계와의 이어짐에 초점을 두었기에 이와 같은 이름으로 불린다. 미래에 일어날 일을 점쳐보는 것보다 현재가 더 중요하기에, 이 덱은 즉각적인 해결 방안을 제공하는 것이 목적이다. 카드마다 이미지의 핵심에는 전통적인 원형이 존재하지만, 탐구자에게 상징주의를 인지하기만 하는 것이 아니라 긍정적인 결과를 찾아보도록 요구한다. 예를 들어 악마 카드는 어떤 면에서는 '스스로의 욕망에 묶여 있는 것'으로 여겨지는데, 누구나 욕망이란 것이 있고 우리 모두 마음속에 악마를 품고 살지만 그러한 욕망을 부정하기보다 받아들이고 인정하여 다스려야 한다는 것을 의미한다.

또 다른 예시로는 타락 천사, 혹은 어쩌면 이카루스(태양의 전차를 암시하는 금빛 구체가 뒤에 있다)가 묘사된 매달린 남자 카드가 있다. 이 카드는 실패나 위신을 잃었음을 받아들일 때라는 뜻으로 해석될 수 있다. 또한 앞으로 나아갈 방법을 잘 모르겠다면 새로운 관점으로 삶을 바라보기 좋은 시점이라는 뜻이다.

▶ **유혹과 사과**
고대 기독교의 아담과 이브의 몰락과 유혹을 상징하는 사과는 오랜 시간 죄와 금지된 열매로 인식되어 왔다.

▶ **공기 2**

▶ **변화**

▶ **힘**

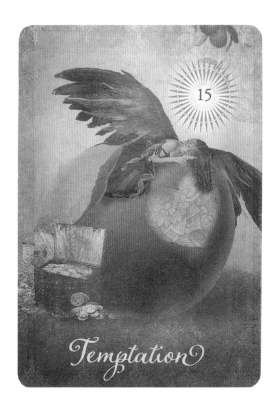

Temptation

2 of Air

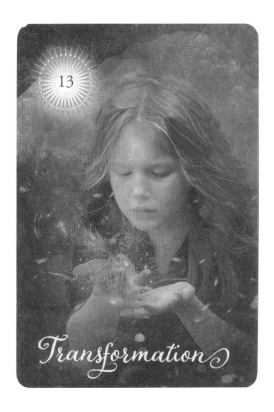

Transformation

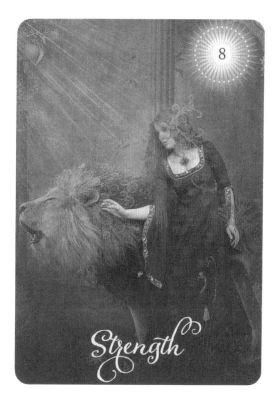

Strength

골든 타로 **The Golden Tarot**

혼란스러운 중세 미술 작품 컬렉션에서 탄생한 보물 같은 디지털 콜라주.

창작자: 캣 블랙(Kat Black), 2004년
삽화가: 캣 블랙
발행사: U.S. Games, 2005년

골든 타로에는 기독교와 더불어 다양한 비전(秘傳)의 출처에서 가져온 상징과 이미지가 쓰였다.

호주 출신의 예술가이자 크리에이티브 VJ(즉흥 영상 촬영가), 작가인 캣 블랙은 처음에는 취미로 시작해 이 덱의 창작을 위한 여정에 올랐다. 2000년, 미국과 영국을 여행하면서 당시에는 후원자도 관심을 갖는 이도 적었던 후기 중세 미술을 보여줄 수 있는 덱을 만들자는 발상을 했다. 1.0버전이라고 알려진 카드의 첫 번째 시리즈를 만든 뒤에 뉴욕의 예술가 주디 시도니 틸링거를 비롯해 그녀의 홈페이지 팔로워들로부터 덱을 발행해 줄 발행사를 찾아보라는 격려를 받았다. U.S. Games가 덱의 발행에 동의하자 상징을 더 이해하기 쉽도록 카드를 수정했고, 이제는 지금까지 가장 큰 성공을 거둔 콜라주 양식의 덱이 되었다.

　캣은 12세기부터 15세기 초기 르네상스 시대 사이에 그려진 다양한 작품의 여러 요소를 사용해 놀라우리만치 아름다운 이미지를 만들어냈다. 프레스코화, 유화, 도금 작품, 채색 사본 등에서 가져온 조각들을 모아 각 카드를 위한 조화로운 회화 한 점씩을 완성해낸 것이다. 한 이미지 속 인물의 손을 다른 작품 속 인물의 얼굴과 합성하고, 디지털 기법으로 피부색을 최대한 비슷하게 맞추는 등 디지털을 이용해 세부적인 부분들을 다듬었다.

중세 미술

캣은 거의 모든 카드마다 콜라주에 쓰인 자료의 출처를 밝혔다. 예를 들어 여사제 카드는 14세기 이탈리아의 화가 비탈레 다 볼로냐가 그린 성모 마리아의 초상을 바탕으로 만들어졌으며, 천장과 기둥, 바닥은 피렌체의 유명 화가 프라 안젤리코가 1430년대에 그린 프레스코화 〈수태 고지〉에서, 모자와 책, 홀은 14세기의 시에나파 화가 시모네 마르티니의 작품에서, 검은 로브는 스페인의 화가 페드로 세라가 1390년대에 그린 〈성모 마리아와 음악을 연주하는 천사들〉에서, 멋진 치타, 혹은 표범은 베노초 고촐리가 1459~60년경에 그린 〈동방박사의 행렬〉에서 가져왔다.

　또한 캣은 RWS 덱의 비슷한 묘사에서 벗어나지 않았으나, 여사제

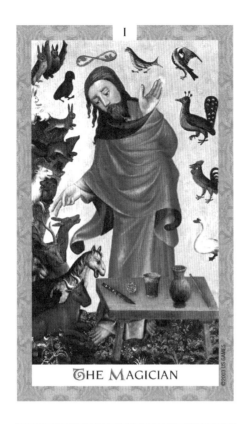

I

THE MAGICIAN

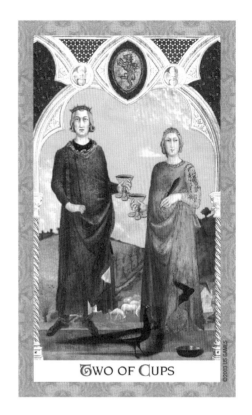

TWO OF CUPS

FOUR OF SWORDS

ACE OF COINS

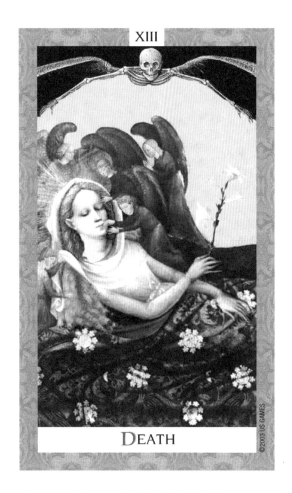

XIII

DEATH

©2003 US GAMES

캣은 이 카드의 첫 번째 버전이 그 풍부한 의미를 이해하기에 지나치게 무섭다고 생각했기 때문에 두 번째 버전은 보다 온건한 느낌으로 제작했다. 이 카드는 두려움이 우리를 통제하게 내버려 두기보다는 흐름을 따르고 삶을 이어간다면 진실로 중요한 것들을 얻을 수 있다고 말한다.

카드를 중세 시대의 전설적인 여교황 조안과 연관 짓는 등 몇몇 경우에는 다른 테마를 선택하기도 했다고 밝혔다. 여교황 카드의 두 기둥과 로브를 걸치고 손에 책을 든 여성의 모습은 그대로이나, 비둘기를 비롯한 기독교의 상징과 함께 달 대신에 고양이를 추가해 여성의 신비를 나타내도록 했다.

또한 정의 카드에도 '균형'의 테마에 대한 다른 요소가 묘사되었다. 검 대신에 금빛 올빼미가 앉은 완드가 등장하는데, 균형과 조화는 힘의 위협보다 지혜로운 조언을 통해 더욱 잘 이루어짐을 나타낸다. 캣의 첫 버전인 1.0에는 조화를 나타내는 천사와 자기 인식을 상징하는 올빼미가 없었으며, 이 두 가지는 두 번째 버전에 추가된 것이다. 탑 카드는 RWS보다 더 위협적이고 중세적인 관점에서 묘사됐는데, 당시에 흔히 그려지던 것과 같이 잔혹하게 보복하는 천사의 모습으로 신의 진노를 나타냈

다. 캣의 해설에 따르면 삶은 연약하고, 누구나 위신을 잃을 수 있으며, 모든 것은 무너져 내릴 수 있다는 사실을 깨달아야 가진 것에 감사할 수 있다는 것이다.

이 타로 덱에 대한 캣의 시야는 우리 모두가 외부의 영향을 어떻게 다스리는지에 따라 스스로의 삶에 대한 책임을 져야 한다는 믿음에 근거했다. 타로의 거울과 같은 영향을 이용함으로써 지금 여기에서 어떤 일이 벌어지고 있는지를 충분히 알고 이를 바탕으로 미래를 위한 결정을 내릴 수 있으며, 다른 사람들을 있는 그대로 받아들이도록 배울 수도 있다.

현대의 타로가 자기 이해와 타협을 격려하는 분석과 자기 인식을 위한 도구라면, 캣의 이미지는 원형의 영역뿐만 아니라 중세 후기와 초기 르네상스 시대의 미술을 통해 살아난 인간 영혼의 상상력과도 깊이 이어진 느낌을 불러일으킨다.

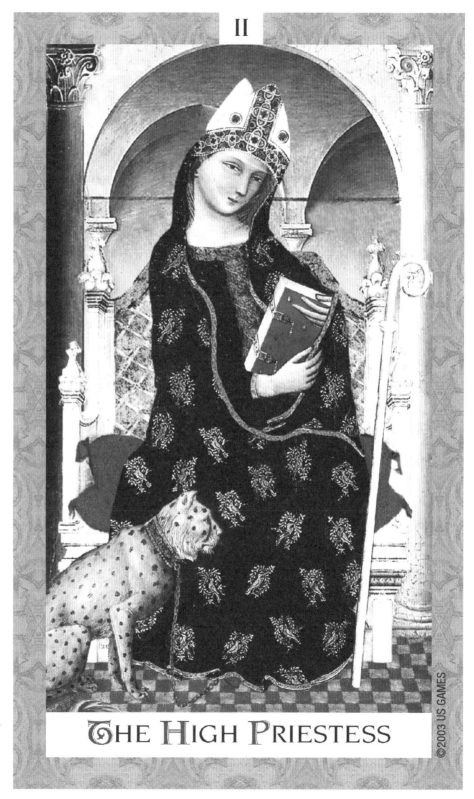

II

THE HIGH PRIESTESS

© 2003 US GAMES

▶ **여사제**

표범은 은밀함과 더불어 다른 관점에서 삶을 명료히 관찰하고 필요하다면 숨어 지낼 수 있는 능력을 상징한다.

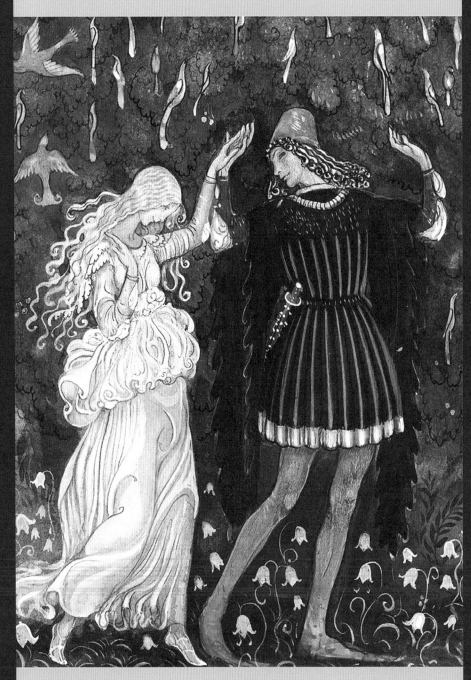

예술 작품과 수집가의 덱
Art and Collector's Decks

이 장에서는 마음에서부터 노래하고, 영혼을 부르며, 우리를 타로의 여정으로 이끄는, 세계의 정신과 이어주는 다양한 타로 덱을 살펴본다. 이들 덱은 전설로 인해, 흥미로 인해, 뛰어난 예술 작품으로서의 가치로 인해, 또는 그저 대단히 인기가 높아서, 타로의 예술과 역사에 대한 이야기와 떼려야 뗄 수 없이 얽혀 있다. 지대한 영향을 남긴 비스콘티 스포르차 덱(36쪽 참조) 외에도 수집품으로서의 가치를, 그리고 무엇보다도 매혹적인 이야기를 다투는 르네상스 시대의 초기 고전 이탈리아 덱이 몇 가지 있다. 결국, 상징을 통해서든 이야기를 통해서든, 우리 모두가 예술가의 눈 속에 비추어진다는 것을 깨닫게 해주는 것은 이미지의 힘, 예술가의 시야, 그리고 그 시야에 연결하는 우리의 능력이다. 그러나 예술가들은 가끔 그들 자신의 창작물에 대한 이야기를 넘어 그들 주변에 일어나는 일까지도 반영하곤 한다.

덱의 희소성 또한 이 범주에 든다. 더 이상 인쇄가 되지 않으나 구할 수는 있는 경우라면 당연히 타로 수집가들 사이에서 귀한 보물이 되곤 한다. 르네상스 시대 에스테 가문의 미완성 덱(104쪽 참조)과 이른바 만테냐 타로키(110쪽 참조), 18세기 프랑스의 이름 없는 덱과 거기에 비친 파리의 삶(120쪽 참조), 여기에는 단순한 타로의 역할 그 이상이 존재한다. 역사적 시대든, 과거에 살았던 사람이든, 또는 창작자와 그들이 덱에 미친 영향력이든 타로에는 예술 세계의 변화하는 유행을 잊지 않는 삶이 반영되어 있다.

예를 들어 전통에서 벗어난 점성술 타로(128쪽 참조)는 아르데코 운동이 서구를 휩쓸었던 시기에 만들어졌다. 이후 여러 발행사와 창작자가 욘 바우어(134쪽 참조), 보티첼리, 클림트 등 잘 알려진 예술가들의 작품을 이용했고, 살바도르 달리 등 몇몇 화가들은 그들만의 덱을 만들기노 했나(142쪽 참조).

이 장에서는 치로 마르케티의 타로(158쪽 참조) 같은 현대 미술 수집가의 덱도 소개한다. 치로 마르케티는 타로 삽화에 디지털 판타지 기술을 처음으로 활용했던 사람 중 한 명으로, 지금도 여전히 작품의 발전을 위해 힘쓰고 있다. 예술가 엘리사베타 트레비산의 섬세한 시야(140쪽 참조)와 패트릭 발렌자의 기이한 세계(150쪽 참조) 등도 빼놓을 수 없다.

이 장은 당신에게 예술의 면에서의 아름다움과 진실함, 특별함을 선사할 것이다.

르네상스의 골든 타로 The Golden Tarot of the Renaissance

에스테 가문의 무자비한 아름다움을 살아 움직이게 하다.

창작자: 조르다노 베르티(Giordano Berti)와
조 드워킨(Jo Dworkin), 2004년
발행사: Llewellyn, 2004년

르네상스의 골든 타로는 현재 프랑스 국립 도서관에 소장된, 손으로 그려진 미완성 덱을 바탕으로 디자인과 창작이 이루어졌다. 한동안은 샤를 6세, 또는 그링고뉘르 타로라고 잘못 알려졌으며, 15세기 후반에 이탈리아 북부 페라라를 통치했던 에스테 가문과 연관 지어 에스텐시 덱이라고 알려지기도 했다.

이 카드는 처음에 트리온피 놀이용 덱으로 만들어진 것이 아니라 어마어마한 의뢰비가 든 세밀화로 이루어진 선물 용도의 우아한 카드였을지도 모른다. 본래 덱 가운데 남아 있는 카드는 17장뿐이기에 창작자 조르다노 베르티와 조 드워킨은 에스테 가문 귀족들이 궁정의 정치를 떠나 휴식을 취하던 별궁인 팔라초 스키파노이아의 계절의 방에 있는 프레스코화의 이미지에서 영감을 찾았다. 스키파노이아(Schifanoia)라는 이름은 '무료함에서 벗어나다'라는 뜻의 스키바르 라 노이아(Schivar la noia)에서 유래한 것으로 여겨진다. 1469년, 프란체스코 델 코사와 코즈메 투라는 이 궁전의 벽에 비유와 점성술의 아름다운 상징과 인물, 모티프를 그렸다. 이후 초상화가 발다사레 데스테가 보르소 데스테 공작의 의뢰를 받아 그림 속 인물의 얼굴들을 더 보기 좋게 다시 칠했다. 그런데 이 에스테 가문은 도대체 어떤 가문이고, 그들이 의뢰한 타로 덱과 비스콘티 스포르차의 타로 덱 사이에는 어떤 관련이 있는 걸까?

에스테 가문의 통치

에스테 가문은 비스콘티 스포르차(36쪽 참조) 가문과 마찬가지로 미신을 믿었으며, 위험이나 기쁨을 내다보고자 점성술사들에게 의존하기로 유명했다. 승리와 재앙으로 점철된 한 통치자 가문의 시대를 그린 광경들을 통해 이 타로 덱에 숨결을 불어넣은 것은 가문의 추악한 이야기들이다.

1418년, 페라라의 공작 니콜로 데스테는 늦은 나이인 서른다섯에 열네 살인 파리시나와 결혼했다. 당시에는 결혼에 있어 나이차는 중요하지 않았고, 공작의 첫 번째 부인이던 질리오라가 1416년에 자식을 남기지 못한 채 역병으로 죽었기에 니콜로에게 자문을 제공하던 점성술사들은 후계자가 필요하다고 했다. 니콜로는 서출이었으며, 이탈리

▲ 여사제

▶ 운명의 수레바퀴

운명의 수레바퀴 카드에는 운명에 대한 르네상스 시대의 관념이 묘사되었으며, 비스콘티 스포르차 버전에 바탕을 두고 그려진 듯하다. 수레바퀴 꼭대기에서 울부짖는 당나귀는 우리가 운명의 주인이 아니며, 성공에 도달할지라도 여전히 운명의 노예임을 상기시킨다.

LA RUOTA · THE WHEEL · DAS RAD · LA RUEDA · LA ROUE

◀ **소드 6**

한 쌍의 남녀가 전차를 타고 아마도 처형장으로 끌려가고 있다.

◀ **소드 8**

실제 사형 집행이 이뤄지고 있다.

◀ **컵 2**

한 쌍의 남녀가 간통이 아닌 다른 암시가 있다고는 생각할 수 없을 만큼 지나치게 가까이 붙어 앉아 있다.

◀ **달**

르네상스 시대 궁정에서 점성술사들과 예언자들은 총애를 받았으며, 달과 달의 주기, 일식은 불행과 행운의 강력한 징조였다.

아 귀족 대개가 그렇듯, 불륜을 일삼고 아들 우고와 레오넬로, 보르소를 비롯해 여러 사생아를 낳았다.

1423년, 파리시나는 궁정 여인들 사이 유행하던 카드놀이에 흥미를 느꼈는지 피렌체에 호화로운 임페라도리, 즉 '황제' 카드 덱을 의뢰했으며, 이는 해당 연도의 에스테 가문 장부에서 처음 언급되었다. 이 특별한 카드 세트는 최고급 금으로 도금될 예정이었다. 그녀는 시종 조이시를 보내 7플로린과 경비를 주고 완성된 카드를 받아오게 했다. 얄궂게도 조이시는 카드뿐만 아니라 이후 또 다른 이야기도 전달해 비극을 몰고 왔다. 파리시나가 재미있는 카드놀이도, 촛불이 밝혀진 연회도, 축제와 승리의 행렬도 더는 즐길 수 없게 된 것은 이로부터 얼마 지나지 않아서다.

배반

다음 해에 니콜로는 열아홉 살이던 아들 우고에게 라벤나로 여행하는 파리시나와 동행하도록 했다. 여행에서 돌아오는 길에 페라라에 흑사병이 번지게 되자 두 사람은 포강 인근의 빌라에서 여름을 보내게 됐다. 그곳에서 우고와 파리시나는 사랑에 빠졌고, 둘의 은밀하고 금지된 관계는 점점 더 깊어졌다. 어느 날 청소를 담당하는 하녀가 파리시나의 방에서 흐느끼며 뛰쳐나오는 모습을 본 조이시는 자초지종을 알아보다가 침대에 함께 있는 연인을 발견하게 됐고, 그는 이 불륜 관계를 니콜로에게 보고했다. 1425년 5월, 소식을 들은 니콜로는 부인이 바람난 르네상스 시대의 공작이라면 당연히 내보일만한 반응을 보이며 파리시나와 우고는 물론 관련된 이들 모두를 처형하라고 지시했다. 분노한 니콜로는 궁정 안에 간통을 저지른 여인이 있다면 그들 또한 처형할 것이라고 공표했다.

에스테 가문의 이야기에 타로 덱이나 카드놀이가 다시 언급된 것은 그로부터 20년 가까이 흐른 뒤인 1440년대 초이다. 궁정에서의 유행이 급작스레 사그라들었던 것은 카드놀이가 비참한 운명을 몰고 온 파리시나의 경솔했던 일탈을 떠올리게 한 탓일까?

비앙카의 선물

비스콘티 가문과 에스테 가문의 운명이 교차하게 된 1440년대에 트리온피 덱이 궁전과 공작, 변덕스러운 궁정의 세계에 다시 모습을 드러냈다. 니콜로 데스테는 밀라노와 베네치아 사이에 오랜 시간 이어져 온 정치 분쟁에 중재자로 나섰고, 밀라노와 페라라의 우호적 관계를 공고히 하고자 필리포 비스콘티(밀라노 공작)에게 자신의 아들 레오넬로와 비앙카 비스콘티의 결혼을 제안했다. 비스콘티의 입장에서는 이 혼약을 받아들이면 (당시 비앙카와 혼담이 오가던) 성급한 스포르차의 심기를 거슬러서 전쟁 임무를 내팽개치도록 할 빌미를 줄 수 있었다. 이를 더 확실히 하고자 비스콘티는 이 결혼이 금방이라도 이루어질 듯 보이도록 딸을 페라라로 보냈다.

페라라 궁정에서 성대한 환영을 받은 비앙카는 아름다운 세밀화와 금을 입힌 정교한 카드 덱을 향한 아버지의 기호(36쪽 참조)와 그녀 가문의 미신적 믿음과 신플라톤주의 사상은 물론 자문을 제공하는 점성술사들에 대해 이야기했을지도 모른다. 페라라에서 학자, 음악가와 예술가, 교양 높은 '예술 애호가'였던 레오넬로와 함께 시간을 보내게 된 비앙카는 이 예술의 안식처에서 지낼 수 있음에 무척 들떴고 조금은 무모하고 경박하며 완고하기도 하다고 묘사되었다.

비앙카와 그녀의 가문이 혼약을 받아들이도록 꼬여내려는 레오넬로의 계략인지 모르나, 타로가 훌륭한 수단이 될 것도 같았다. 비앙카에게 선물, 혹은 사랑의 정표로 줄 금박을 입힌 세밀화 14점의 의뢰가 궁정 화가 사그라모로에게 들어갔다. 이 카드는 1441년 비앙카에 건네졌다. 그러나 이 묘안은 레오넬로에게 유리하게 작용하지 못했으며, 비앙카는 1441년 3월 이전에 페라라를 떠나고, 8월에는 밀라노와 베네치아 사이의 평화 소약의 일부로써 프란체스코 스포르차와 결혼했다.

레오넬로는 비스콘티와 스포르차의 결혼으로 인해 슬펐는지, 아쉬웠는지, 아니면 패배감을 느꼈는지 1442년 그의 지출 목록에는 비앙카와 그녀의 아버지가 선호했던 유형의 트리온피 카드를 여럿 구매한 기록이 있다. 그 이후로 에스테 가문은 카드 덱의 제작을 자주 의뢰했고, 이렇게 만들어진 다양한 카드가 오늘날에도 박물관

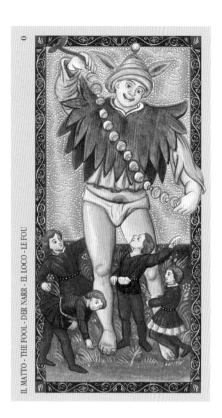

◀ **바보**

바보는 궁정 광대로 묘사되었으며, 페라라 스키파노이아 궁전의 프레스코화에서 영감을 얻었다. 이 카드는 자기 이해를 발견하고자 타로의 길을 따라야만 하는 탐구자의 자유분방한 천진함을 나타낸다.

이나 수집가들의 소장품으로 남아 있다.

저주받은 놀이

스키파노이아 궁전의 우화적인 프레스코화에서 영감을 얻은 예시로, 4월 프레스코화의 인물에 바탕을 둔 바보 카드에는 궁정 광대 스코콜라가 보르소 데스테와 여러 귀족들과 함께 등장한다. 완드 2 카드에는 부정을 저질러 벌을 받은 7월 프레스코화의 아티스가 등장한다. 태양 카드에는 높은 목표를 상징하는 활과 화살을 든 여인과 행복과 태양의 기운을 나타내는 해가 그려졌는데, 어쩌면 페라라에서 비앙카의 자유분방한 성격과 카드놀이를 즐기던 나날, 천진하게 겨냥된 큐피드의 화살에 맞아 사랑에 빠진 레오넬로를 가리키는지도 모른다. 이를 마지막으로 저주라도 받은 듯한 트리온피 카드놀이를 에스테 가문의 삶에 다시 침투시키는 기만적 유혹은 더 이상 벌어지지 않았다.

이들 카드는 모두 르네상스 시대 통치자들의 권력과 영광, 비극을 생생히 상기한다. 탑과 소드 6 카드는 불륜이 발각된 이후 파리시나와 우고의 비극을 떠올리게 한다. 세계 카드에는 세계와 하늘이 담긴 초록색 원 위에 여인이 그려졌는데, 단조로운 성공은 하늘의 구름만큼이나 덧없음을 나타내는 상징이다. 이는 또한 별에 따라 산다는 것은 영혼의 여정의 운명에 의해 정해진 대로 살아야 한다는 의미였던 에스테 가문 통치자들의 삶에 대한 암시인지도 모른다.

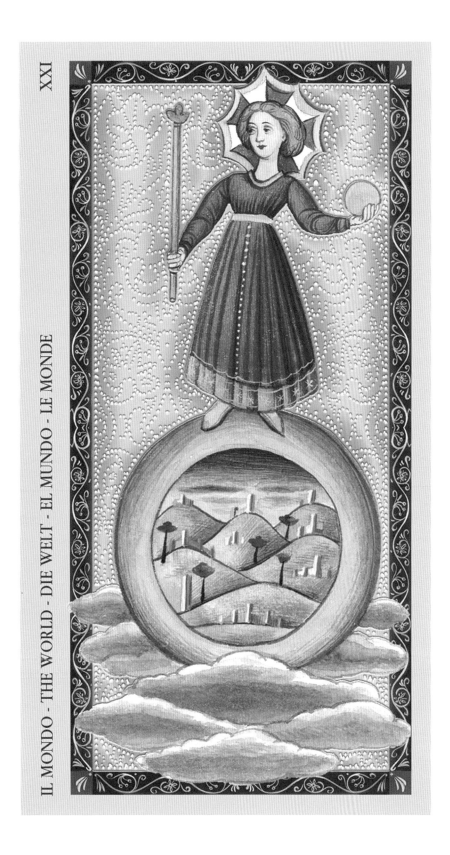

XXI

IL MONDO · THE WORLD · DIE WELT · EL MUNDO · LE MONDE

▶ **세계**

달성, 혹은 성취를 나타낸다.

만테냐 타로키 Mantegna Tarocchi

초기 르네상스 시대 세계관의 은빛 투영.

창작자: 미상, 1400년대
삽화가: 미상
발행사: Lo Scarabeo, 2002년

이 덱을 이루는 78장의 카드(원본 카드 50장에 기반함)는 자기 성찰에 영감을 주며, 그리스의 뮤즈와 기본적인 덕목들, 천체에 대한 더 깊은 이해를 향해 이끄는 지침으로 여겨지곤 한다. 이 덱은 르네상스 시대의 화가 안드레아 만테냐가 판화로 제작한 것으로 여겨졌으나, 최근의 연구에 의해 사실이 아님이 증명되었고, 몇 가지 흥미로운 가설과 함께 덱의 기원을 찾기 위한 새로운 연구가 진행되고 있다.

이 덱은 (판화 모음으로써) 15세기 말에 등장하였으며, 비스콘티 스포르차와 에스테 가문의 덱과 동시대에 만들어졌다. 그러나 양식이나 구성이 트리온피 덱과는 전혀 다르다. 50가지의 상징적 인물로 구성되었으며, 이 인물들은 10장의 카드로 구성된 다섯 개의 범주로 나뉜다. 다섯 개 범주는 인간의 상태, 아폴로와 뮤즈, 예술과 과학, 재능과 미덕, 행성과 천구이다.

16세기 이탈리아의 역사가이자 화가, 작가였던 조르조 바사리는 만테냐가 동판화로 제작한 트리온피에 대해 기술하고, 이들 이미지와 관련이 있다고 생각되는 우화가 새겨진 일련의 판에 대해 설명했다. 앞서 전문가들은 이 덱이 놀이용 카드나 이탈리아 궁정 사람들의 유흥을 위한 것이 아니라 당시 유행했던 고전 신화의 이해를 돕기 위한 교육적 도구로서 만들어졌다고 생각했다. 남아 있는 견본은 'E 시리즈'와 'S 시리즈'로 알려진 재단되지 않은 시트들뿐이며, 현존하는 카드는 런던의 영국 박물관과 프랑스 국립 도서관에 소장되어 있다.

이들 카드는 비슷한 이미지를 스케치북과 프레스코화에 베껴 그린 화가 아미코 아스페르티니(1474~1552년경)와 1496년부터 1506년까지 두 가지 분류의 카드를 만든 알브레히트 뒤러(1471~1528년)를 비롯해 이후의 예술가들에게 영감이 되었던 것으로 생각된다.

마법사 라자렐리

일부 미술사학자들은 화가이자 시인, 헤르메스주의 철학가인 루도비코 라자렐리 또한 이들 이미지와 관련이 있었을 수도 있다고 주장한다. 그러나 더 상세한 연구가 진행된 뒤로 타로 전문가들은 다름 아닌 라자렐리의 사본이 만테냐 덱의 진짜 출처이자 영감이라고 생각하게 됐다.

WRETCH ELENDER
MISERABLE ELLENDIGE

E MISERO - 1 1

GENTLEMAN EDELMANN
GENTILHOMME EDELMAN

E ZINTILOMO - V 5

STRENGTH KRAFT
FORCE KRACHT

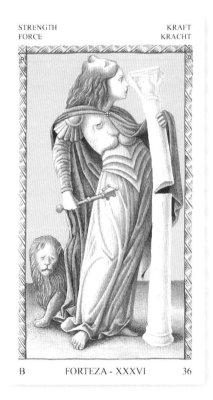

B FORTEZA - XXXVI 36

VENUS VENUS
VENUS VENUS

A VENUS - XXXXIII 43

111

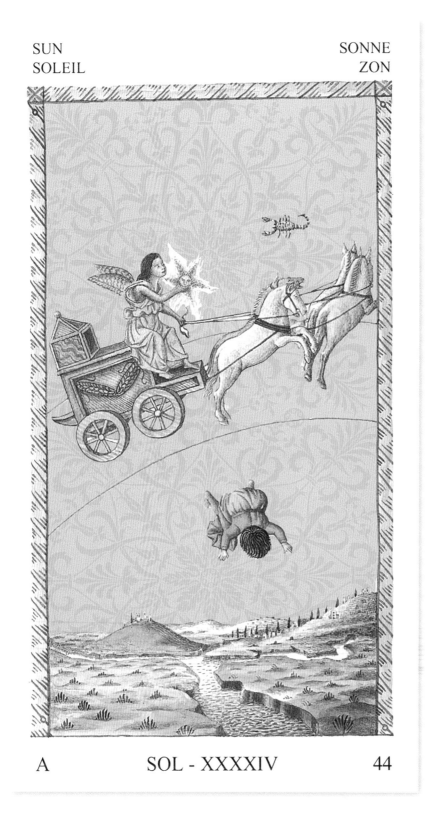

A SOL - XXXXIV 44

◀ **태양**

매일 이글대는 마차를 끌고 하늘을 가로지
르는 아폴로의 임무는 그의 아들 파에톤이
마차를 몰고 나갔다가 추락하면서 위기를
맞게 된다. 태양이 지구를 향해 곤두박질치
며 세상이 위험에 빠지자 제우스는 파에톤
을 향해 번개를 던졌다. 이 카드는 자만, 혹
은 과도한 긍지의 상징이다.

▶ **기하학**

인문학(산수, 음악, 천문학, 기하학, 이렇게 네 장
의 카드는 과학의 모티프이다)의 카드 10장 가운
데 하나이며, 인간의 사고 배후의 원형이다.

GEOMETRY · GEOMETRIE
GEOMETRIE · GEOMETRIE

C GEOMETRIA - XXIV 24

어째서일까?

라자렐리는 1469년 베네치아에서 이른 나이에 이
름을 날렸으며 칭송받는 계관시인이었다. 마법사이자
헤르메스주의자, 점술가였던 그는 자신이 대담하고 기
이하며 논란을 몰고 다닌 설교사이자 마법사 조반니 메
르큐리오 다 코레지오의 제자라고 주장했다. 라자렐리가
남긴 시집 가운데는 예술을 사랑했던 인문주의자인 우
르비노의 공작 페데리코 몬테펠트로를 위해 특별히 만
들어진 채색 사본이 있다. 이 시집은 뮤즈와 천구, 그리
스 신 카드의 이미지로 장식되었으며, 파도바에서 트로
이 전쟁을 주제로 한 미상 시합을 보고 영감을 얻었다.

라자렐리는 또 다른 저서를 통해 점술에서 히브리
어 글자의 사용과 그가 세운 언어의 마법 이론을 연결
지었다. 그는 단어가 '사물'과 직접적으로 연결되어 있
으며, 이를 통해 마법적 힘을 행사할 수 있다고 믿었다.
다시 말해 어떤 물건이나 사람을 마법 주문을 통해 조종
할 수 있다는 것이다. 이는 라자렐리의 저서를 열광적
으로 탐독했던 독일의 하인리히 코르넬리우스 아그리파

(1486~1535년) 등 르네상스 시대의 다른 헤르메스주의자
들과 오컬티스트들이 가졌던 믿음과 유사하다.

베네치아의 서점

여러 출처에 따르면 루도비코 라자렐리는 그의 사본을
장식하기 위해 베네치아 어느 서점의 채색 사본과 펜화,
목판화와 동판화 등을 조사했다고 한다. 이들 수집품을
바탕으로 1471년(혹은 1474년)에 〈이교도 신들의 그림(De
gentilium deorum imaginibus)〉이라는 제목의 사본을 위한
독특한 채색화 모음을 만들었다. 여기에는 27점의 채색
화가 포함되며, 이 가운데 23점은 만테냐 타로키의 모티
프와 매우 유사하다.

우르비노 공작의 귀중한 사본 가운데 또 다른 하나
에는 인문학 카드의 이미지들이 쓰였다. 이들 이미지 또
한 만테냐 덱의 이미지와 동일하지는 않으나 유사하다.
인문학 카드의 주제들은 그리스와 로마 시대에 과학과
철학의 근간이 되었다. 예를 들어 문법학 카드에서의 상
징은 줄과 화병이고, 음악 카드에서는 피리이며, 점성술

▶ **희망**

*희망은 (신성한) 빛을 향해 기도하는
여성으로 묘사됐으며, 그 아래에는
장작더미 위에 불사조가 타오르고
있다. 재로부터 다시 태어나는 불사
조는 연금술에서 부활, 거듭남의 상
징이다.*

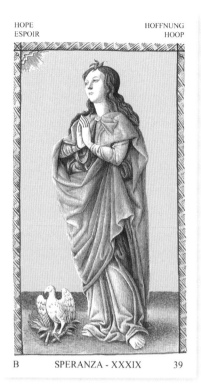

B SPERANZA - XXXIX 39

카드에서는 별이 그려진 구, 신학 카드에서는 하늘과 땅이 그려진 구이다. 이들 상징은 헤르메스주의와 신플라톤주의 사상에서 인간의 사고에 작용하는 원형과 유사한 것으로 여겨진다.

라자렐리는 소수만이 이해할 수 있는 상징적 방식으로 그의 비밀스러운 믿음을 알리고자 그림을 이용한 듯하다. 흥미롭게도 일부 이탈리아 전문가들은 그가 솔라 부스카 타로(164쪽 참조) 또한 만들었다고 믿는다.

밀폐되고 감춰진

만테냐 타로의 대부분이 라자렐리의 작품이거나, 혹은 거기에서 영감을 얻었다면 이러한 사상이 매력적이고 파격적이나 동시에 이단적으로 여겨졌던 이탈리아 궁정의 대리석 복도를 따라 이 상징들이 매우 은밀하고 극도로 조심스럽게 미끄러져 나아갔으리라는 사실이 그리

놀랍지 않다. 이 타로카드는 신화의 배움이라는 명목 아래 감추어졌기는 해도 라자렐리의 헤르메스주의와 인문주의적 사상을 고스란히 비추고 있다. 이 이미지들을 다른 관점에서 살펴보면 원형적 연관성으로 점철된 또 다른 타로카드를 볼 수 있다. 예를 들어 카드의 두 번째 분류는 아홉 뮤즈와 아폴로로 구성됐다. 뮤즈들로는 '아름다운 목소리를 가진' 칼리오페와 '천상의' 우라니아, '욕망을 불러일으키는' 에라토가 있다. 헤르메스주의와 신플라톤주의 철학에서 이들 뮤즈는 원형적 힘으로 변화를 일으킬 수 있는 영혼의 창조적 영감을 나타냈다. 타로 덱에서 이 부분은 창조적 정신을 자유롭게 하고 '영혼'의 감각으로 힘을 얻는 르네상스풍 화가와 작가, 음악가들의 궁극적인 이상(理想)을 반영한다. 이것이 바로 만테냐 덱이 전달하고자 하는 바이다.

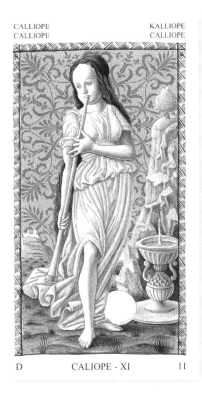

CALLIOPE
CALLIOPE

KALLIOPE
CALLIOPE

D CALIOPE - XI 11

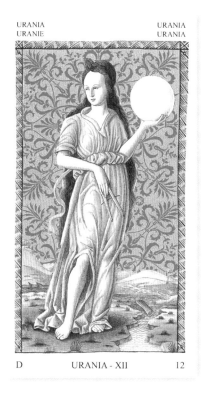

URANIA
URANIE

URANIA
URANIA

D URANIA - XII 12

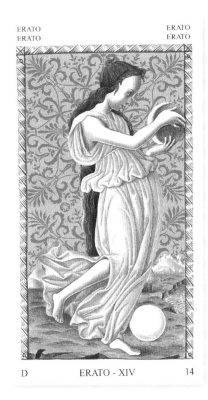

ERATO
ERATO

ERATO
ERATO

D ERATO - XIV 14

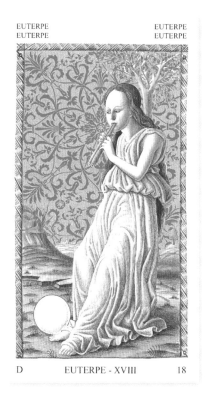

EUTERPE
EUTERPE

EUTERPE
EUTERPE

D EUTERPE - XVIII 18

▶ 칼리오페

▶ 우라니아

▶ 에라토

▶ 에우테르페

민키아테 에트루리아(아니마 안티쿠아)
Minchiate Etruria(Anima Antiqua)

메이저 아르카나, 또는 트럼프 카드가 풍부한 피렌체의 타로키.

창작자: 미상, 1500년대
삽화가: 미상
발생사: Lo Scarabeo, 2018년

민키아테 에투리아는 피렌체에서 유래한 16세기 초반의 카드놀이이며, 97장으로 이루어진 덱이다. 이 덱은 타로와 긴밀히 연관되어 있으나 40장, 혹은 41장의 트럼프로 구성된다. 각 14장으로 이루어진 슈트 네 개와 트럼프, 바보(또는 '마토') 카드로 이루어졌다. 네 개의 슈트는 컵, 코인, 소드, 말뚝이다.

'민키아테'는 '허튼소리'를 뜻하는 단어에서 땄으며, 남근을 의미하는 라틴어에서 유래하기도 했다. 이와 비슷한 민키오네(Minchione) 또한 이탈리아어로 '바보'를 뜻하는 단어에서 나왔고, 민키오나레(Minchionare)는 누군가를 비웃는다는 뜻이다. 바보 카드는 '변명'이라고도 불렸기에 본래 의도는 카드를 '바보의 놀이'로 묘사하려는 것이었을지 모른다.

16세기 초반에 이르러 민키아테는 트럼프 카드 중 가장 가치가 높았던 35번 카드 제르미니의 이름을 따서 제르미니라고 알려졌다. 제르미니의 가장 오래된 기록은 1506년까지 거슬러 올라간다. 이 놀이는 피렌체에서 시작되어 이탈리아 전역과 프랑스로 퍼져나갔으며, 트리온피와 비슷했다. 이러한 유형의, 위험을 부담하는 타로카드는 삶과 죽음의 놀이에 대한 것이기도 했다.

우르비노의 공작 로렌초 데 메디치(1492~1519년)는 당시 대개의 귀족들이 그러했듯 대단히 문란했기에 젊은 나이에 매독에 걸린 것이 그리 놀랍지는 않다. 1517년, 전투를 치르다 부상을 입고 사경을 헤매는 동안 그가 이미 관에 넣어졌다는 소문과 동시에 아직 살아 있다는 정보 또한 퍼져나갔다. 실제로는 병상에 누워 친우들과 누이의 남편인 필리포 스트로치와 함께 제르미니를 즐기는 중이었고, 일부의 주장처럼 손에 카드를 쥔 채 무덤에 묻히지는 않았다.

르네상스 시대 궁정 귀족들에게 카드놀이는 중독성 있고 많은 돈이 드는 습관과도 같았으며, 도박이 벌어지는 연회가 성벽 안에서 암막을 치고 밤새 계속되곤 했다. 그러나 매독에 걸린 로렌초의 건강은 점점 더 악화되었고, 1519년에 이르러서는 죽음을 목전에 두었다. 그는 대부분의 시간을 침상에 누운 채 보내며 위로나 즐거움을 가져다주는 몇몇 사람들만을 곁에 두었는데, 그 가운데 하나인 필리포 스트로치는 이후에 로렌초가 죽는 그 순간까지 제르미니를 했다고 증언했다.

▶ **물병자리**

이 카드에서는 낫과 물뿌리개가 상징이다. 많은 신화에서 낫은 오래된 것을 베고 새로운 것을 위한 길을 열어준다. 물병자리는 시간의 신 사투르누스가 다스렸는데, 카드 속 인물은 낫으로 생명을 베고 동시에 물뿌리개로 물을 준다.

미텔리 타로키노 Mitelli Tarocchino

타로키의 화려한 바로크풍 변형.

창작자: 주세페 미텔리, 1660년경
발행사: Lo Scarabeo, 2018년

미텔리 덱은 타로키 놀이의 변형으로 만들어진 62장의 타로키노 카드 덱이다. 한정판으로 번호가 매겨진 이 덱은 볼로냐에서 1660년경에 제작되었다.

유명세와 카리스마, 독창성을 모두 갖췄던 이탈리아의 판화가 주세페 미텔리(1634~1718년)는 바로크풍의 이 카드 세트를 필리포 벤티볼리오 백작을 위해 구상했다. 미텔리는 인간이 할 수 있는 모든 분야에서 상당한 능력을 보였다. 훌륭한 화가였기에 회화와 판화, 조각 작품으로 이름을 날렸다. 게다가 뛰어난 배우이자 기수(騎手)였으며, 누구나 즐길 수 있는 놀이를 개발하려는 열정을 가득 품고 있었다. 그의 판화 작품 가운데 최소 600점이 현존하며, 이 중에는 당시 유명했던 화가들의 회화 작품을 바탕으로 만들어진 동판화가 여럿 있다. 이후에는 해설과 함께 주사위나 카드놀이 도안을 곁들인 교훈적 판화에 초점을 두었다.

미텔리가 사망하고 몇십 년 뒤에 이름이 알려지지 않은 볼로냐의 어느 카드 제작자가 카드놀이를 즐기는 이들을 위해 62장의 카드를 재인쇄하고 손으로 색을 입혀서 발행했고 제작된 수량은 알려지지 않았다.

트럼프 카드는 일반적인 타로와 동일하지만 전차 카드 뒤에 세 장의 미덕 카드가 함께 등장하고, 은둔자 카드와 운명의 수레바퀴 카드의 위치가 바뀌었으며, 천사(심판) 카드가 가장 가치가 높고, 컵과 코인 슈트의 페이지가 여성인 점 등 몇 가지 변형이 들어갔다. 여교황, 여황제, 황제와 교황 카드는 (교회가 도박뿐만 아니라 놀이용 카드에 이러한 인물이 들어가는 것 자체를 반대했기에) 네 명의 무어인(Moor)으로 대체됐다.

벤티볼리오 백작은 한 쪽에 열에서 열한 점의 동판화가 찍힌 종이 여섯 장을 전해 받았다. 그 뒤에 판화를 개별적으로 재단하고 단단한 뒤판을 대어서 카드놀이에 쓸 수 있도록 직접 지시해야 했다. 재단이 이루어지지 않은 원판 몇 장과 함께 책으로 제본된 덱 몇 개가 오늘날까지 전해져 박물관에 소장되어 있다.

벤티볼리오 백작에 대해서는 알려진 바가 적으나 르네상스 귀족들이 흔히 그랬듯 그도 (태양 카드의) 아폴로나 세계 카드에서 창공을 받치고 있는 아틀라스, 혹여 오래 살았다면 (시간의 신 크로노스의 친숙한 이미지로 그려진) 은둔자 등으로 몇몇 카드에 자신을 투영해 보았을 것이다.

▲ 달

그리스 신화 속 사냥과 짐승, 달의 여신 아르테미스는 스스로의 직감을 믿어야 할 필요성과 자연의 순환의 화신이다. 아르테미스의 형제인 태양의 신 아폴로는 태양의 에너지와 인간의 의식을 상징한다(119쪽 참조).

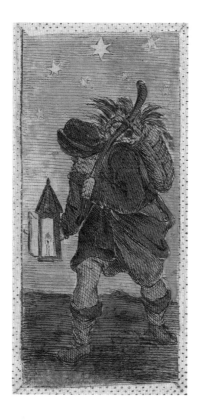

▶ **별(랜턴)**

노인이 여행길을 밝혀주는 랜턴의 빛에
의지해 터덜터덜 걷고 있다. 랜턴은 우
리가 집중하기만 한다면 찾아올 밝은 미
래를 나타낸다.

▶ **세계**

▶ **은둔자**

▶ **태양**

파리의 타로 Le Tarot de Paris

화려하고 역동적이며 신비롭다.

창작자: 익명
발행사: Grimaud, 1969년

17세기 초반에 만들어진 이 이색적인 카드는 이름이 알려지지 않은 파리의 어느 카드 제작자에 의해 탄생했다. 프랑스 국립 도서관에 소장된 원본은 역동적인 디자인과 일반적인 것에서 변형된 특이한 트럼프로 이루어졌다. 이탈리아 바로크 양식을 따랐고, 신화와 상상 속 짐승들이 정교하게 그려졌으며, 게르만의 영향도 엿보인다. 예를 들어 코인의 에이스 카드의 깃발을 든 사자와 수사슴은 1445년에 매사냥을 묘사해 만들어진 사냥 카드 덱인 암브라스의 궁정 사냥(Abraser Hofjagdspiel)의 매 10 카드와 비슷하다.

그렇다면 이 파리의 이름 모를 카드 제작자 겸 화가는 그, 혹은 그녀가 본 다른 덱에서 아이디어를 훔치거나 빌려왔을 뿐일까? 아니면 카드의 이미지에 그보다 더 심오한 무언가가 존재할까? 이 덱은 어떤 귀족 나리나 귀부인으로부터 의뢰를 받아 만들어진 여흥거리일까? 아니면 그저 타로에 대해 독특한 생각을 해낸 어느 화가의 기발한 시도일까? 답은 알 수 없지만, 이 덱에는 17세기 초반 파리의 문화와 삶이 생생하게 비추어져 있다.

색감이 생생하고, 인물의 얼굴이나 생김새는 비록 바래고 다소 거칠지만 세심하게 그려졌으며 신기하리만치 생동감이 느껴진다. 어쩌면 화가가 아는 이들이나 주변에 있던 이들을 그렸던 걸까?

사회의 거울

17세기 초반 파리는 급속도로 발전하는 중이었다. 도시는 상인, 장인, 공예가, 재봉사, 화가, 판화가 등의 부르주아로 가득했고, 귀족들을 위한 사치품과 카드놀이, 손으로 인쇄한 책, 문학과 예술이 인기를 끌었다. 여러 카드에서 이러한 '인물들'을 찾아볼 수 있는데, 시장에서 물품을 흥정하고 거래하며 판매하는 상인과도 같은 모습을 한 바보가 그 예이다. 별 카드의 교육받은 점성술사, 혹은 학자에는 대학의 권위와 소르본 등 교육의 발전을 투영한다.

은둔자 카드에는 로사리오(묵주)를 든 수도사 같은 인물이 그려졌는데, 당시 바티칸의 개입으로 인해 도미니크회, 카르멜회, 카푸친회, 예수회 등 50개 이상의 수도회가 파리에 생겨났다.

▲ 마법사

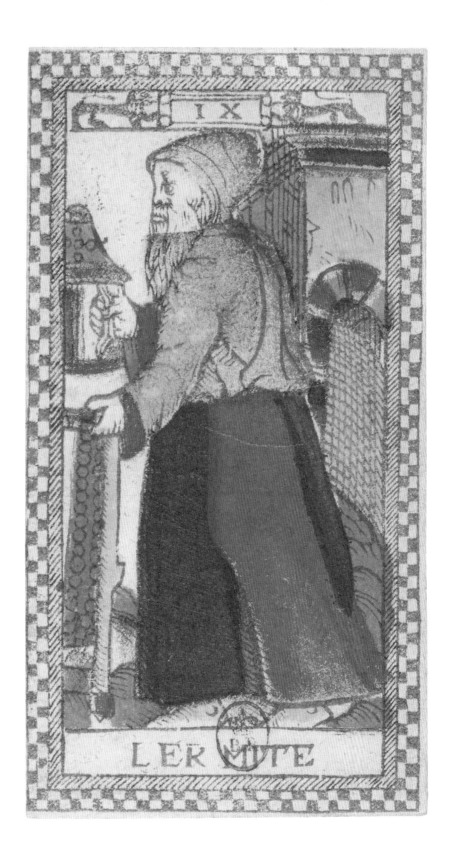

▶ 은둔자

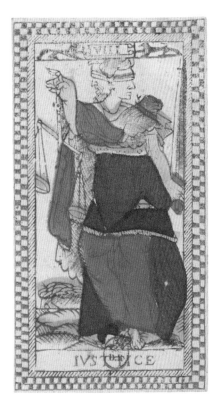

IVSTICE

LE·FOVS

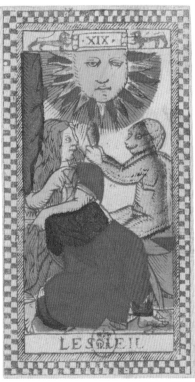

LE SOLEIL

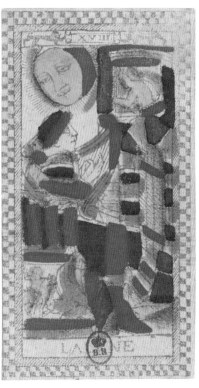

LA LVNE

◀ **정의**(저울)

죽은 자의 영혼의 무게를 재던 고대 이
집트의 여신 마트에서 기원한 정의의 상
징으로, 진실을 나타낸다.

◀ **바보**

◀ **태양**

◀ **달**

파리에는 또한 거지와 도둑, 사회 부적응자는 물론 쿠르 드 미라클이라는 빈민 지역이 존재했다. 그들만의 법으로 돌아갔던 이곳에서 어린 거지와 도둑들은 살이 썩어 드는 병자부터 앞이 보이지 않는 맹인까지 길에서 구걸하며 어떤 모습이든 연기할 수 있는 기술을 배웠다. 이들은 구걸을 마치고 지저분한 소굴로 돌아올 때는 병이 완전히 나은 건강한 모습이 되었으며, 불결한 삶으로 인한 혼돈과 기만과 공포가 반영된 탑 카드의 악랄해 보이는 인물과도 같은 도둑의 왕의 감독을 받았다.

짤막한 막대기에 달린 인형 머리를 들고 반려동물 같은 것을 품에 안고 가는 모습으로 그려진 바보는 파리의 거리를 행진하던 곡예사나 마술사를 연상시킨다. 파리는 변화하는 사교 생활, 최초의 카페와 카바레, 프랑스 국립 극장의 설립, 연극, 행렬, 회전목마와 유랑하는 배우들로 이름을 떨쳤던 도시이다.

원숭이 루이

태양 카드에는 심각한 표정의 태양 아래에 기이한 모습의 원숭이가 움츠린 여인을 향해 거울을 받쳐 들고 있다. 이 광경은 미신에 몹시 의존했던 마리 드 메디시스와 그녀의 어린 아들 루이 13세, 그리고 리슐리외 추기경 사이의 소란했던 관계를 나타낸 것일까? 1614년, 루이 13세

는 성년을 맞았으나 마리와 그녀가 가장 총애하던 신하 콘치니는 그에게 왕실 평의회를 이끌 권한을 내주기를 거부했다. 1617년, 어머니를 섭정에서 끌어내린 루이는 근위대장에게 루브르에서 콘치니를 암살하도록 지시했다. 콘치니의 부인은 마법을 부린 죄로 기소되어 그레브 광장에서 참수된 뒤 화형 당했다. 콘치니를 따르던 자들은 파리에서 추방되었으며, 루이는 어머니 또한 블루아 성으로 유배 보냈다. 태양이 밝은 빛을 내려 비추는 어린 원숭이는 권력을 거머쥘 나이가 되자 기다렸다는 듯 어머니를 유배 보낸 루이 13세를 나타내는 것일까?

달 카드에는 보름달이 뜬 밤에 류트를 연주하는 음악가가 그림 속 여성의 나신, 혹은 불 밝힌 창 너머로 목욕하는 여인을 바라보는 광경이 그려졌다. 루이 13세는 피렌체 출신인 어머니의 영향으로 인해 류트 연주에 능했다. 그랬던 그는 마리를 유배 보냈을 때 마침내 어머니의 손아귀에서 벗어났다는 해방감을 느꼈을 것이다. 그녀가 궁정에서 꾸민 음모에는 마법이 동원되었고, 이러한 사술은 주로 보름달이 뜬 밤에 이루어졌다.

이 덱은 왕궁의 권력 다툼뿐만 아니라 17세기 파리의 아수라장과도 같은 사회의 모습 또한 반영되어 있다. 태도와 감정까지 갖춘 덱으로, 사회사의 대단히 훌륭한 거울인 셈이다.

타로키 피네 달라 토레 Tarocchi Fine dalla Torre

현존하는 17세기 목판화 덱의 정교한 복제판.

창작자: 모레나 폴트로니에리(Morena Pol-
tronieri)와 에르네스토 파치올리(Ernesto
Fazioli), 2016년
발행사: 국제 타로 박물관(Museo Internazi-
onale dei Tarocchi), 2016년

볼로냐에서 만들어진 이 덱은 16세기 타로키의 이미지를 따랐으나, 몇 장의 카드를 추가하고 새로이 만들어 78장의 온전한 덱으로 재현되었다. 현존하는 56장의 카드는 목판화로 만들어졌으며 프랑스 국립 도서관에 소장되어 있다.

덱에는 본래 여교황, 여황제, 황제, 교황의 묘사가 포함되었으나, 교황이 이를 비판적으로 보았기 때문에 1600년대 후반에 여교황과 여황제는 또 다른 교황과 황제로 대체되었다.

18세기에는 이들 모두 네 명의 무어인으로 대체되었다. 네 명의 무어인, 혹은 동방의 황제나 술탄은 16세기부터 다양한 놀이용 카드 덱에 등장했다. 무어인 이미지는 기독교나 그밖에 어떤 교회가 도박과 어떠한 연관도 암시하지 않는다고 교회를 안심시키기 위해 사용됐다. 그러나 볼로냐 덱은 1725년에 다른 이유로 인해 이미지가 교체되었다.

볼로냐의 수사 신부 몬티에리는 트럼프 카드의 이미지에 이탈리아 각 도시의 지리학이나 정치적 정보가 담긴 타로키니 덱을 만들었는데, 이 중 볼로냐가 교황이 원하는 바보다 훨씬 자주적이고 사상이 자유롭다는 내용이 있었다. 이에 루포라는 추기경이 나서서 수사 신부의 덱을 공개적으로 불태웠다. 추기경은 현지의 증오심을 불러일으키지 않고 체면을 지키고자 교황, 여사제, 황제, 여황제 카드는 무어인 카드로, 천사는 여인으로 바뀌어야 한다고 주장했으며, 후자는 무시되었다.

본래의 덱에서 여사제는 라틴어 제스처로 신호를 보내거나 축복을 내리고 있으며, 여성으로 보이는 교황은 낙인이 찍힌 손에 덮인 책을 들고 있다. 두 카드 모두 기독교와의 연관성을 보인다. 그러나 여사제는 또한 손에 열쇠 다발을 들고 있으며, 어쩌면 교회의 교리가 포용하는 것과는 다른 영성의 문을 연다는 상징인지도 모른다.

모레나 폴트로니에리와 에르네스토 피치올리(타로 박물관 소속)는 2014년 4월에 17세기에 만들어진 이 덱의 재현 작업에 돌입했다. 박물관의 팀은 본래 카드의 모습을 짐작해 보며 컴퓨터 그래픽을 이용해 윤곽을 선명히 하고 색을 입혀냈다.

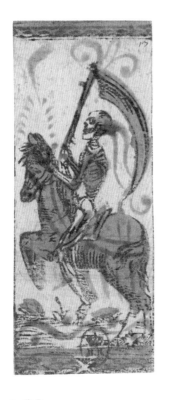

▲ 죽음

1JJ 스위스 타로 The 1JJ Swiss Tarot

19세기의 도덕성이 가미된 장엄한 게르만풍의 양식화된 덱.

창작자: A.G. 뮐러(A.G. Müller)
발행사: U.S. Games, 1972년

A.G. 뮐러가 스위스에서 발행하였고, U.S. Games가 미국에서 배포한 스위스 타로는 1831년에 처음 발행되었으나, 수년간 약간씩 수정이 이루어졌다. U.S. Games가 판매한 것은 첫 번째 덱이었으며, 미국에서 뜻밖의 큰 성공을 거두면서 타로의 역사에 중요한 이정표가 되었다.

스튜어트 캐플런(당시 U.S. Games 소속)은 저서 〈타로 백과전서 1권(Encyclopedia of Tarot, Volume 1)〉에서 1968년에 서독의 뉘른베르크 장난감 박람회에 방문한 이야기를 기록했다. 박람회의 작은 부스에서 출판인 A.G. 뮐러를 만나게 되었고, 뮐러는 그에게 1JJ 스위스 타로 덱이라는 알록달록한 색감의 덱을 보여주었다. 한 팩의 타로카드를 실물로 보는 것이 처음이었기에 깊은 흥미를 느낀 그는 이미지로부터 강렬한 매력을 느꼈고 카드 덱이 머릿속에서 떠나지 않았다.

뉴욕으로 돌아간 캐플런은 1JJ 스위스 타로 덱을 브렌타노 서점의 구매 담당자 헨리 레비에게 보였고, 레비는 카드의 기원과 사용법에 대한 책자를 포함하는 조건으로 소량의 시험 주문을 넣었다. 캐플런은 이 덱이 그가 타로의 역사에 대해 조사를 시작하도록 이끈 아주 중요한 덱이라고 밝혔다. 그 이후로 캐플런은 타로카드와 점술 방법에 대한 수권의 책을 집필했고, 그만의 타로 덱도 창작했다.

덱 이름의 J 두 개는 로마 신화의 주피터(제우스)와 주노(헤라)를 나타낸다. 이 둘은 기독교 교회를 자극하지 않도록 교황과 여사제 카드 대신에 들어갔다. 이 두 카드의 그림은 나머지 트럼프의 그림만큼 정교하지 않으며, 나중에 추가되었을 수 있다.

두 카드 속 인물들은 장엄하고 영광스러운 모습을 하고 있다. 주노는 (기독교와 비잔틴 전통에서 부활을 나타내는) 공작새와 함께 그려졌으며, 지루한 듯 보이는 주피터는 주먹에 얼굴을 기댄 채 앉아 있고, 발밑에는 날개를 펼친 독수리가 있다. 독수리는 남성의 힘과 제왕의 존재의 상징이다. 악마 카드에는 양손에 얼굴을 묻은 채 앉아 있는 여인이 보이며, 그리 위협적이지 않은 악마는 무심히 쇠스랑을 들고 있다. 이는 매혹적인 여성을 흔히 악과 연관 지었던 19세기 유럽의 여성 혐오 사상이 가지는 도덕적 딜레마를 암시하는지도 모른다. 여인의 수치심은 그녀의 유죄를 상징하고, 악마는 결백한 남성을 상징한다.

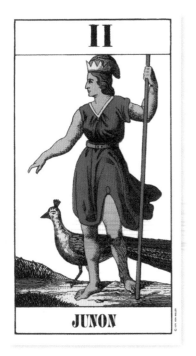

▲ 주노

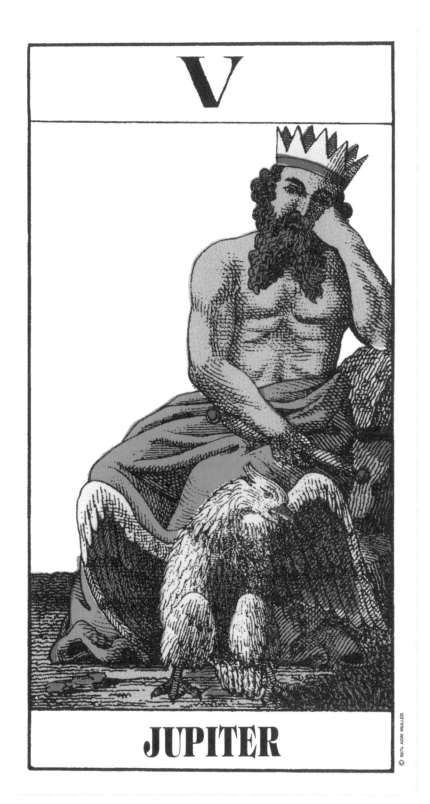

▶ 주피터

근엄하면서도 사색에 잠긴 이 카드의 주피터는 신들의 왕 자리에서 물러난 듯 보인다. 19세기 유럽의 산업화는 인류의 물질적 발전에 대해 사색하는 것 외에는 그다지 할 일이 없어 직접 땅으로 내려온 천상의 신에게 좋은 징조가 아니었다.

점성술 타로 **Le Tarot Astrologique**

황도 12궁에서 영감을 얻은 아르데코풍의 아름다운 덱.

창작자: 조르주 뮈셰리(Georges Muchery)
삽화가: 앙리 아르멩골(Henri Armengol)
발행사: Grimaud, 1927년

당대에 유행했던 미술 양식과 조르주 뮈셰리의 점성술도가 반영된 점성술 타로는 전통적인 그 어떤 타로와도 닮지 않은 타로 덱이다.

48장이라는 비교적 적은 수의 카드로 이루어진 덱이며, 별자리마다 세 장의 십분각(Decan) 카드로 이루어진 마이너 아르카나와 점성술 행성 카드 9장, 달의 교점 카드 1장, 상승점(Ascendant) 카드 1장, 길성(Fortune) 카드 1장으로 이루어진 12장의 메이저 아르카나로 구성되었다. 뮈셰리의 십분각 체계는 황도대를 나누는 고대의 점성술 방식인데, 르네상스 시대의 오컬티스트 하인리히 코르넬리우스 아그리파가 즐겨 활용했고, 12세기에 마크 에드먼드 존스 등의 점성술사들에 의해 대중화됐다. 이 체계에 따르면, 황도대의 360도는 36개 분각으로 나눌 수 있으며, 12궁의 각 별자리마다 10도의 분각 3개가 주어진다. 점성술 타로에는 또한 카드가 미래를 점치기 위한 목적뿐만 아니라, 점성술사이자 오컬티스트였던 조르주 뮈셰리가 특히 뛰어났던 것으로 보이는, 스스로에 대해 보다 깊이 생각해 볼 수 있도록 하는 목적으로 구상되었다는 점을 설명하는 짤막한 책자가 포함된다.

조르주 뮈셰리는 1911년에 프랑스 해군에 입대했고, 전함 '르 수프렌'에서 복무하던 1914년에 전함이 툴롱에서 수리를 받는 동안 어린 시절 꿈꿨던 점성술과 심리학을 공부할 시간을 갖게 됐다. 항구에 정박한 기간 동안 현지의 카페와 술집을 찾았다가 만나게 된 점술가들로 인해 손금으로 보는 점과 타로 리딩에 대한 흥미를 갖게 되었을 수도 있다. 1915년, 뮈셰리는 코르푸에 기지를 둔 수상기 함대로 근무지를 옮기도록 지시 받았다. 운인지, 직감인지, 혹은 심오한 사고 덕분인지 모르지만 뮈셰리는 1916년 리스본 해안에서 독일 잠수함이 르 수프렌호를 격침시켜 배가 단 몇 초만에 648명의 승선자 전원과 함께 침몰했을 때에 함께 수장되는 끔찍한 운명을 피해 갈 수 있었다.

▶ **전갈자리**

▶ **천칭자리**

▶ **수성**

▶ **달**

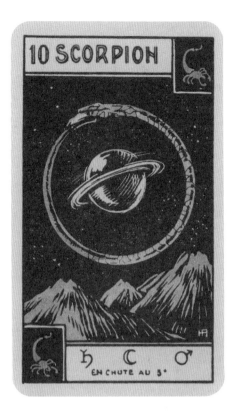

10 SCORPION

ħ ☾ ♂
EN CHUTE AU 5°

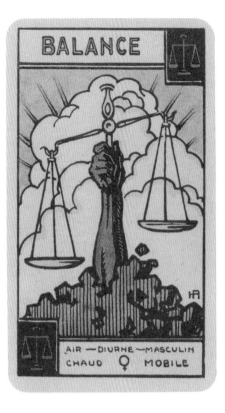

BALANCE

AIR — DIURNE — MASCULIN
CHAUD ♀ MOBILE

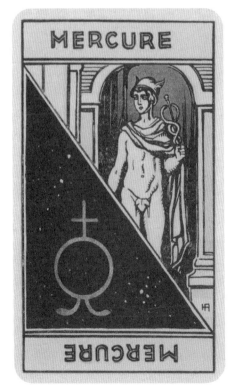

MERCURE

MERCURE

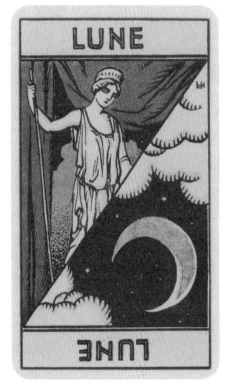

LUNE

LUNE

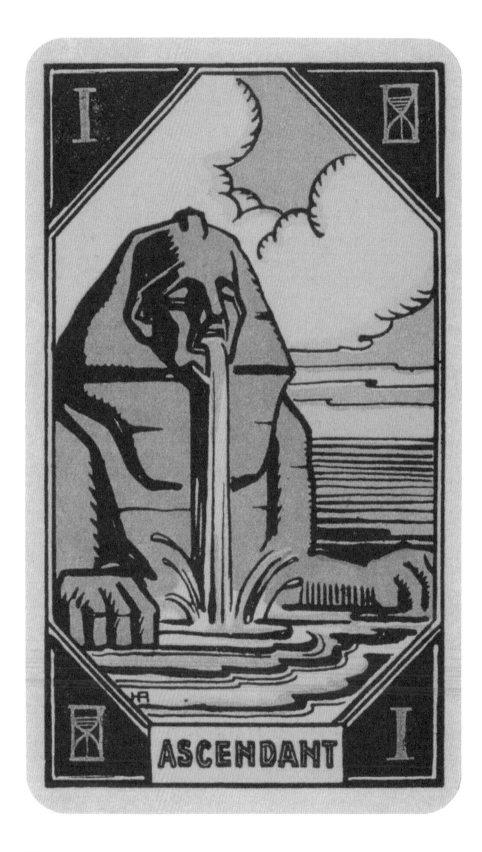

ASCENDANT

◀ 상승점과 이집트의 스핑크스

인간의 머리와 사자의 몸을 가진 신화 속 짐승 스핑크스는 그저 이집트 왕조의 권위를 나타내는 모티프가 아니라 신비로운 비밀을 지키는 수호자이다. 지식의 샘물을 뱉어내는 스핑크스로 인해 새로운 정보가 드러나고 탐색자는 찾고자 했던 바에 대한 통찰을 얻게 된다.

▶ 쌍둥이자리

쌍둥이자리는 보통 널리 알려진 쌍둥이 형제 카스토르와 폴리데우케스와 연관되곤 하지만 뮤셰리의 버전에는 (리라를 든) 아폴로와 (방망이를 든) 헤라클레스 형제가 묘사됐다. 이 둘은 어머니가 다르지만 고대의 성도(星圖)에는 흔히 '쌍둥이'로 언급되고 묘사됐다.

오컬트의 사랑

1918년에는 뮤셰리의 운이 별로 좋지 않았던지 수상기 추락 사고에 휘말리고 말았다. 목숨은 건졌으나 몇 년이나 약해진 몸을 견디며 요양을 해야만 했다. 건강 상태로 인해 더는 해군에 복무할 수 없으리라는 사실을 깨달은 그는 어린 시절에 가졌던 꿈을 좇아 잡지에 점성술과 그밖에 오컬트 학문에 대한 기사를 투고하는 기자가 되었고, (타로 덱을 발행한) 이후에는 출판사를 세웠다.

1920년대 중반에 이르러서 뮤셰리는 (당시 학자들로부터는 자주 불신을 받았지만) 작가이자 점성술사로서 크게 이름을 알렸다. 영화 잡지 〈몽 씨네〉에서 근무하는 동안에는 더글러스 페어뱅스를 비롯한 유명 배우들에게 연락을 취해 그들의 손도장을 찍고 분석하여 그에 따른 성격에 대한 글을 써도 좋을지 허락을 구하기도 했다. 당시는 제1차 세계대전이 몰고 왔던 공포가 걷히고 화려함과 사치스러움, 예술과 영화, 신비주의와 문학이 인기를 끌었던 흥미로운 시기였다. 파리에서는 1925년 열린 국제 장식 미술 및 현대 산업 박람회로 인해 우아하고 세련된 아르데코 양식이 삶의 모든 면면에 스며들었다. 뮤셰리가 화가이자 삽화가 앙리 아르멩골과 협업하여 아르데코와 오컬트의 결합의 뛰어난 예시라 할 수 있는 이 타로 덱을 만든 시기와 맞물린다. (삽화 원본은 현재 프랑스 국립 도서관에 소장되었다.)

1920년대의 파리

뮤셰리가, 탐험 잡지의 삽화와 MGM사의 영화 포스터를 그리며 크게 존경받는 삽화가였던 아르멩골과 정확히 어디에서 처음 만났는지에 대해서는 알려지지 않았다. 아르멩골의 화풍에서는 아르데코의 영향도 보이지만, 1900년대 초반에 피카소, 반 동겐 등과 함께 몽마르트르의 자유분방한 삶을 즐겼던 시기의 영향 또한 드러난다. 번성한 1920년대 파리의 미술계에는 잡지 삽화를 그려 밥벌이를 하는 화가들이 아주 많았다. 그리고 그 도시의 노천 카페와 우아한 실내 어딘가에서 뮤셰리와 아

그리스 신화에서 헤라클레스는 네메아의 흉포한 사자를 퇴치하라는 임무를 받았다. 영웅은 사자를 죽이고자 화살을 끝없이 쏘아댔지만 소용이 없었고, 신의 계시를 받아 짐승의 아가리를 잡고 찢어 마침내 목숨을 빼앗을 수 있었다. 사자를 물리치는 것은 거대한 위험을 마주했을 때의 지략을 의미한다.

르멩골이 우연히 마주치게 되었고 점성술 타로가 탄생하게 된 것이다. 몇 년 뒤 뮤셰리는 점성술과 타로점에 대한 지침을 담은 책 〈점성술 타로(The Astrological Tarot)〉를 출간했다.

이 덱은 기본적으로 점성술에 바탕을 두고 있지만, 뮤셰리의 탄생도(Birth chart)가 반영된 것으로 볼 수도 있다. 점성술 탄생도의 행성들은 황도대의 여러 별자리와 맞물린다. (대부분의 사람들은 자신의 태양궁 별자리에 대해서는 알지만, 도표의 다른 행성들의 위치는 태어난 날짜와 시간, 장소에 따라 계산해야 한다.) 뮤셰리는 전갈자리에 태양뿐만 아니라 네 개의 다른 행성도 더했다. 이들 행성들 가운데 하나는 천갈궁 20도의 금성으로, 전통 점성술에서는 '유배 중'이라고 묘사하는 부정적인 위치이다. 이는 쓸쓸한 늑대가 달빛을 향해 울부짖으며 무리를 부르는 모습이 그려진 20 전갈자리 십분각 카드에도 반영됐다. 이 카드는 개인이 우주의 어둠에 감싸인 외로운 위치를 의미하며, 뮤셰리는 오컬트 세계에서 자신의 위치 또한 이와 같다고 여겼던 듯하다.

기묘하고 예지적인 전갈자리의 이미지는 10 황소자리 카드의 메두사 머리와 10 염소자리의 험악한 독수리 등 여러 카드에 등장한다. 달의 상승 교점은 우리가 삶에 비추어야 할 빛으로 묘사되었고, 하강 교점은 우리 모두가 거쳐온 '뱀의 존재'를 나타낸다. 그렇다면 뮤셰리는 그저 점술의 부흥과 오컬트에 대한 관심이 증가하는 것을 보고 점성술적 관점의 타로를 만들어낸 것일까? 아니면 그저 스스로를 시각적으로 드러내고자 한 무의식적 욕망의 발현이었을까?

새비언 심벌

사고와 영감의 행성인 뮤셰리의 수성은 전갈자리 11도에 위치하며, 10-11 전갈자리 카드에는 제 꼬리를 삼키는 세계의 뱀이 그려졌다. 이 카드에 대한 뮤셰리의 해석은 '끝과 다시 태어남'이므로, 자연의 무한한 순환을 상징하는 우로보로스이다. 우연인지 (혹은 동시성의 작용인지) 1925년에 멀리 떨어진 미국에서 저명한 점성술사 마크 에드먼드 존스 또한 십분각 체계를 연구하고 있었다. 그는 뛰어난 예지력을 지닌 엘시 윌러와 함께 황도대의 각 360도에 대한 상징적 해설을 공개했다. 이를 새비언 심벌이라고 하며, 이 체계에 따르면 11도 전갈자리는 '물에 빠진 사람이 구조된다'를 의미한다. (생각해 보면 뮤셰리는 일생에서 두 번 '물에서 건져진' 적이 있다.) 20-21 금성 전갈자리 또한 '군인이 자신의 양심을 따라 명령을 거부한다'고 해설되었으며, 카드에 대한 뮤셰리의 해석은 '도난, 공포, 사악함'이다. 뮤셰리는 전갈자리의 어두운 면을 본 반면에, 마크 에드먼드 존스는 (천칭자리의 태양과 사자자리의 달) 긍정적인 면을 보았던 것이다.

양심에 따라 명을 거부한(전통적 형식을 따르지 않음) 것이든, 혹은 익사할 뻔한 경험에서 온 공포로 인해서든, 뮤셰리는 그가 연구한 황도궁 십분각의 언어를 드러낼 직접적이고도 심오한 방식을 찾아냈다. 타로의 '원형적 성질'이 가지는 힘과 아르멩골의 찬란한 재능이 깃든 삽화를 이용해 시대의 예술과 시간뿐만 아니라 그 자신의 탄생도까지 반영된 독특한 점성술 덱을 만들어냈다.

욘 바우어 타로 John Bauer Tarot

환상적인 북부의 풍경에 원형적 신화와 마법이 어우러진 덱.

창작자: 욘 바우어
삽화가: 욘 바우어
발행사: Lo Scarabeo, 2018년

이 덱은 스웨덴 출신으로 20세기 초반에 가장 이름을 날렸던 삽화가 가운데 하나인 욘 바우어(1882~1918년)의 작품을 담았다.

36세의 나이에 비극적인 죽음을 맞기까지 1,000점이 넘는 작품을 남긴 욘 바우어는 작품에 북유럽의 신화와 풍경, 설화에 깃든 어둠과 빛을 모두 담아냈다. 그의 작품은 라파엘 전파와 상징주의 미술에서 영감을 얻은 동화와 판타지의 조합이다. 신비로운 인물들과 트롤, 오거, 동화 속 존재들이 어두컴컴한 숲에 빛을 밝히며, 여름이면 빛이 물러가지 않고 겨울이면 어둠이 끝나지 않는, 머나먼 북부에서의 삶이 뿜어내는 으스스한 분위기가 어우러진다. 스몰란드의 숲과 자연, 사미족의 삶과 문화, 초기 르네상스 시대 이탈리아의 회화, 이 모든 것이 욘만의 독특한 화풍에 지대한 영감을 준 존재들이다.

이 덱은 욘의 회화와 삽화 작품에서 가져온 다양한 이미지를 이용해 디자인과 제작이 이루어졌다. 그 자체만으로 하나의 예술 작품이며, 타로 덱으로서는 신화와 얽힌 환상적인 인물과 풍경으로 표현된 원형적 주제를 이해하고 해석하기가 쉽다. 스웨덴의 풍경과 숲에서 볼 수 있는 어두운 색감의 회색과 검은색, 베이지색이 강렬히 혼합된 색채로 이루어진 욘의 작품 속 세밀한 묘사를 덱의 처음부터 끝까지 볼 수 있다.

생생한 상상

어린 시절 욘 바우어는 학교생활에는 그다지 흥미를 느끼지 못했지만, 상상력이 매우 뛰어나서 여러 트롤들과 친구가 되어 놀았다는 이야기를 하곤 했다. 아주 어렸을 적에도 직접 동화를 썼고, 교과서는 친구들과 선생님들, 지역의 유명인들을 그린 캐리커처로 가득했다고 한다. 다른 무엇보다 스톡홀름에 있는 스웨덴 왕립 예술원의 미술 대학에 진학하기를 간절히 바랐다. 결국 원하던 학교에 진학했고, 다른 작업도 많이 했으나 1907년부터 1915년까지 매년 크리스마스 시기에 출판됐던 〈노움과 트롤에 둘러싸여(Bland Tomtar och Troll)〉라는 도서의 삽화를 그리며 성공적인 삽화 작가로 자리했다. 그 밖에도 동판화, 벽화, 무대 디자인 등의 작업을 했으며, 스웨덴과 미국, 이탈리아, 독일, 영국 등지에서 전시회를 가졌다.

▶ **교황**

이 덱에서 교황은 종교적 인물이 아니라 바위이다. 고요히 앉아 무릎 위로 기어 오른 두 미아에게 고대의 지혜를 전수하고 있다. 바위는 종래의 지식, 안도, 신뢰성, 고대의 뿌리를 상징한다. 노르웨이 신화에서 룬스톤에는 신이 내린 힘이 깃든 마법의 메시지가 새겨졌다.

◀ 컵 4

이 카드에는 어둡고 음침한 숲에
홀로 앉아 사색하는 모습이 쓸쓸
해 보이지만 얼굴에는 미소를 띤
공주가 그려졌다. 이 숲에서는 공
주의 주변에 대한 희망과 믿음이
사랑의 믿음을 가져다준다.

◀ 연인

◀ 죽음

◀ 여사제

여사제 카드에는 연못가에 앉아
수면을 바라보는 소녀가 그려졌
으며, 자연과 교감하고 소통하며,
순간과 하나가 되는 능력을 상징
한다.

나이트는 보통 그들이 나타내는 슈트의
본질적 성질을 탐색한다. 여기에서 컵
의 나이트는 그가 좇는 이상적인 사랑
은 하늘 위 구름처럼 멀리 있다는 사실
을 받아들인다.

비극

1906년, 욘 바우어는 에스테르 엘크비스트와 결혼했지
만, 결혼 후에도 욘은 그림에 영감을 주는 숲에서, 에스
테르는 그녀가 좋아하는 바닷가에서 각자의 삶을 살았
다. 사랑하는 마음이 담긴 편지를 주고받기는 했지만 두
사람의 관계는 순탄하지 못했다. 둘은 서로 다른 점을 함
께 극복하고자 다짐하고, 1918년에는 뒤숄름에 새로 지
은 집으로 이사할 계획도 세웠다. 그러나 두 사람이 삶을
함께 엮어나가고, 욘이 화가로서 점점 더 성공을 거두는
동안 비극이 찾아왔다. 가족과 함께 스톡홀름에 가던 욘
은 여객선을 타고 베테른 호수를 건너게 되었는데, 안타

깝게도 배가 침몰하여 승선자 전원이 사망하고 만 것이
다. 4년이 흐른 뒤에야 정부가 배를 인양해냈고, 가족의
시신은 마침내 안식을 위해 묻힐 수 있었다. 옌셰핑 시
립 공원에 욘의 기념비가 세워졌으며, 1931년에는 오스
트라 공동묘지에 있는 그의 무덤 옆에 "욘 바우어의 작
품을 사랑하는 친구들과 추종자들이 1931년에 이 비석
을 세웠다."라는 문장으로 시작하는 추모비가 세워졌다.

그러나 어쩌면 신화와 동화가 어우러진 절묘한 덱
을 이룬 이 아름다운 이미지들이야말로 욘 바우어의 예
술적 재능에 대한 최고의 추모비가 아닐까.

천일야화의 타로 Tarot of the Thousand and One Nights

셰에라자드와 동양의 마법, 시, 에로티시즘의 전설적 세계를 기념하는 타로.

창작자: 레옹 카레(Léon Carré)
삽화가: 레옹 카레
발행사: Lo Scarabeo, 2005년

이 정교한 덱은 **20세기 초반 프랑스의 오리엔탈리즘 화가 레옹 카레가 그린 도서 <천일야화>의 삽화를 바탕으로 만들어졌다. 천일야화에 등장하는 장면과 인물들을 묘사했으며, 18세기 유럽의 귀족들이 이상화한 마법적이고 관능적인 동양의 모습을 보여준다.**

근동 지역의 구전에 따르면 천일야화는 전설 속 페르시아의 왕비 셰에라자드가 들려준 이야기들이라고 한다. 옛날 옛적 페르시아에는 매일 밤 젊은 여인을 유혹한 뒤에 하룻밤을 보내고 나면 여인의 목을 베어버리는 왕이 있었다. 그런데 셰에라자드라는 어느 영리한 공주가 왕과의 첫날밤에 동이 틀 때까지 아주 흥미롭고 환상적인 이야기를 들려주고는 결말을 알려주지 않았다. 왕은 이야기를 더 듣고 싶은 마음에 다시 밤이 될 때까지 셰에라자드를 살려주었고, 그렇게 쭉 시간이 흐르게 된다. 공주는 1,001일 동안 밤마다 왕에게 이야기를 들려주었고, 결국 왕은 공주를 사랑하게 되어 영영 죽이지 않게 되었다. 셰에라자드가 들려준 이야기들 가운데는 널리 알려진 선원 신드바드의 모험과 알리바바와 40인의 도적, 알라딘과 요술 램프가 있다. 19세기에 리처드 프랜시스 버턴이 영어로 번역하면서 빅토리아 시대의 어린 숙녀들이라면 누구나 몰래 읽는 필수 도서가 되었다.

황홀하고 환상적인 느낌의 메이저 아르카나에는 용과 날개 달린 괴수, 거대한 뱀과 하늘을 나는 왕좌가 등장한다. 성배와 완드, 소드, 펜타클 슈트로 이루어진 마이너 아르카나는 여러 풍경부터 여관, 어부, 상선, 대장장이까지 삶의 미천한 면을 보여준다.

이 덱은 점술적 측면에서의 강렬함보다는 삽화의 아름다움을 매력으로 내세운다. 전통적인 원형과 장면을 재해석하여 보다 넓은 의미를 부여하기도 했지만, 그보다는 화려하고도 섬세한 삽화가 타로를 보는 이들의 마음에 아라비아의 신비와 비밀, 관능과 동양의 환희에 대한 낭만적인 감성을 불어넣는다.

SWORDS
ESPADAS

4

SPADE
ÉPÉES

SCHWERTER

ZWAARDEN

▲ 소드 4

THE EMPEROR IV L'IMPERATORE
EL EMPERADOR L'EMPEREUR

DER HERRSCHER DE KEIZER

KNIGHT OF PENTACLES CAVALIERE DI DENARI
CABALLO DE OROS CHEVALIER DE DENIERS

RITTER DER MÜNZEN MUNTEN RIDDER

ACE OF SWORDS 1 ASSO DI SPADE
AS DE ESPADAS AS D'ÉPÉES

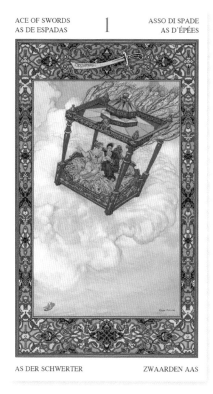

AS DER SCHWERTER ZWAARDEN AAS

COURAGE XI IL CORAGGIO
EL VALOR LE COURAGE

DER MUT MOED

▶ 황제

▶ 펜타클의 나이트

▶ 소드의 에이스

▶ 용기

크리스털 타로 Crystal Tarot

숭고하고 역동적이며 변화무쌍한 이미지와 자연스럽고 분위기 있는 색감.

창작자: 엘리사베타 트레비산(Elixabetta Trevisan)

삽화가: 엘리사베타 트레비산

발행사: Lo Scarabeo, 2002년

엘리사베타 트레비산이 유리에 템페라 화법으로 그린 크리스털 타로의 삽화는 르네상스 시대와 라파엘 전파 화가들, 구스타프 클림트로부터 영감을 얻었다. 스테인드글라스를 연상시키는 독특한 코트카드와 메이저 아르카나를 통해 숨겨진 영적, 정서적 세계를 엿볼 수 있다.

엘리사베타 트레비산은 패턴 속에 또 다른 패턴을 만들어내는 빼어난 재능을 가졌다. 그녀의 작품은 절제 카드의 자홍색, 청록색, 황토색과 세계 카드의 강렬하고도 은은한 색조, 악마 카드의 선명한 보라색, 빨간색, 초록색에서 볼 수 있듯 다채로운 색감이 혼합되어 있다. 이 가운데 악마 카드의 악마는 성별을 구분할 수 없으며, 두 눈이 텅 빈 채 비웃음 짓는 듯한 얼굴을 하고, 뱀 같은 생명체와 함께 있는 모습으로 우리 내면의 악마를 불러낸다. 우리는 과연 누구일까? 우리가 시험에 든다면 드러날 진짜 얼굴은 무엇일까?

1957년 이탈리아 북부 메라노에서 태어난 엘리사베타는 파도바의 미술 학교에 진학했고, 유명한 만화가이자 삽화가였던 아버지의 작품에서 영감을 얻어 평생 동안 그림에 전념해 왔다. 트레비소에 거주하며, 화판에 과슈, 파스텔, 수채물감 등 여러 재료를 혼합해 그림을 그린다. 흙, 유리, 나무, 천, 벽화 등의 장식과 파피에 마세 작업도 하며, 여러 잡지와 생태학에 대한 아동 도서의 삽화가로도 활동했다.

많은 화가들이 그렇듯 엘리사베타도 자신을 잘 드러내지 않는 편이지만, 가장 즐겨 그리는 주제는 신화 속의 여인이든 현실의 여인이든, 여성의 신체에 집중되어 있다고 밝혔다. 이러한 여성의 주제는 늘 그 주변과 어떠한 관계를 가지는데, 라파엘 전파 화풍으로 그려진 아름답고 강인한 여성이 온순한 사자를 지배하고 있는 힘 카드가 그 예이다. 엘리사베타는 그녀의 작품은 식물과 동물의 축소판이 어우러진 하나의 세계이며, 그 속에서 인물들은 그 세계의 일부가 된다고 말한다. 세밀한 부분까지 주의를 기울이는 꼼꼼함으로 식물과 풍경, 바다와 하늘, 실내까지 환경의 모든 면을 탐구한다.

이 덱은 완전히 다른 또 하나의 세계로의 여정이며, 결코 끝나지 않고 이어지는 탐험이다.

▶ **검의 악당(체스판)**

악당은 삶이 자신에게 내어줄 수 있는 것이 무엇일지에 대해 사색하고 분석한다. 이와 유사하게 그가 서 있는 체스판은 성공을 위한 논리의 실천과 활용을 의미한다.

XV IL DIAVOLO

THE DEVIL LE DIABLE
DER TEUFEL EL DIABLO

XI LA FORZA

STRENGTH LA FORCE
DIE STÄRKE LA FUERZA

FANTE DI SPADE

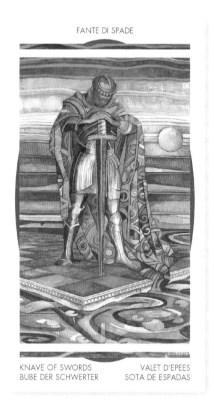

KNAVE OF SWORDS VALET D'EPEES
BUBE DER SCHWERTER SOTA DE ESPADAS

XVII LE STELLE

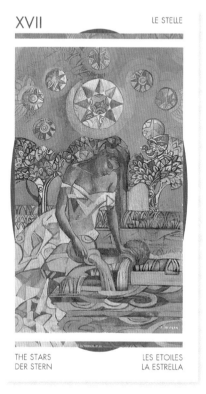

THE STARS LES ETOILES
DER STERN LA ESTRELLA

▶ 악마

▶ 힘

▶ 별

달리 유니버설 타로 The Dalí Universal Tarot

초현실적 모티프와 전통적인 타로의 원형.

창작자: 후안 라치(Juan Llarch)
삽화가: 살바도르 달리(Salvador Dali)
발행사: U.S. Games/Taschen, 2014년

달리 유니버설 타로는 1970년대 초반에 살바도르 달리가 만든 것이라고 여겨졌다. 논란을 몰고 다닌 스페인 출신의 초현실주의 화가 달리가 영화 제작자 앨버트 R. 브로콜리의 의뢰를 받아 제임스 본드 영화 <007 죽느냐 사느냐>에 쓸 카드 덱을 디자인했다. 로저 무어가 처음으로 007 역할을 맡은 영화였으며, 카드 덱은 (제인 시모어가 연기한) 카리브해 마약왕의 점술사 솔리테어가 사용할 소품으로 필요했다.

브로콜리는 디자이너든 배우든 감독이든 세계 최고의 인물에게만 일을 맡겼으며, 괴짜에 부유한 달리에게 넉넉한 예산을 가지고 접근했다. 아마도 달리는 신비롭고 비밀스러운 일이라면 무엇이든 관심을 가졌다고 알려진 부인 갈라의 부추김에 넘어갔을 것이다. 그러나 달리는 작업 도중에 브로콜리가 준비한 금액보다 더욱 과도한 비용을 요구했고, 계약은 불발로 끝나게 됐다. 달리를 대신해 그보다 덜 유명한 화가 퍼거스 홀이 투입됐고, 영화에는 그가 만든 마녀의 타로가 등장한다. 달리는 계약이 틀어지고도 덱의 작업을 이어갔고, 그가 80세이던 1984년에 그 정도 위치의 화가가 만든 최초의 덱으로서 판매되었다.

덱에는 타로의 전통적인 원형이 쓰였으나, (연인 카드의) 나비나 (죽음 카드의) 장미, (여황제 카드의) 부인 갈라처럼 달리의 초현실주의적 모티프가 곳곳에 등장하며, 마법사와 펜타클의 킹 카드에는 달리의 자화상이 실렸다. 컵의 퀸의 비뚜름한 콧수염이나, 여인의 얼굴을 하고 고층빌딩이 들어선 현대의 도시를 내려다보는 달과 그녀를 올려다보는 기이한 갑각류 생물체, 공중에 뜬 사이프러스 나무에 불길한 해골이 그려진 죽음 카드와 같이 초현실주의에 대한 암시를 여럿 볼 수 있다. 황제 카드의 이미지는 로저 무어보다는 숀 코네리를 닮았는데, 어쩌면 달리가 브로콜리와 결별했기에 덱이 더는 그의 영화에 쓰일 목적으로 만들어진 것이 아니라는 강력한 입장 표현일지도 모른다.

달리의 환상적인 이미지들의 대부분이 유럽의 고전 회화와 오컬트의 상징주의에서 가져온 콜라주 디테일들과 결합되어 있다. 그 결과 이 극적이면서도 기이하고 초현실적인 덱이 탄생했으며, 이 예술 덱은 오늘날 그 자체로 하나의 작품이 되었다.

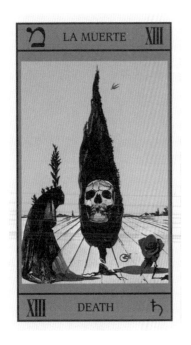

▲ 죽음

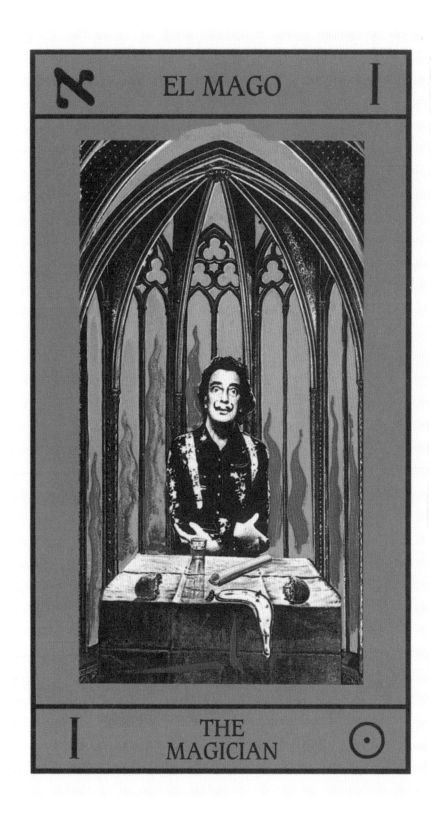

▶ **마법사**(자화상)

와일드 언노운 타로 The Wild Unknown Tarot

미니멀리즘 펜화와 섬세한 상징주의가 당신을 더 깊고 신비로운 곳으로 이끈다.

창작자: 킴 크랜스(Kim Krans)
삽화가: 킴 크랜스
발행사: HarperCollins, 2012년

꾸밈없고, 단순하면서도 수수께끼 같은 이 덱에는 동물과 자연이 풍부히 등장한다. 마이너 아르카나는 대부분의 전통적인 덱과는 달리 킹, 퀸, 페이지, 나이트가 아니라 아버지, 어머니, 딸, 아들로 구성됐다. 펜타클 슈트에는 사슴이, 완드 슈트에는 뱀이, 컵 슈트에는 백조가, 소드 슈트에는 올빼미가 그려져 있다. 메이저 아르카나에는 그 밖에 다른 동물들이 등장한다. 마법사는 표범이고, 여사제는 호랑이, 바보는 새끼 오리지만, 달은 고요한 숲 위에 높이 뜬 그저 달이다. 그 자체로 하나의 세계인 와일드 언노운 타로는 화가이자 작가 킴 크랜스가 만들었다.

킴은 미국 서부 해안에 거주하며 창작과 명상, 신체 활동을 통해 개인의 성장을 고취하는 워크숍을 열곤 한다. 서핑과 그림 그리기, 삶의 위대한 수수께끼에 대한 사색을 즐기며, 이러한 성찰을 통해 타로 덱을 창작해냈다. 킴에 따르면 '와일드 언노운'이라는 이름은 밥 딜런의 노래 '이시스'의 가사에서 따왔고, 킴은 이 이름을 자신의 별명과 2007년에 시작한 출판사의 이름으로도 썼다. 2012년에 이 타로 덱이 처음 발행된 이후, 와일드 언노운은 내면의 본성과 신비에 대한 보다 깊은 이해를 탐구하는 세계 곳곳의 타로 애호가들과 예술가, 선지자들과 자유 사상가, 신봉자들의 온라인 커뮤니티가 됐다.

킴은 '와일드 언노운(미지의 야생)'이 우리가 이해하지 못하지만 더 알고 싶은 우리 내면의 깊숙한 장소에 대한 감정이기도 하다고 주장한다. 이는 무의식이나 내적 자아, 영혼, 만물의 마법, 기, 또는 신이라고 부를 수도 있겠지만, 명칭이 무엇이든 우리는 늘 이와 아주 가까이에 있다. 하지만 우리는 삶에서 가장 사무치는 때나 '순간을 사는' 때가 아니고는 이 장소와 결코 진실로 하나가 되지 못한다. 우리를 통해 흐르는 이 자아의 불가사의한 영혼의 면은 불편하게 느껴질지라도 우리를 성장을 향해 이끈다.

미지 그 너머에

이 내면의 에너지는 킴에게 있어서는 그림 하나하나를 그릴 때마다 드는 스스로와 스스로의 작품에 대한 의심에도 불구하고 타로 덱을 만들

▶ **교황**

까마귀는 여러 문화권의 전통에서 지성, 유연함, 운명을 상징한다. 또한 대담함과 용기를 나타내기도 하며, 열쇠는 지혜의 문을 연다.

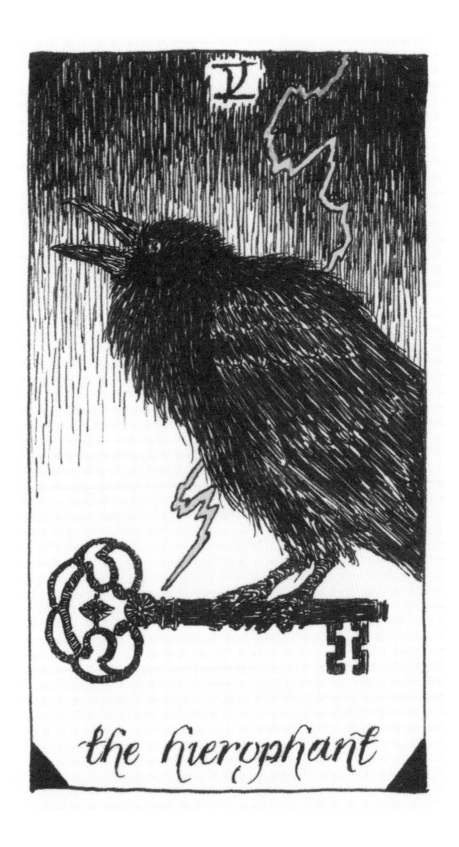

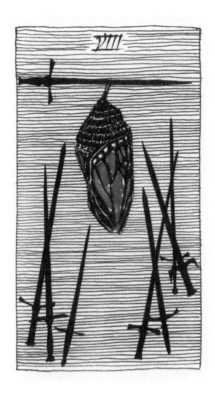

◀ 소드 8

어내도록 한 방아쇠 역할을 했다. 이것을 융이 말한 '개인화'라고 하든, 영혼의 부름이라고 하든, 킴의 '와일드 언노운'은 우리 안에서, 그리고 우리와 함께 움직이는 능동적 에너지이다. 비슷한 맥락에서 이 덱은 탐구자, 혹은 타로를 읽는 이로 하여금 명상하고 답을 구하게 하며, 자연의 영혼과 이어짐으로써 우리 안에 감춰진 신비로운 에너지를 느낄 수 있도록 한다.

'와일드 언노운'은 한 번도 밟아본 적 없는 땅이며, 삶에서 맞닥뜨리는 미지의 요소이고, 늘 아슬아슬하게 손에 닿지 않지만 나의 안에 그리고 또 밖에 있음을 알 수 있는 무엇이다. 킴은 이를 "야생 그 너머의 존재이고, 미지 그 너머의 존재이며, 관대함 그 너머의 존재"라고 말한다.

이 덱은 '야생과 미지의' 경험이지만, RWS의 전통적 상징주의와 해석을 따랐다. 소드 5 카드는 묘하게도 두 동강이 난 지렁이를 보여주지만 상황으로부터 진실

을 떼어놓음으로써 발생하는 스스로의 욕망에 대한 자기 파괴나 내면의 갈등을 보여준다는 점은 그대로이다. 악마 카드는 털이 덥수룩하고 뿔이 달린 염소가 어둠에서 튀어나온 모습을 보여주는데, 염소의 네 발에는 불이 붙은 듯하다. 여기에서 염소는 판이나 케르눈노스 같은 이교도의 뿔 달린 신과 이들이 욕정, 생존, 욕심 등의 천한 본능과 가지는 연관성을 떠올리게 한다. 염소는 발에 붙은 불을 인지한 듯 보인다. 그렇다면 중독이나 욕망은 우리가 작은 악마가 되도록 불을 지피는 걸까? 아니면 우리가 내면의 악마 같은 불길을 스스로 꺼트릴 수 있다는 신호일까?

이 타로 덱은 개인의 성장을 위한 도구이자, 자신 안에 있는 미지의 야생을 이해하도록 이끌어주는 지침이며, 무엇보다도 자연과 우리만의 타로 세계에서 자연이 가지는 위치에 삶을 부여하는 독특한 미니멀리즘 작품이다.

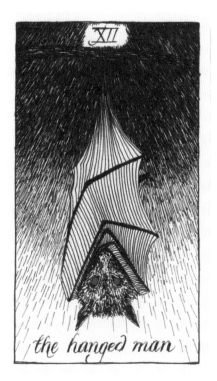

the hanged man

the hermit

mother of swords

father of wands

클림트의 골든 타로 The Golden Tarot of Klimt

클림트로부터 영감을 얻은 삽화와 타로의 원형이 나란히 자리한 매혹적인 덱.

창작자: 아타나스 아타나소프(Atanas Atanassov)

삽화가: 구스타프 클림트(Gustav Klimt)

발행사: Lo Scarabeo, 2005년

아타나스 아타나소프(1964년~)는 로 스카라베오가 가장 아끼는 예술가 중 한 명으로, 보슈, 클림트, 레오나르도, 보티첼리 등의 덱을 작업했다.

템페라와 수채물감, 크레용으로 그려진 아타나소프의 그림은 정제되고 우아한 화풍의 누드와 풍경, 복잡한 조형적 구성으로 이루어진다. 유럽 곳곳에서 개인 전을 열었으며, 상상력을 통해 각 타로 덱의 주제로 등장한 화가의 문화적 배경을 되살려 냈다.

아타나소프는 구스타프 클림트의 유명한 작품들로 이 타로 덱을 만들어냈다. 예를 들어 힘 카드는 〈유디트 II〉이고, 여사제 카드는 〈프리다 라이델의 초상〉이며, 연인 카드는 클림트의 가장 유명한 작품 가운데 하나로 화가 본인과 평생의 동반자 에밀리 플뢰게를 그린 것으로 여겨지는 〈키스〉에서 가져왔다.

20세기 초 빈에서 활동한 상징주의 화가 구스타프 클림트는 오늘날 관능적 우아함을 파격적으로 풀어낸 화풍으로 널리 알려졌다. 그러나 벨 에포크 시대에는 그의 자유분방한 생활방식과 여성 나신의 에로틱한 묘사가 비평가와 대중, 미술 애호가들에게 충격을 주었고, 사람들은 그의 그림을 외설적이라고 여겼다. 파격적이었던 클림트는 로브를 입고 샌들을 신었으며, 어머니가 다른 14명의 자식들을 두었고, 그가 받았던 의뢰 가운데 가장 규모가 컸던 빈 대학교 대강당의 초상화 장식은 재앙과도 같은 결말을 맞았다. 대학이 배출한 학자들의 초상이 아닌 나신의 여성들을 그렸기 때문이다. 대학 측은 격분하였고, 클림트의 그림들은 외설로 간주되었다. 의뢰를 맡고 받았던 돈은 모두 돌려주어야 했다.

그러나 클림트의 화풍은 인상주의 풍경화와 아방가르드 화가 마티스, 샤갈 등의 여러 예술 운동과 맞춰졌다. 클림트는 빈 분리파라는 예술 운동의 선두적인 화가가 됐고, 전시회는 대성공을 거두었으며, '황금 시기' 또한 마찬가지이다. (이 시기의 대표적인 작품이 〈키스〉이다.) 그러나 1918년에 클림트에게 뇌졸중이 발병했고, 당시 유럽에 확산됐던 독감에 전염되어 1918년 2월 6일에 사망했다. 많은 작품들이 미완으로 남았으며, 빈 대학교의 그림은 안타깝게도 1945년에 퇴각하던 독일군에 의해 파괴됐다.

클림트는 그리스 고전 미술과 비잔틴 미술, 이집트 미술부터 초기 사진 작품, 상징적 현실주의까지 다양한 곳에서 영향을 받았다. 아타나스 아타나소프가 만들어낸 이 아름다운 덱은 클림트가 받은 영향 모두를 보여주어, 이 타로를 통해 뿜어져 나오는 창조적 영혼과 공명한다.

▶ **힘**

STRENGTH
LA FUERZA

XI

LA FORZA
LA FORCE

DIE STÄRKE

DE KRACHT

디비언트 문 타로 Deviant Moon Tarot

엉뚱하고 환상적이며 별난 타로의 세계.

창작자: 패트릭 발렌자(Patrick Valenza)
삽화가: 패트릭 발렌자
발행사: U.S. Games, 2016년

타로 아티스트 패트릭 발렌자는 트리온피 델라 루나와 버려진 신탁(Abandoned Oracle) 덱도 발행했다. 디비언트 문 타로는 우리 시대의 가장 기괴한 예술 타로 덱 가운데 하나이다.

디비언트 문은 묘비에 대한 발렌자의 애정과 그가 '손톱 달'이라고 부르는 초승달에 대한 흥미에서 영감을 얻었다. 초승달의 힘과 에너지가 덱의 전체적인 주제였고, '디비언트(Deviant, 일탈, 벗어남)'라는 이름은 그가 인물들을 달과 연관 지을 제목을 구상할 때 내려진 계시였다. 어린 시절 발렌자는 친구들과 동네의 묘지에서 뛰어놀곤 했다. 나이가 들어서는 유년의 가장 즐거웠던 시기를 담아내고자 묘석과 무덤을 상세히 보여주는 사진을 찍었지만, 당시에는 찍은 사진으로 무엇을 할지 스스로도 몰랐다.

찍어둔 사진이 수천 장에 이르고 나서 타로에 대한 아이디어를 떠올린 그는 사진 속 배경의 질감과 장면들을 가지고 부츠, 모자, 코트 등 디비언트 '주민'들이 입을 옷을 그려냈다. 달의 얼굴을 한 그의 인물들은 본래 고대 그리스의 화병에서 흔히 찾아볼 수 있는 측면 초상의 양식을 바탕으로 했다. 그러나 측면 초상만이 지나치게 반복되면 자칫 지루해지리라는 생각이 들어서 얼굴의 4분의 3이 보이도록 그려 그림자가 진 면은 무의식을, 빛을 받은 면은 의식을 나타낼 방법을 고심해 냈다.

삽화에는 또한 버려진 정신병원의 사진에서 가져온 건물과 풍경이 들어갔다. 낡고 썩은 문과 창문, 벽이 성과 공장, 도시가 됐다. 소드는 중세 세계의 불안에 떠는 존재이다. 컵은 물고기와 묘석으로 이루어진 사람이고, 곤충과 나뭇잎으로 만들어진 완드는 부족적이고 전원적이며, 펜타클은 19세기 후반의 부패한 산업을 바탕으로 했다.

덱을 창작해 내는 전체 과정이 78명의 아이들을 키워내는 것과 같았다고 비유하는 발렌자는 그렇게 키운 자식들이 타로의 세계에서 당당히 성공을 거두어냈음을 자랑스럽게 여긴다. 발렌자의 책자에는 루나틱 스프레드라고 하는 10장의 카드를 이용하는 보름달 형태의 독특한 스프레드가 소개되어 있다. 환상적인 인물들과 달의 신비로운 매력을 지닌 디비언트 문 타로가 추종자들을 거느린 하나의 컬트와도 같은 덱이 된 것은 놀라운 일이 아니다.

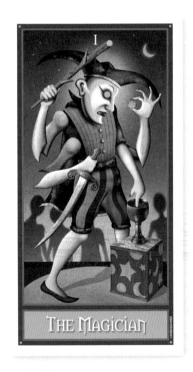

▲ 마법사

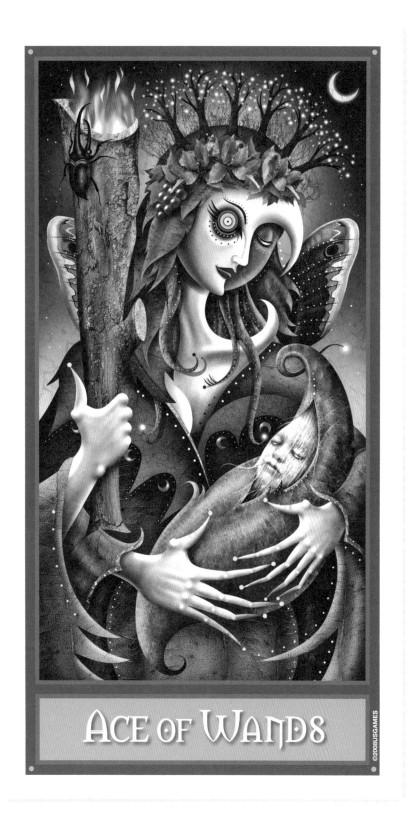

ACE OF WANDS

▶ **완드의 에이스**

이 카드에는 나방, 혹은 나비인 어
머니가 번데기인 아기를 안고 있
는 모습이 그려졌다. 번데기는 탄
생과 새로운 시작을 나타내며, 나
방과 나비는 모두 아이디어의 급
진적이고 창조적인 성장의 상징
이다.

©2008USGAMES

타로의 잃어버린 암호 The Lost Code of Tarot

타로의 기원에 대한 허구의 이야기와 흥미롭고 동화적인 삽화.

창작자: 앤드리아 애스트(Andrea Aste)
삽화가: 앤드리아 애스트
발행사: Lo Scarabeo, 2016년

허구와 독창성이 담긴 이 타로 덱은 레오나르도 다 빈치의 암호가 적힌 공책과 보이니치 필사본의 알려지지 않은 문자와 그림에서 영감을 얻었다. 전통적인 그 어떤 덱과도 닮지 않은 이 덱의 상징과 카드, 따라붙는 이야기는 보는 이의 마음을 움직이고, "그런데, 만약에 말이야…"라고 말을 걸어오는 거대한 수수께끼 같다.

타로의 잃어버린 암호는 창작자이자 삽화가 앤드리아 애스트가 상상한 타로의 역사를 들려준다. 런던의 고고학자 애벗 박사가 비밀 사본과 '최초의 타로 덱'이 잠들어 있던 고대의 연금술 연구소를 발견했다는 이야기이다. 애스트는 이 타로에 대해 모험과 마법, 과학과 불가사의가 뒤엉킨 다중 매체적 경험이라고 설명한다. 흥미로운 거미줄과도 같은 이 타로는 고대 오컬트의 세력 다툼과 허구의 연금술사가 남긴 알 수 없는 글(그림자의 책)을 중심으로 짜였다. 애벗 박사는 이 책을 해석해서 타로의 본래 의미와 진실을 밝혀낸다. 이 덱에 딸린 〈그림자의 책〉은 잃어버린 암호의 이야기를 꾸며낸 문서의 형태로 제작되었으며, 카드 자체만큼이나 흥미롭다.

카드에 대한 단순하거나 뻔한 해석 따위는 찾아볼 수 없는 이 뛰어난 덱은 초보자가 이해하기에는 어려울 수 있지만 타로의 활용에 대한 대안적이고 참신한 시야를 제공한다.

▲ 탑

▶ 세계

프리즈마 비전 Prisma Visions

타로의 고전적 상징주의를 따르되 현대적으로 풀어낸 독창적이고 창의적인 삽화.

창작자: 제임스 R. 이즈(James R. Eads)
삽화가: 제임스 R. 이즈
발행사: 자가 발행, 2014년

프리즈마 비전은 화려한 색감과 암시적인 이미지, 한눈에 들어오는 인상주의 양식의 독특한 화풍을 가진 미술 애호가들의 덱이다. 마이너 아르카나 카드를 순서대로 늘어놓으면 슈트가 한 점의 그림이 된다. 각 카드 자체도 한 점의 그림이지만 모든 카드가 모이면 직소 퍼즐이 맞춰지듯 네 슈트의 의미에 대한 커다란 그림이 펼쳐진다.

고전 타로 덱의 전통적인 형식에 더불어 '딸기'라는 이름의 깜짝 카드로 구성된 이 덱은 독창적인 아름다움을 지녔으며, 점술 목적으로 쓰기가 쉽지는 않지만 명상과 내면 성찰의 목적으로 쓰기에 근사하다.

로스앤젤레스를 기반으로 전통적인 재료와 디지털 미디어를 모두 활용한 작업을 하는 제임스 R. 이즈는 영과 혼, 마음에 대한 사상을 탐구하며, 그의 덱은 서술과 흥미로운 상징들로 가득하다. 달빛을 받으며 구명부표 위에 홀로 선 황새(어쩌면 '우리가 어디로 향하고 있는지 진실을 정말 보지 못할까?'라고 말하는 게 아닐까)나 걸음마다 석류를 남기며 가는 여사제(석류는 생식이 가능한 몸과 영혼을 나타내는 고대의 상징이다)가 그 예이다.

컵 슈트, 혹은 카드에 쓰인 대로 성배 슈트는 '성배의 발라드'라고 불리며 사랑 이야기를 담고 있다. '펜타클의 떠오름'에 담긴 이야기는 성실함과 물질주의, 성과, 부와 빈곤에 대한 탐구이다. 완드는 불의 열정과 마법, 창조력을 나타내며, 소드는 권력 다툼, 환멸, 과도한 생각 등 공기의 도전을 나타낸다.

마지막으로 깜짝 카드인 딸기는 리딩에서 생명력의 폭발, 또는 당신 삶의 중요한 부분을 세계가 축복한다는 의미를 나타낸다.

▶ **심판**

▶ **바보**

▶ **펜타클 10**

▶ **딸기**

JUDGEMENT

THE FOOL

TEN OF PENTACLES

STRAWBERRIES

타로 누아르 **Tarot Noir**

중세 시대에서 영감을 얻은 세련되고 현대적인 덱.

창작자: 매튜 에키에(Matthieu Hackiere)와 쥐스틴 테르넬(Justine Ternel)
발행사: Editions Vega, 2013년

15세기 프랑스의 종교적이고도 세속적인 삶에서 영감을 얻은 삽화가 기괴하고 음울한 아름다움을 자아내는 타로 누아르는 마르세유 양식 덱을 기반으로 새로운 차원을 열어냈다. 일반적인 덱보다 커다란 크기로 만들어진 카드에는 판타지 영화에서 볼 수 있는 기이한 고딕 양식의 정수가 담겼다.

타로 누아르는 음울하지만 유쾌하다. 엉뚱한 생물체들이 괴상하고도 근사한 존재들과 나란히 등장한다. 펜타클의 퀸(Reyne des Derniers), 힘(La Force), 여사제(La Papesse) 등 카드 속 인물들은 섬세한 중세 시대의 복식으로 묘사됐다. 그 가운데 여사제는 여교황의 모습을 닮았으나, 글에서는 정체를 감춘 여마법사로 불린다. 당시에는 힘을 가진 여성 가운데 신에 관한 일과 연관될 수 있는 존재는 마법사나 마녀뿐이었다. 기독교 사제와 같은 복장을 입힘으로써 이교도와의 연관성을 보다 모호하게 한 것이다. 악마(Le Diable) 카드는 발굽이 갈라진 짐승이 꼭두각시 인형을 가지고 유희를 즐기는 모습을 현대적으로 묘사했다.

중세 시대에 대한 또 다른 암시로는 성혈, 또는 성배로 그려진 컵의 에이스 카드가 있다. (중세 문학자들은 예수의 피를 담았던 성배에 대한 교회의 믿음을 중심으로 낭만적 이야기를 만들어냈다.) 한편으로는 SF영화의 방독면 같은 것을 쓴 죽음이나, 흉측한 날개를 달고 도전적으로 태양을 가린 연인(L'Amoureux) 카드의 큐피드처럼 뒤틀린 유머도 들어 있다. 정교한 판타지 스타일에 15세기의 장식적 요소를 가미한 덱이다.

타로 누아르는 마르세유 덱의 두 개 버전에서 영감을 얻었다. 16세기에 만들어진 자크 비에비유의 덱과 19세기에 대중화된 그리모의 덱이다. 이후 에키에는 1818년에 처음 출판된 악마학 백과전서 〈지옥 사전(Le Dictionnaire Infernal)〉을 뒤틀리고도 유쾌한 느낌으로 풀어내고자 영감을 얻었고, 위협적인 야수와 인간을 그려내는 특유의 화풍으로 벨제붑, 세레부스, 사탄 등의 악마를 재해석했다.

마르세유 양식 덱 가운데 가장 파격적이고도 가장 암시적일 에키에의 타로 누아르는 음침하고, 황홀하며, 중세의 삶과 공포 영화의 판타지적 세계에 대한 암시로 가득하다.

▶ 은둔자

▶ 바보

▶ 펜타클 2

▶ 악마

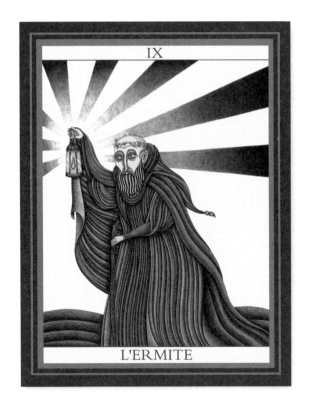

IX

L'ERMITE

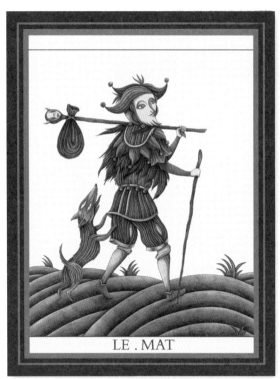

LE . MAT

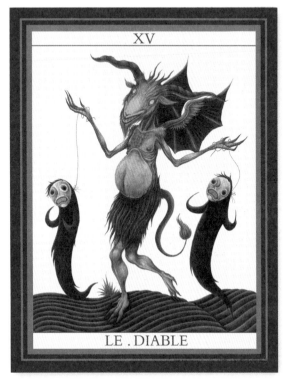

XV

LE . DIABLE

길디드 타로 로열 The Gilded Tarot Royale

환상적인 미래주의적 세계를 아름답고 우아하게 그린 덱.

창작자: 치로 마르케티(Ciro Marchetti)
삽화가: 치로 마르케티
발생사: Llewellyn, 2019년

길디드 타로 로열은 치로 마르케티가 만든 길디드 타로의 개정본이 아니라 카드 하나하나에 아티스트이자 디자이너로서 그의 독특함이 깃들도록 완전히 새롭게 작업한 것으로, 인물과 동물, 삶과 풍경, 감정이 살아 숨 쉬는 듯 생생하게 담겼다.

치로 마르케티는 런던의 미술 대학교를 졸업하고 디자인과 브랜딩 서비스를 제공하는 다국적 회사를 공동 설립했으며, 회사는 현재 마이애미에 본사를 두고 있다. 2006년, Llewellyn 출판사가 치로에게 그만의 타로 덱을 만들 의사가 있는지 물었다. 타로 이용자 대다수는 RWS 덱에 익숙하기에 그도 처음에는 그와 같은 표준을 따르려 했지만, 그만의 손길이 더해지면서 덱에 독특한 성격과 양식이 부여됐다. 길디드 타로는 그 자체로 고전적인 덱의 위치에 올랐다.

그러나 더 정교한 소프트웨어가 개발되면서 치로는 그가 만든 덱을 재작업했고, 전보다 더 아름다운 길디드 타로 로열이 탄생했다. 모든 카드를 새로 만들어서 더욱 세밀한 요소와 감정을 부여하고, 타로의 상징주의의 원형적 의미가 가지는 본질과 더 깊숙이 연결되도록 했다.

치로에게 타로는 탐구자의 여정이 펼쳐지는 무대와 같다. 이 덱에서는 어머니 대지가 바로 그 무대이기에 이 카드는 새와 풍경, 바위와 풀잎, 하늘의 묘사로 채워졌다. 이러한 세밀함은 카드에 깊이와 풍부함을 더하고, 보는 이들에게 타로라는 거울을 응시하며 떠올리는 그들만의 자연에 대한 새로운 관점을 제시한다.

소드 6 카드에는 여정을 떠나는 여인의 모습이 그려졌다. 여인은 맹목적으로 미래를 주시하느라 은밀히 그녀를 지켜보는 두꺼비(객관적 자기)를 알아채지 못한다. 여관 주인의 쾌활함이 엿보이는 컵 9 카드의 나무통은 풍요의 상징이고, 그릇을 들여다보는 쥐는 쾌락이란 자연의 환희가 가지는 모든 면을 받아들이는 것이기도 하다는 사실을 상기한다. 펜타클 8 카드에는 밤늦도록 혼자서 일에 열중하는 도제가 그려졌다. 홀로 있는 모습이지만 곁을 지키는 것은 어쩌면 그의 양심일까? 아니면 헌신적인 마음과 진취적인 기상일까?

길디드 타로 로열은 디지털 아트로 정교하게 그려졌으며, 현대의 타로 덱 중 가장 독창적이고, 감정적 자극을 불러오는 덱에 속한다.

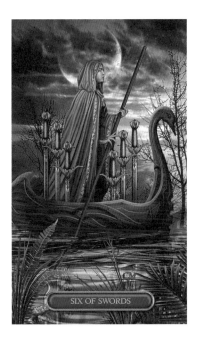

▲ 소드 6

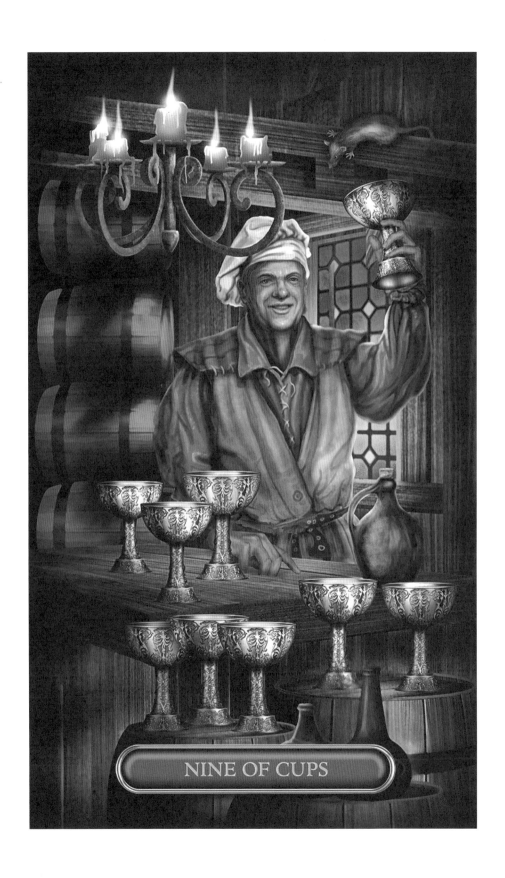

NINE OF CUPS

난해하고 오컬트적인 덱

Esoteric and Occult Decks

타로가 어떤 형식으로든 르네상스 시대 이전에도 존재했는지, 그보다 앞선 고대의 어느 신념체계에서 유래했는지, 혹은 그저 르네상스 시대 유럽의 사상 및 철학과 동시에 발생하였는지에 대한 논쟁은 오늘날까지 이어지고 있다. 타로는 당대의 종교적 가치뿐만 아니라 새로운 인문주의적 가치를 전파하는 수단으로 쓰인 미술품 같은 것일까? 권력을 쥔 가문과 그 구성원들의 삶을 기리면서 동시에 흔히 이단으로 여겨졌던 비전(秘傳) 사상을 은밀하게 퍼트리기 위한 세밀화 모음일까? 이는 여전히 의심의 여지가 있는 문제이지만 타로는 원형과 오컬트, 그밖에 비전의 복합적 체계를 개발하기 위한 수단으로도 쓰였다.

이 장에서는 먼저 이러한 '오컬트' 덱 중에서 가장 오래되고, 가장 신비로운 덱 가운데 하나인 솔라 부스카(164쪽 참조)와 이 덱이 남긴 영향, 그리고 그 뒤에 만들어진 덱들과의 연관성을 살펴본다. 황금의 효 교단과 비슷한 시기에 오스발트 비르트가 타로와 부합하는 새로운 신념체계를 말한 것은, 아니 더 정확히 하자면 타로가 그러한 모든 상징을 발견할 수 있는 공통의 장이 될 수 있었던 것은 심령술과 비전 사상이 떠오른 19세기 후반에 이르러서다. 황금의 효 교단은 의례와 비밀로 치장한 그들만의 타로 철학이 있었지만, 파생되어 나온 분파들이 이러한 신념체계를 위협했다. A.E. 웨이트는 보다 영적이고 심리적인 해석으로 타로를 새로 치장했고(56쪽 참조), 크롤리는 1930년대에 타로의 오컬트적 측면에 집중했다.

　황금의 효 양식의 덱 대다수가 오늘날 구할 수 있는 다양한 뉴에이지 비전 덱을 낳았다. 로버트 M. 플레이스의 연금술 타로(178쪽 참조)나, 고드프리 다우슨의 헤르메스주의 타로(182쪽 참조), 그리고 최근에 만들어진 잉글리시 매직 타로(174쪽)외 스플렌더 솔리스(190쪽 참조) 등 그 밖에 다른 덱은 그들만의 기준을 세웠다.

　타로가 밝힐 수 있는 것이 비전 세계의 어떤 측면이든, 혹은 개인이 밝히고자 하는 것이 오컬트 세계의 어떤 측면이든, 타로는 바로 이 목적을 위한 시각적 수단이며, 신비로운 이들 덱들을 통해서 숨겨진 다른 세계가 우리 앞에 되살아날 수 있다.

솔라 부스카 타로 Sola Busca Tarot

찬연한 삽화와 신비주의의 상징이 담긴 르네상스 시대의 연금술 덱.

창작자: 미상, 15세기
발행사: Llewellyn, 2019년

솔라 부스카 타로는 15세기 후반에 만들어진 이탈리아 덱들 가운데 카드 78장의 그림 묘사가 모두 남아 있는 유일한 덱이다. '고전'에서 영감을 얻어 동판화로 그렸다는 이 불가사의한 세밀화는 늘 미술사학자와 타로 전문가 모두를 매료시켜왔다. 화가가 누구인지, 결혼식이나 어떤 의식을 위해 만들어졌는지, 전설 속 영웅들의 묘사가 고전이라면 뭐든 각광받았던 당대의 유행에 따른 것인지, 혹은 작품에 숨겨진 어떤 의미가 있는지 등 이 덱에 대한 수수께끼는 수없이 많다.

이탈리아 북부에서 1491년에 만들어진 이 덱은, 작품을 소장하고 있다가 2009년에 이탈리아 정부에 판매한 밀라노의 솔라 부스카 가문의 이름을 땄다. 현재는 밀라노 브레라 미술관에 소장되어 있다. 78점의 판화는 RWS 덱의 핍카드에 영감을 준 것으로 여겨지며, A.E. 웨이트와 파멜라 콜먼 스미스는 영국 박물관에서 사진 복제품으로 이 작품을 접했다.

　일부 미술 전문가들은 이 덱이 르네상스 시대의 화가인 안코나의 니콜라 디 마에스트로 안토니오가 그린 것이라고 주장하며, 페라라 공작 알폰소 데스테와 안나 스포르차의 결혼을 기념해 미상의 화가가 그린 것이라는 주장도 있다. 알폰소가 밀라노 공작 루도비코 스포르차의 조카인 안나와 결혼한 것은 1491년 1월이기에 만들어진 시기로 보면 후자가 더 잘 맞아떨어진다. 같은 날에 루도비코 또한 알폰소의 누이인 베아트리체 데스테와 결혼했으며, 합동결혼식은 레오나르도 다 빈치가 지휘했다. 정치적 관점에서 이 결혼은 두 가문의 결속을 공고히 하려는 목적이었다. 에스테 가문의 통치자들이 거의 그랬듯(104쪽 참조), 알폰소는 미술은 물론 인문주의나 마법에 관련된 모든 것들의 인심 좋은 후원자였다. 훗날에는 이탈리아 궁정의 악명 높은 팜므 파탈 루크레치아 보르자의 마지막 남편이 되는 영광을 얻기도 했다.

▲ 트럼프 21 세계
하늘을 나는 드래건은 연금술 과정이 완료된 뒤 혼의 자유를 나타낸다. 생김새는 데이비드 뷰터가 그린 판화의 신비로운 바실리스크와 비슷하다.

▶ **세스토 6**

날개 달린 발은 헤르메스와 천상과 지하를 날아서 오가며 신들의 전갈을 전하는 그의 능력을 상징한다.

◀ **디스크 9**

불타는 용광로는 나 자신이 라는 원료를 '태우고 녹여서' 혼을 정화하는 연금술의 과 정을 나타내며, 중세 시대 연 금술을 그린 야누스 라치니 우스의 그림과 비슷하다.

비밀 필사본

이 덱에는 연금술과 헤르메스주의에 대한 암시가 곳곳에 등장한다. 연구자들은 솔라 부스카가 '납을 금으로 바꾸는' 학문, 혹은 보다 비밀스럽고 심오한 의미로 말하자면 인간성의 납을 영적 계몽의 금으로 바꾸는 연금술의 지식을, 문학 속 로마의 세계에서 가져온 은밀한 역사적 서술 뒤에 숨긴 비밀 필사본인지도 모른다고 주장했다. 연금술 사상은 르네상스 시대의 부유한 엘리트층 사이에서 크게 유행했다. 의례적 마법과 점성술, 연금술에 대한 깊은 관심은 통치자로서 권력을 유지하고, 위험과 폭력이 난무하는 시대에 살아남아 통제를 잃지 않고 위기를 모면하기 위한 일상적 전략에 있어 필수적인 부분이었다. 덱 곳곳에서 개인의 깨달음으로 향하는 이러한 연금술 과정을 가리키는 중의적인 철자나 상징을 볼 수 있다.

솔라 부스카는 중세 시대 베네치아의 사본 〈비밀의 비밀(Secretum Secretorum)〉과 어느 정도 들어맞는 듯 보인다. 이 사본은 철학자 아리스토텔레스와 그의 제자 알렉산더 대왕이 주고받은 서신으로 이루어졌으며, 아리스토텔레스가 알렉산더 대왕에게 점성술과 연금술, 마법과 철학의 신비와 더불어 이러한 힘을 다스리는 방법을 가르친다.

중세 시대에 알렉산더 대왕은 영웅적이고 신화적인 인물로 그려졌으며, 귀족 사회에서 가장 이름을 날린 역사적 인물이었다. 고대에도 이미 신격화되었으며, 그리핀이 끄는 마차를 타고 하늘로 올랐다는 전설이 전해진다. 이 덱에서는 알렉산더 대왕이 소드의 킹으로 등장한다. 그와 관련된 다른 인물로는 소드의 나이트 아모네가 있다. 아모네는 신화 속 알렉산더의 아버지이자 그리스 신화의 제우스와 이집트의 신 아몬이 결합된 신적 존재 제우스 아몬이다. 소드의 퀸 올린피아는 신화 속 알렉산더의 어머니이자 '뱀 여인'으로 불렸던 올림피아스이다.

알렉산더의 '마법사 스승'은 컵의 나이트에서 볼 수 있듯 나타나보라고 알려진 인물과 함께 등장한다.

헤르메스주의 마법

알렉산더 대왕은 새로운 '태양'이라고도 불렸는데, 태양은 고대 연금술에서 금의 상징이자 연금술로 만들어지는 현자의 돌, 혹은 라피스 필로소포룸(Lapis philosophorum)의 상징이다. 트럼프 카드 올리보에는 태양의 승리가 묘사되었으며, 널리 알려진 연금술의 생명체로, 가루를 내어 '금'의 주요 재료로 쓰인다는 바실리스크가 등장한다.

이탈리아 전문가들이 덱을 더 연구하여 대담한 헤르메스주의의 마법사이자 신비주의 철학가 루도비코 라자렐리(110쪽 만테냐 타로키 참조)가 덱의 창작자일 수 있다고 밝혀냈다. 라자렐리는 15세기 후반에 연금술과 헤르메스주의의 영향력과 힘으로 페라라와 우르비노, 파도바, 베네치아의 궁정을 지배했던 인물이다. 그가 정말 이 비밀스러운 작품의 진짜 지휘자일까?

만테냐 덱을 알아보며 살펴봤듯, 라자렐리는 신비주의자이자 시인이었고, 헤르메스주의 마법의 대가였다. 〈헤르메티카(Hermetica)〉는 2세기의 사본 모음으로, (베네치아 사본과 비슷하게) 마법사 헤르메스 트리스메기스트수와 비전(秘傳) 지혜의 제자 사이에 오가는 대화 형식으로 기록되었다. 15세기 후반에 마르실리오 피치노가 번역했으며, 이 사본이 헤르메스주의에 깊이 매료된 라자렐리로 하여금 이 작품을 만들도록 하였을 수도 있다.

예를 들어 컵 10 카드의 인물은 중세 시대 판화 속의 헤르메스 트리스메기스트수와 비슷한 터번을 쓴 남자가 등장한다. 연금술과 헤르메스주의 문서에 등장하는 다른 상징으로는 완드 3에서 인물의 머리로부터 뻗어 나오는 일루미나토(현자의 깨달음), 야누스 라치니우스의 판화와 디스크 9 카드의 연금술 용광로, 연금술과 마법의

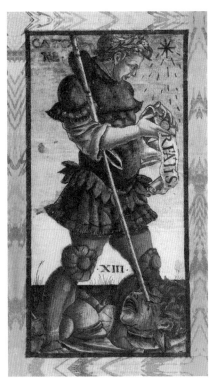

◀ **사라피노(디스크의 나이트)**

◀ **카토네 13**

신 메르쿠리우스의 발처럼 날개가 달린 세스토(트럼프 6)의 발 등이 있다. 흥미롭게도 라자렐리는 베네치아의 서점으로부터 방대한 양의 판화와 채색 필사본을 사들여 소장했다고 알려졌다. 어쩌면 그 소장품들이 이 비범한 카드 덱의 근원일 수도 있을까?

한편 당대의 공작 가문들은 그들의 권력을 지키기 위해 더 비밀스러운 연금술과 마법에 의지했다. 예를 들어 덱에서 가장 불길하고 극적인 카드 가운데 하나인 13 카토네에는 창에 꿰뚫린 눈이 묘사됐다.

중세 시대의 점성술 문서인 〈열다섯 항성에 대한 헤르메스의 서(The Book of Hermes on Fifteen Fixed Stars)〉에 따르면 항성 카푸트 알골은 매우 해롭다고 여겨졌으며, 점성술 마법에서 누군가에게 저주를 걸 때 쓰였다. 이 항성이 속한 별자리는 머리카락이 뱀으로 이루어진 고르곤 메두사의 목을 벤 고대의 영웅 페르세우스와 연관된다. 메두사의 머리를 상징하는 알골은 2세기의 천문학자 히파르코스가 발견했다. 13 카토네 카드의 창에 꿰뚫린 눈은 메두사의 눈과 저주받은 사람을 돌로 바꾸는 그 능력을 나타낼 수도 있다. 이 카드는 저주를 걸 수 있는 힘을 나타내지만, 누군가 내게 저주를 내릴 수도 있다는 사실을 알리기도 한다.

연금술이든 마법이든, 만든 이가 라자렐리든 누군지 모를 '타로 예술의 거장'이든, 솔라 부스카가 비범한 예술 작품이라는 사실은 변함이 없다. 이 덱이 품고 있는 비밀은 15세기 르네상스 시대 이탈리아의 중심을 관통하고 유럽 전역으로 퍼져나간 헤르메스주의 연금술 문화와 긴밀히 연결되어 있다.

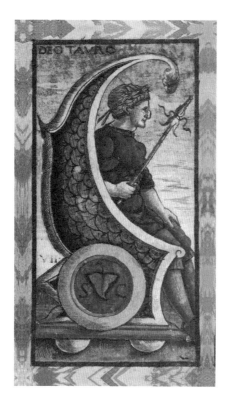
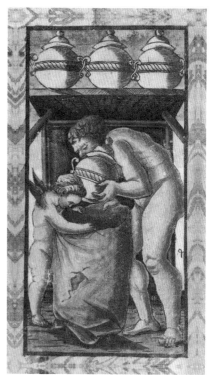

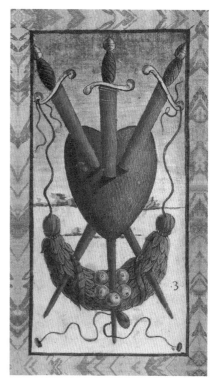

▶ 데오 타우로

▶ 컵 4

▶ 디스크의 에이스

▶ 소드 3

오스발트 비르트 타로 Oswald Wirth Tarot

비전(秘傳) 타로의 세계를 안내하는 역사적 등불.

창작자: 오스발트 비르트(Oswald Wirth), 1889년
발행사: U.S. Games, 1991년

요제프 파울 오스발트 비르트(1860~1943년)는 스위스 출신의 오컬티스트이자 화가, 작가였으며, 19세기 프랑스의 시인이자 장미십자회 일원으로 오컬트에 대한 모든 것의 전문가로 널리 알려진 스타니슬라스 드 게이타와 함께 비전과 상징주의를 공부했다. 1889년, 비르트는 게이타의 지도를 받아 22장의 메이저 아르카나로만 구성된 점술용 타로를 만들었다. 카발라 타로의 신비(Arcanes du Tarot Kabbalistique)라고 알려진 이 타로는 1889년에 처음 등장했으며, 삽화는 마르세유 덱(44쪽 참조)을 바탕으로 그려졌으나 오컬트의 상징이 함께 쓰였다. 이후 이 타로에 카드가 추가되어 78장의 카드로 이루어진 온전한 덱이 만들어졌다.

점성술과 그밖에 다른 오컬트를 주제로 여러 책을 쓴 오스발트 비르트는 근본적으로 프리메이슨 일원이었으며, 당시에는 프리메이슨 제도의 첫 3도, 혹은 단체에 입회하는 첫 세 개의 단계에 대해 설명하는 짧은 세 권의 책을 쓴 것으로 널리 알려졌었다. 그가 사망한 뒤로 카발라와 헤르메스주의, 프리메이슨 사상의 관점에서 찾을 수 있는 모든 비전 및 오컬트와의 연관성에 대해 상세히 설명한 저서 〈마법사의 타로(The Tarot of the Magicians)〉를 통해 주로 타로와 관련된 인물로 다뤄졌다. 비르트는 또한 19세기의 위대한 의식 마법사이자 오컬티스트로 황금의 효 교단의 타로 체계에 많은 영향을 미친 엘리파스 레비에게 지대한 경의를 표했다.

비르트는 그의 저서를 통해 타로가 여러 규율들에 어떻게 부합하는지를 세심히 설명했다. 철학의 맥락에서 저술하면서 바보 카드에 번호가 매겨지지 않은 이유를 숙고하였는데, 번호가 매겨지지 않은 카드이기에 마법사의 앞도, 세계의 뒤에도 오지 않지만 만약 카드를 하나씩 원이나 바퀴 모양으로 내려놓는다면 바보 카드는 시작과 끝 사이에 놓이게 될 것이라는 점을 지적했다. 따라서 바보는 우리의 본질인 무한대 기호인 것이다.

상징과 이집트

비르트는 상징이란, (융의 원형과 유사하게) 단어의 제한된 방식과는 다른

▶ **악마**

악마의 생식기 위에 자리한 메르쿠리우스의 표식은 헤르메스주의 마법의 연금술적 변형이 깨달음을 얻기 전 내면의 악마를 몰아내는 것이라는 사실을 나타낸다.

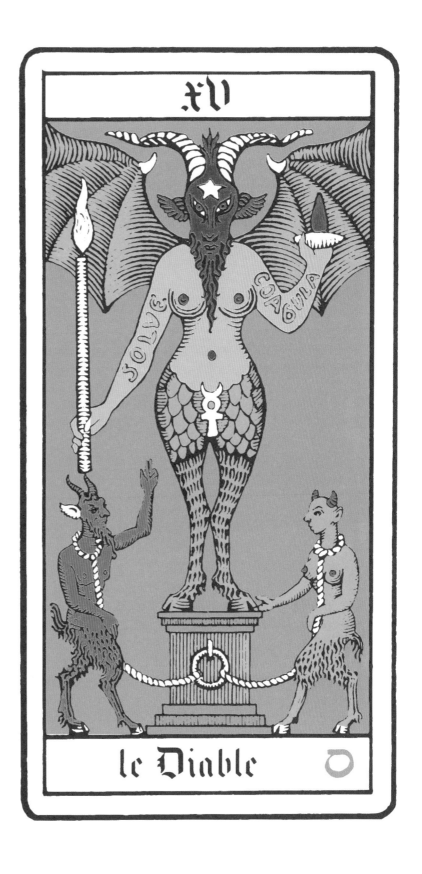

▶ 운명의 수레바퀴

바퀴에서 떨어지는 신화 속 짐승은 우리의 죄를 나타내며, '길을 여는 자'를 뜻하는 이 집트의 늑대 신 웨프와웨트는 진전과 변화를 일으키고자 바퀴를 기어오른다. (일부 학자들은 이 인물을 검은 머리를 하고 영혼을 사후 세계로 이끄는 아누비스로 해석하기도 한다.) 꼭대기에는 비밀스러운 지식의 수호자 스핑크스를 닮은 생물체가 앉아 있다. 이 카드는 인생의 전환점이나 중요한 변화, 또는 새로운 기회를 향해 마음을 열어야 할 때를 의미한다.

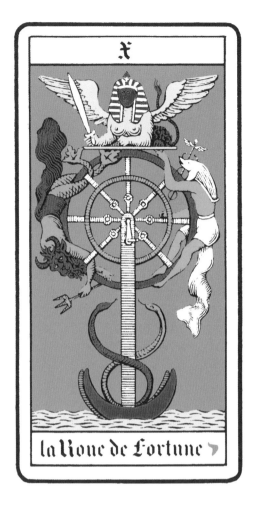

수준으로 우리에게 와닿아 보다 깊은 진실을 가르쳐주는 섬세한 방식이라고 여겼다. 그는 타로가 중세 시대의 마법사와 오컬티스트, 연금술사와 헤르메스주의자, 그리고 카발라와 고대 이집트 등 그 이전의 체계를 통해서 우리 자신의 깊이를 보여줄 수 있도록 진화했다고 믿었다. 또한 이러한 진실을 타로보다 더 잘 보여주는 상징적 개념은 존재하지 않는다고 주장했다.

카발라에 대해서는 세피로트(숫자)가 창조의 신비를 드러내며, 22장으로 이루어진 메이저 아르카나의 각 카드는 이들 숫자 가운데 하나와 연관된다고 언급했다. 예를 들어 케텔(1)은 왕관 혹은 다이어덤(Diadem)을 의미하기에 모든 것의 근원인 마법사 카드이다. 두 번째 세피라는 초크마라고 하며, 지혜와 창조의 과정에 해당하기에 여사제 카드와 연관된다. 비르트는 또한 중세 시대 마법사들의 상징주의를 살펴보고, 모든 카드를 헤르메스주의 연금술과 연관 지었다. 예를 들어 매달린 사람은 연금술에서 흔히 마그눔 오푸스라고 하는 자신 안의 대업의 성취이다. 매달린 사람은 각도를 달리해서 보기만 한다면 내가 무엇을 성취하기 직전인지 볼 수 있는 역설적 카드이기도 하다.

이 덱은 예술적으로 가장 아름답거나 화려한 덱은 아니지만, 책과 함께 사용한다면 그 단순성으로 비전(秘傳)의 이해를 불러오는 타로이다.

히브리어 숫자가 붙은 최초의 오컬트 타로 덱 가운데 하나인 이 덱은 RWS 덱보다 거의 20년 앞서 엘리파스 레비의 덕분에 탄생했으며, 오늘날에도 타로의 세계를 비추는 역사적 등대로 자리한다.

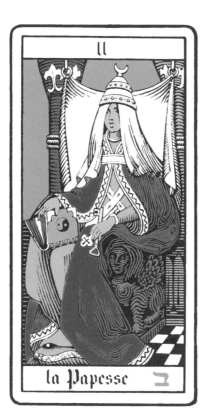

la Papesse

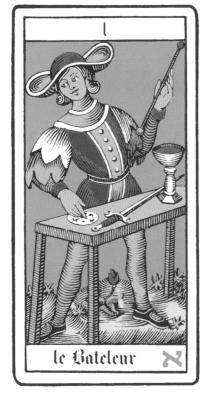

le Bateleur

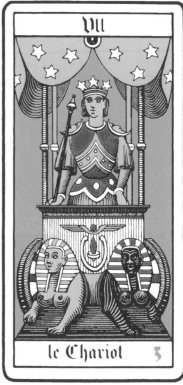

le Chariot

잉글리시 매직 타로 The English Magic Tarot

활기차고 생생한 상징에 더욱 풍성하게 마법을 덧씌운 덱.

창작자: 렉스 반 린(Rex Van Ryn), 앤디 레처 (Andy Letcher), 스티브 둘리(Steve Dooley)

발행사: Red Wheel/Weiser, 2016년

오컬트가 감춰진 것이고, 타로는 자신의 삶을 성찰하는 여정이라면 잉글리시 매직 타로는 감춰진 진실에 대한 근본적 서술과 세계와 우리를 잇는 마법 같은 힘 모두를 갖추었다.

만화와 영화 예술가 렉스 반 린은 2012년에 극작가 하워드 게이튼과 첫 협업을 통해 주인공이 타로 덱을 이용해 얻은 단서로 사건을 풀어나가는 '비전(秘傳)의 형사 이야기'를 다룬 만화 소설 〈존 발리콘은 죽어야 한다(John Barleycorn Must Die)〉를 창작했다. 이 책에서 발리콘이 쓰던 허구의 타로 덱이 잉글리시 매직 타로의 영감이 되었다.

렉스는 발리콘 타로의 삽화를 구상하던 때에 매일 영적인 시간을 갖고 데본샤이어의 이웃 앤디 레처와 마주 앉아 차를 마시면서 잉글리시 매직 타로의 더 구체적인 이미지를 떠올리게 됐다. 작가이자 드루이드, 포크 음악가, 신이교주의 전문가인 레처는 자연의 마법에 대해 비슷한 흥미가 있었으며, 렉스와 함께 작업을 하면서 덱이 반드시 영국의 마법에 관련되어야 한다는 렉스의 아이디어를 바탕으로 덱의 핵심 테마를 구상했다. 레처는 또한 덱에 포함될 책자를 썼고, 스토리텔링의 핵심인 카드 채색은 삽화가 스티브 둘리에게 맡겨졌다.

마법을 덧씌우다

이 독특한 덱은 이야기를 다른 차원에서 풀어놓는다. 강렬한 이미지로 그려진 인물들(대다수는 현실 속 지역 사회의 친구들을 바탕으로 그렸다)은 영국의 역사에서 마법과 오컬트가 가장 활발히 이루어졌던 15세기 후반부터 17세기 중반의 인물들을 나타낸다. 예를 들어 마법사 카드에 등장하는 인물은 엘리자베스 1세가 총애했던 점성술사 존 디 박사다.

둘째로 레처는 무작위로 색을 입힌 글씨와 특이한 알파벳, 거울 문자를 이용해 비밀스러운 메시지와 암호를 더했다. 예를 들어 여황제 카드에 거꾸로 쓰인 글씨를 거울에 비춰보면 'solid thing'이라는 문구가 드러나는데, 이는 단서의 일부로 다른 모든 수수께끼와 합쳐지면 덱을 하나로 묶는 고대의 진리를 향한 오컬트의 보물찾기가 시작된다.

▶ **소드 2**

눈가리개는 주로 진실을 받아들이거나 보기를 거부하는 것을 의미하는 것으로 여겨진다. 고대 그리스에서 티케는 행운과 기회의 여신이었고, 이후 로마인들은 '두 눈을 가린 운명의 여신' 포르투나로 그녀의 양면성을 묘사했다.

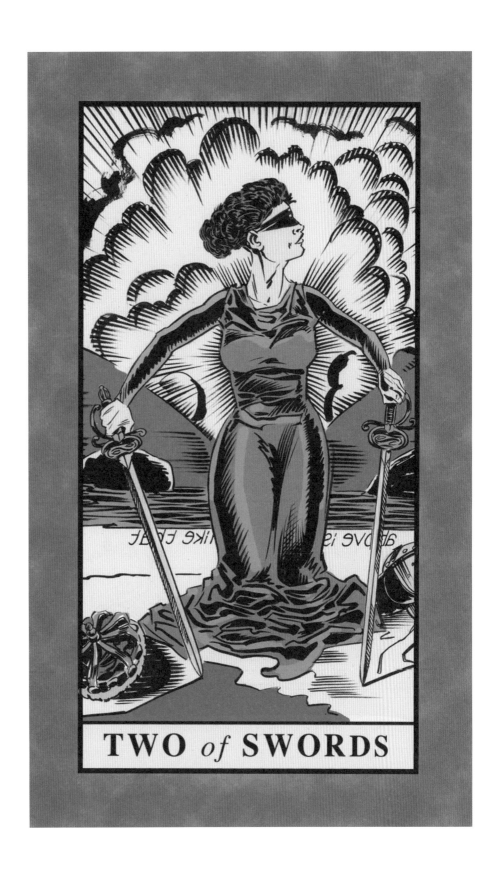

TWO *of* SWORDS

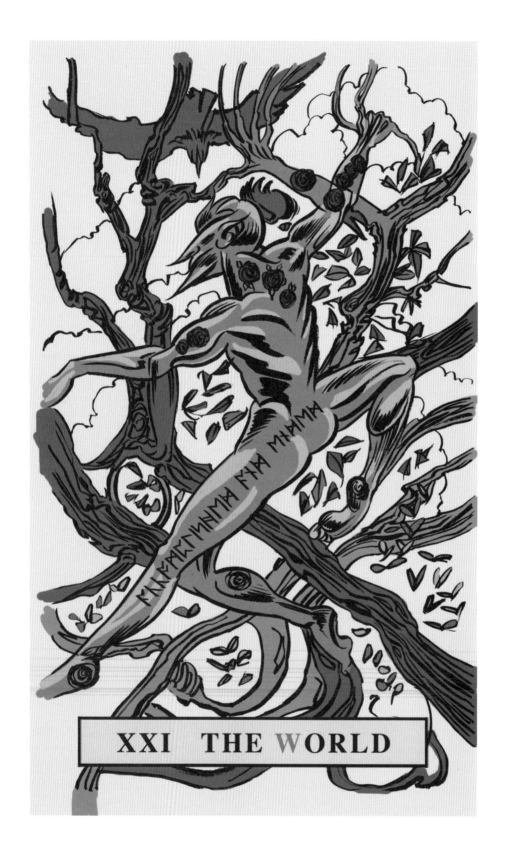

XXI THE WORLD

◀ **세계**

상징적인 룬 문자는 점술에서 흔히 사용된다. 이 카드에서는 덱에 숨겨진 더 깊은 신비를 향한 여러 단서 가운데 하나로 쓰였다. 전통적으로 세계 카드는 '완성과 달성'을 의미한다. 룬 문자를 해석하면 '완수하고 종료했다'는 뜻이 된다.

▶ **바보**

번호가 붙지 않은 원형적인 바보 카드(공동 창작자 앤디 레처의 얼굴로 유쾌하게 묘사됐다)는 앞으로 나아가고, 위험을 감수하거나, 어둠으로 뛰어들어 빛을 찾으라고 상기한다.

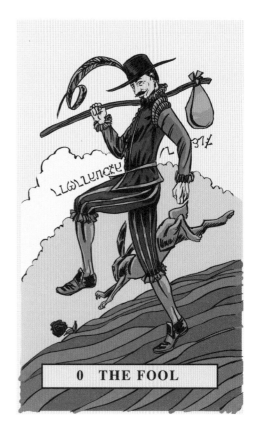

레처는 블로그를 통해 덱의 책자를 쓰기 위해서 친구네 정원 창고에 틀어박혔다고 밝혔다. 카드를 어떻게 해석할지 확신을 가지지 못한 채로 그가 가진 타로에 대한 지식과 당장 눈앞에 놓인 것에 의지해서 각 카드가 '그에게 하는 말'을 듣고 작품이 건네는 생생한 메시지를 써 내려갔다.

추리 소설

이 덱의 형식은 RWS를 따랐다지만, 읽는 이들이 보게 되는 생생한 이미지와 마법적 수준은 새로운 기원이다. 이 '추리 소설' 타로는 레처가 부활시킨 르네상스 시대의 기억술로 보완됐는데, 이 기억술은 당대의 오컬티스트들이 사고를 더 높은 차원으로 끌어올리고자 썼던 것이다. 기억 극장 기술의 위대한 창안자는 15세기 이탈리아의 철학자 길리오 카밀로였으며, 존 디 박사, 마법사이자 철학자 조르다노 브루노 등의 인물도 그밖에 다른 기

억술 체계를 사용했다. 상징적이고 창의적인 마인드 매핑 기술의 일종인 기억 극장은 고대 로마에서 정보를 기억해 내거나 창조해 낼 때 쓰던 연상법과 유사하다. 아이디어를 저마다 다른 방이나 공간에 둠으로써 필요할 때 해당하는 방 안을 걷는 상상을 해서 아디이어를 기억해 낼 수 있는 것이다. 이 기술은 카드에 담긴 '아이디어'와 카드의 상징적 이미지를 연상지어서 그 의미를 기억해 냄으로써 타로카드의 리딩에도 적용할 수 있다.

타로는 그 자체로도 여러 차원에서 우리에게 말을 건네지만 이 덱은 더욱 많은 차원에서 말한다. 삶, 수수께끼, 단서, 그리고 아이디어와 상징의 짜임새에 녹아들어 있는 카드 속 인물들이 사용자가 우주와의 마법적인 연결점을 재발견할 수 있게 해준다. 이 덱은 또한 내 안에 감춰진 오컬트 지식망의 이해를 향한 길을 열어준다.

연금술의 타로 개정판 The Alchemical Tarot Renewed

연금술의 상징주의를 바탕으로 한 79장의 카드 덱.

창작자: 로버트 M. 플레이스
[Robert M. Place]
삽화가: 로버트 M. 플레이스
발행사: Hermes Publications, 2007년

화가이자 작가, 타로 전문가 로버트 M. 플레이스의 신비주의적 시야에서 탄생한 연금술의 타로 개정판은 연금술의 상징주의와 전통적인 타로의 이미지를 이용한 79장의 카드로 이루어졌다. 읽는 이가 보고자 하는 것이 연금술이든 타로이든, 이 덱은 읽는 이를 황금 같은 내면의 지식을 향해 이끌도록 구상되었다.

원본을 디지털 기법으로 재채색하고 재디자인한 이 개정판은 고풍스러운 연금술적 삽화가 풍부하게 표현되었으며, 카드마다 더 많은 상징이 추가되었다. 또한 덱이 처음 발행된 1995년에는 지나치게 선정적이라는 이유로 검열되어 남녀가 입을 맞추는 이미지로 대체되었던 연인 카드의 원본이 다시 포함됐다. 로버트 플레이스는 이 버전에 두 카드를 모두 넣었으며, 연금술의 왕과 여왕이 사랑을 나누는 모습 위로 화살을 쏘는 큐피드의 모습은 입 맞추는 버전에서도 볼 수 있다.

로버트의 타로 여정은 기이한 방식으로 시작됐는데, 이후 그는 타로의 역사와 상징주의, 점술 분야의 권위자가 되었다. 그는 꿈꾸는 듯한 상태에서 처음 타로를 접했고, 그때 유산을 받게 될 테니 이를 현명하게 써야 한다는 말을 들었다고 회상한다. 그리고 며칠 뒤 저녁에 한 친구가 찾아와 새로 구한 타로 덱을 그에게 보여줬다. 로버트는 친구가 보여준 RWS 덱에 마음을 빼앗겼고, 타로를 난생처음 보는 것은 아니지만 이것이 어떤 의미에서든 그가 받게 되다던 '유산'임을 깨달았다. 우연히, 혹은 동시성의 작용으로 인해 또 다른 친구가 그에게 마르세유 덱 한 벌을 선물했다. 타로는 로버트의 온 세계를 창조적인 아이디어로 가득 채웠고, 그는 얼마 지나지 않아 그의 첫 협업 작가인 로즈메리 엘렌 길리와 출판사 하퍼콜린스와 인연이 닿게 됐다. 그렇게 초판이 발행되고 20년이 흐른 지금, 연금술 타로는 5판까지 발행되었다.

▶ **여황제**

▶ **연인**

▶ **황제**

▶ **악마**

THE EMPRESS

THE LOVERS

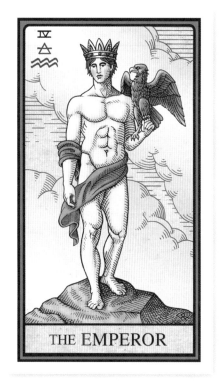

THE EMPEROR

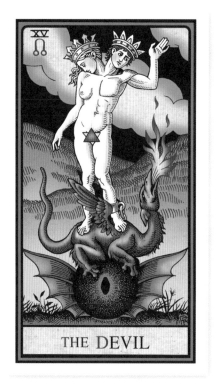

THE DEVIL

◀ 컵 5

선반에 증류기 여러 개가 놓여 있고, 하나는 넥타르를 훔쳐 먹으려는 새들에게 밀렸는지 바닥에 떨어져 있다. 물을 상징하는 원소 기호는 컵이 기분과 감정에 대한 것임을 상기한다. 이 카드는 사랑의 후회를 나타내지만, 눈을 뜨고 선반에 아직 깨지지 않은 '컵'이 남아 있음을 본다면 행복을 위한 기회가 더 찾아오리라고 말해준다.

세계영혼

로버트는 타로 스스로가 세상에 발행되기를 원했고, 아니마 문디, 혹은 '세계영혼'이 이 프로젝트 전체의 주인공이며, 자신은 그저 그녀의 지시에 따르는 기술자일 뿐이었다고 믿는다. 또한 카드를 통해 말하는 이는 아니마 문디이며, 자신은 그 지혜의 통로일 뿐이라고 믿는다.

로버트는 아니마 문디를 그린 중세 시대의 연금술 삽화들이 세계 카드의 삽화와 비슷한 것을 스치듯 보고 연금술과 타로 사이의 연관성에 흥미를 갖게 됐다. 이후 연금술 삽화와 메이저 아르카나 각 카드 사이의 다른 연관성들을 알아보게 됐고, 이내 이들 카드는 연금술과 관련이 있으며, 메이저 아르카나는 대업을 설명하는 것이라고 믿게 됐다. 이렇게 시작된 여정은 한동안 로버트를 학문과 미술의 연구로 이끌었다. 또한 영적 변화와 점술의 이해를 도왔고, 마그눔 오푸스 그 자체인 연금술 타로로 이끌었다.

힘 카드에는 초록색 사자(연금술에서 물질을 정화하고 금을 남기는 황산의 상징)를 탄 여인이 해와 달과 함께 묘사됐다. 교황은 연금술의 상징이 쓰인 책을 펼쳐 들고 있으며, 탑 카드에는 변형을 위한 연금술의 재료가 든 증류기 앞에 한 쌍의 남녀가 서있다. 벌거벗은 마법사는 완드를 든 헤르메스이며, 메르쿠리우스를 나타내는 상형문자와 날개 달린 모자는 그의 마법 능력을 재차 나타낸다. 그가 든 완드는 헤르메스가 싸움을 벌인 두 뱀을 향해 막대기를 던지자 뱀이 막대기를 감고 올라 싸움을 멈췄다는 신화 속 이야기를 들려주며, 서로 반목하는 상대가 협상의 힘을 통해 다시 결속할 수 있음을 나타낸다.

이 덱은 그밖에도 약간의 노력을 기울여야만 해석할 수 있는 여러 상형문자와 상징, 이미지로 가득하지만, 명확하고 뚜렷한 로버트 M. 플레이스의 삽화 덕분에 노련한 오컬티스트는 물론 연금술의 초보자에게도 적합하다.

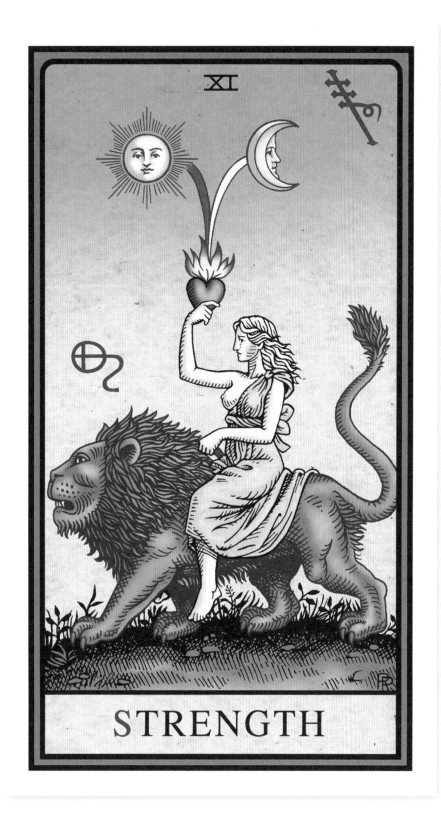

▶ **힘**

상단 오른쪽의 상징은 '끓다'
를 의미하며, 하단 왼쪽은 황
산의 기호이다. 초록 사자는
황산이 물질을 정화하고 금
을 남기는 과정을 상징한다.

헤르메스주의 타로 The Hermetic Tarot

연금술과 점성술에서 가져온 모티프로 나타낸 황금의 효 교단의 헤르메스주의 사상.

창작자: 고드프리 다우슨(Godfrey Dowson)
발행사: U.S. Games, 1990년

흑백 이미지의 헤르메스주의 타로는 오컬트의 기호와 상형문자로 가득하며, 새뮤얼 매더스(황금의 효 교단 창시자)의 타로 체계에 바탕을 둔 아주 섬세한 덱이다. 창작자인 고드프리 다우슨은 서양 점성술의 요소와 함께 황금의 효 교단이 해석한 카발라의 상징을 더했다. 메이저 아르카나의 각 카드 왼쪽 모서리에는 카드에 해당하는 히브리어 글씨도 등장한다. 천체 십분각의 낮과 밤의 천사 이름도 마이너 아르카나의 모든 카드에 들어갔다.

황금의 효 교단의 양식에서 여사제는 은성의 여사제로, 황제는 권능자들의 딸로, 교황은 영원한 신의 마법사로 다시 이름 지어졌다.

연인은 신성한 목소리의 아이들로 불리며, 카드에는 널리 알려진 그리스 신화 속 페르세우스와 안드로메다 이야기가 묘사됐다. 안드로메다는 바위에 사슬로 묶여 넵투누스의 심해에서 올라온 괴물에게 잡힐 위기에 처했고, 페르세우스가 검을 휘두르고 메두사의 머리로 괴물을 돌이 되게 한다. 앞선 타로의 연인 카드와 달리 여기에는 연인의 결합 전 모습을 담았는데, 연금술에서 코느융티오(Conjuntio)라고 하는 이 결합은 결합을 촉발할 촉매를 필요로 하며, 연금술 변형의 여러 단계에는 결합 이전에 순물과 불순물을 나누는 분리 과정이 존재한다.

매더스는 이 신화를 이용해 완전함을 달성하고자 하면 혼란을 피할 수 없다는 점을 설명했다. 타로 리딩에서 이 카드는 우리가 홀로 남을 운명을 타고나지는 않았으나 나 자신과 내면의 혼란, 개별성을 받아들여야만 진정한 결합이 이루어질 수 있음을 나타낸다. 나 자신을 사랑하고, 나의 실수나 혼란까지 사랑해야만 타인을 사랑할 수도 있는 것이다.

이 덱은 납을 금으로 바꾸는 연금술의 과정을 나 자신의 심오한 심리적, 영적 변화로 드러낸다. 덱에 담긴 연금술의 복잡성이 돋보이지만, 풍부한 상징들 사이에는 세계영혼과 우리 사이의 연결을 밝힌다는 이 타로의 또 다른 측면이 감춰져있다.

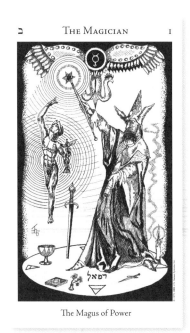

THE MAGICIAN I

The Magus of Power

▲ **마법사**(힘의 마법사)

© 1979, 2006 U.S. Games Systems, Inc.

Child of the Great Transformers

▶ **죽음**
(위대한 변신술사의 아이)

전갈의 표식은 오랫동안 변
형과 변화, 한 주기가 끝나고
새로운 주기가 시작되는 것
과 연관되어 왔다.

빛의 형제애 이집트 타로 Brotherhood of Light Egyptian Tarot

이집트 신화와 문화의 미니멀리즘 묘사.

창작자: C.C. 자인(C.C. Zain), 1936년
삽화가: 비키 브루어(Vicki Brewer), 2003년
발행사: The Church of Light, 2009년

미니멀리즘 화풍의 이 덱은 **1936**년에 글로리아 베리스퍼드(**Gloria Beresford**)가 C.C. 자인의 저서 <성스러운 타로(**The Sacred Tarot**)>의 세트로 디자인한 카드를 바탕으로 만들어졌으며, 이후에 만들어진 이집트풍 타로 덱들에 영향을 준 최초의 덱 가운데 하나라고 할 수 있다.

자인의 타로카드는 1901년에 출간된 도서 〈실용 점성술(Practical Astrology)〉에서 영감을 얻었으며, 이 책은 프랑스의 저명한 오컬티스트 폴 크리스티앙과 〈이집트의 불가사의(Egyptian Mysteries)〉라는 제목의 신비한 사본에서 영향을 받았다. 출처를 알 수 없는 이 사본은 이집트의 입회 의식과 회당에 새겨진 메이저 아르카나의 상징들에 대해 서술하고 있지만, 실제로는 이집트에 대한 관심이 정점을 찍었던 17세기에 출간되었을 확률이 높다.

　　C.C. 자인('자인(Zain)'은 검, 또는 찬란한 빛줄기에 해당하는 카발라의 글씨이다)은 미국의 오컬티스트 엘버트 벤저민(Elbert Benjamine, 1882~1951년)의 필명이다. 자인은 저명한 점성술사였으며, 그의 저서들은 '빛의 형제애의 가르침'으로 알려졌다. 또한 이집트 제18왕조의 파라오 아크나톤과 연관되었던 별의 종교를 다시 세우는 일에 전념했다.

　　카드들은 마법사이자 모두에게 힘을 부여하는 여신 이시스 등 고대 이집트의 신화에 대한 암시를 담고 있다. 이시스는 베일은 쓰고 얼굴을 감춘 여사제의 모습과 얼굴을 드러낸 여황제의 모습으로 등장한다. 상징적이고 철학적인 피라미드의 모티프는 탑 카드에 등장하며, 달 카드의 두 개의 산이 피라미드로 대체됐다. 석관, 혹은 심판 카드에는 미라 가족이 석관에서 일어나는 모습이 그려져서 심판과 구원이 일어나는 고대의 사후세계에 대한 믿음이 가지는 힘을 나타낸다.

　　2003년에 화가 비키 브루어가 흑백으로 그려진 원본 이미지를 재디자인했고, 2009년에 색을 모두 입힌 덱을 완성하여 이집트풍의 이 덱을 되살려 냈다. 실제 고대 이집트 미술에 충실하게 차분하고 상징적인 색을 입은 이 덱은 고대 세계의 신화와 믿음체계가 가진 힘과 공명한다. 어떤 이유로, 혹은 어떤 방식으로 영감을 얻었는지를 떠나 강력한 상징주의를 통해 20세기 초반 이집트 오컬트의 부흥에 깃든 정신을 전하는 덱이다.

▶ **여사제**

▶ **탑**

▶ **달**

▶ **심판**

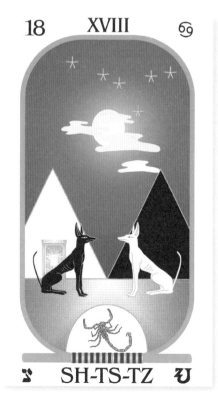

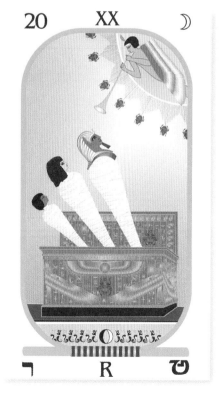

타로 일루미나티 Tarot Illuminati

영적 지혜와 깨달음의 힘에 대한 현대적 해석.

창작자: 에릭 C. 던(Erik C. Dunne)
삽화가: 에릭 C. 던
발행사: Lo Scarabeo, 2013년

이 덱은 태양과 달, 별, 불 등에서 나오는 성스러운 빛의 힘과 그러한 에너지에서 얻을 수 있는 지혜를 보여준다. 이 덱을 사용하는 이는 자기 성찰과 내면의 깨달음으로 향하는 여정을 떠날 수 있다. 덱의 이름은 일루미나티라고 알려진 비밀 단체와 아무런 연관도 없으며, 그저 빛의 지혜와 카드 삽화의 화풍, 빛에 대한 암시를 나타낸다.

에릭 C. 던은 미국에서 활동 중인 프리랜스 삽화가이자 디자이너이며, 형이상학 서점에서 우연히 타로의 여정을 시작했다. RWS(56쪽 참조)와 아쿠아리안(74쪽 참조)을 비롯해 몇 가지 르네상스 시대의 덱을 연구하면서 타로에 깊은 흥미를 느꼈고, 타로에 진실과 깨달음이라는 내면의 빛이 있음을 이해하기 시작했다. 첫 카드로 소드의 퀸을 디자인하고 SNS에 올려 반응을 시험해 보았는데, 금세 팔로워의 수가 크게 늘어났다. 덱의 삽화 작업을 이어가던 중 어느 밤에 통찰의 순간이 찾아왔다. 이 덱이 지혜의 빛과 만물을 통해 빛나는 우주에 대한 것임을 깨달았고, 그렇게 타로 일루미나티가 탄생했다. 78장의 카드가 모두 완성되었을 즈음, 그가 원래 선정했던 작가가 갑자기 일을 할 수 없게 됐고, 그렇게 우연, 또는 동시성의 순간이 찾아와 이 찬란한 작품에 무한한 '빛'을 밝혀준 책자를 써낸 타로 작가 킴 허겐스와 연락이 닿게 되었다.

에릭은 이 덱의 마법사를 원재료를 금으로 바꾸는 의식을 행하는 연금술사로 이름 지었다. 카드 속 인물은 연금술 과정의 주색인 빨간색과 하얀색 옷을 입었으며, 어쩌면 헤르메스 트리스메기스투스일지도 모른다. 에릭은 연금술을 전제로 보편적 깨달음을 위한 세계적 테마에 집중했고, 네 슈트는 네 개의 문화권을 나타낸다. 컵은 유럽의 판타지를, 펜타클은 아시아, 혹은 일본을 나타내며, 완드는 무어 또는 페르시아의 전통을 가리키고, 소드는 영국, 특히 엘리자베스 시대의 영국을 나타낸다. 모든 카드는 매우 극적이고, RWS 덱이나 마르세유 유형의 덱과 직접적인 점술적 연관은 없으나, 이들 카드는 아름다움과 깨달음, 정서가 담겼으며 감정적 반응을 자아낸다.

▶ **펜타클의 퀸**
고대 문화에서 포도는 신을 달래는 성스러운 과일이었으며, 풍요와 생식력, 번영을 상징한다.

Queen of Pentacles

비아 타로 Via Tarot

영적 성장과 깨달음을 위한 덱으로 토트에게서 영감을 얻었다.

창작자: 수전 제임슨(Susan Jameson)
삽화가: 수전 제임슨
발행사: Urania, 2002년

뛰어난 판화가이자 화가, 삽화가인 수전 제임슨은 영국 남부에 살며, '마법 단체'의 회원이다. 이 아름다운 덱은 크롤리의 토트 덱(64쪽 참조)의 텔레마 전통과 더불어 카발라, 연금술, 점성술 등 그밖에 여러 주제에서 영향을 받았다.

비아 타로는 원형적 주제와 신화를 상징주의가 풍부하게 담긴 생생하고 조형적인 삽화로 묘사하고 있으며, 레이디 프리다 해리스가 그린 토트 덱의 추상적인 삽화보다 훨씬 공감하기가 쉽다. 제임슨은 메이저 아르카나의 이미지가 꿈을 통해 그녀에게 처음 내려왔고, 이후에는 흑수정으로 점을 치는 의식을 통해 전해졌다고 회상한다.

마이너 아르카나는 제임슨 자신의 내면과 영적 수행, 그리고 크롤리의 메모와 디자인을 해석한 내용을 통해 영감을 얻었다. 코트카드의 인물들은 극적이고, 생동감 넘치며, 주로 풍경이나 (컵의 공주처럼) 바다와 함께 그려졌다.

비눗방울 같은 구를 든 인물들에는 극적인 표정이나 움직임을 부여해 각 카드에 담긴 에너지를 드러냈다. 예를 들어 완드의 에이스에는 힘이 넘치는 불길이 타오르는 완드를 높이 치켜들고 있는 모습이 그려져 카드에 담긴 열정과 불의 요소와의 연관성을 나타낸다. 수잔은 평소 유화를 즐겨 그리지만, 이 덱의 삽화는 색연필로 그려졌다. 영적인 리딩과 내면의 성찰, 개인의 성장과 마법 명상을 위한 근사한 토트풍의 덱이다.

▶ 영겁

XX

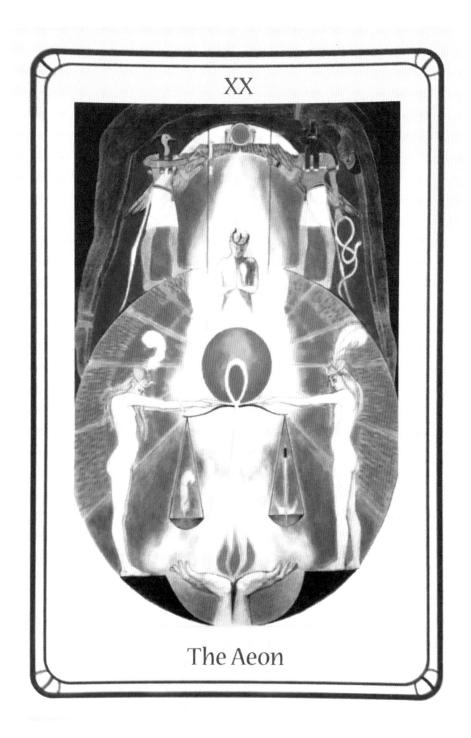

The Aeon

스플렌더 솔리스 타로 Splendor Solis Tarot

16세기의 연금술에 관한 채색 필사본을 바탕으로 한 덱.

창작자: 마리 앤젤로(Marie Angelo)
삽화가: 데비 바치(Debbie Bacci)
발행사: FAB Press, 2019년

스플렌더 솔리스 타로는 내 안에서 일어나는 연금술적 변형의 과정의 이해로 향하는 불 밝힌 길이다. 메이저 아르카나는 장인, 혹은 과정에서의 변화를 일으키는 힘을 드러내는 원형이며, 마이너 아르카나의 네 슈트는 영과 혼, 몸과 마음이라는 네 개의 세계를 표현한다.

이 덱의 바탕이 된 연금술에 관한 채색 필사본 〈태양의 영광(Splendor Solis)〉은 1582년경에 만들어졌으며, 파라켈루스의 스승으로 추정되는 전설적인 인물 살로몬 트리스모신이 남긴 것으로 여겨진다. 사본은 상징적인 연금술의 죽음과 왕의 부활을 그린 22개의 연속적 이미지로 이루어졌다. 이미지에는 각각 당대에 알려졌던 주요 행성과 연관된 일곱 개의 플라스크, 또는 증류기가 등장한다.

덱의 창작자 마리 앤젤로는 원형적 주제와 융 심리학의 저자이자 학자이고, 삽화가 데비 바치는 화가이자 출판인이며 25년 이상의 경력을 가진 타로 리더이다. 두 사람은 자기 내면의 황금을 발견하라는 연금술의 비밀스러운 메시지를 드러내고자 이 독특하고 아름다운 덱을 함께 만들었다. 둘은 이 메시지가 숨겨져 있지만 타로를 이용해 드러낼 수 있다고 믿는다.

▶ **마법사**

▶ **여황제**

▶ **완드 5**

▶ **죽음**

I ~ ALCHEMIST ~ 1

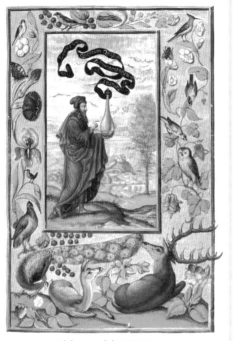

Alchemy of the Magician

III ~ ROYAL PAIR ~ 3

Alchemy of the Empress

5 ~ MARS of LIVING FIRE

Alchemy of the Five of Wands

XIII ~ WHITE BIRD ~ 13

Alchemy of Death

코즈믹 타로 Cosmic Tarot

다양한 신념 체계를 망라한 빈티지 뉴에이지 덱.

창작자: 노버트 로쉐(Nobert Losche)
삽화가: 노버트 로쉐
발행사: AGM-Urania, 1986년

황금의 효 교단의 체계에 바탕을 둔 코즈믹 타로는 모든 신념 체계를 포용하며, 탐구자에게 점술과 성찰을 위해 자기 자신에 대한 통찰을 이끌 수 있는 우주적인 힘을 부여하는, 인기 있는 신비로운 뉴에이지 덱이 되었다.

창작자 노버트 로쉐는 독일에 살며, 측량사로 근무하다가 미술사를 공부하고, 마침내 화가와 삽화가가 되겠다는 야망을 이루어냈다. 78장의 카드로 이루어진 이 덱은 황금의 효 교단의 오리지널 버전 가운데 코트카드를 제외한 나머지를 새롭게 그린 버전이다. 그러나 메이저 아르카나는 황금의 효 교단 타로의 오리지널 버전과 일치하는 몇 장의 카드를 제외하면 웨이트의 버전과 더 가깝다.

　예를 들어 운명의 수레바퀴에는 밤하늘을 배경으로 거대한 수레바퀴가 묘사되었으며, 행성들은 카발라의 생명의 나무처럼 배치되었다. 중앙의 태양 모티프 주위로는 점성술의 여러 상형문자가 행성을 감싸고 있다.

　그러나 노버트의 타로 덱은 점성술, 카발라, 헤르메스주의, 숫자점술 등 모든 교리의 원형적 본질을 담고자 상징의 사용을 최소화하여 재창작되었다. 완드 6 카드에는 승리를 나타내는 월계관을 쓴 청년이 등장하며, 왕관을 쓴 사자는 청년의 성공을 인정하고, 청년이 걸친 튜닉의 목성을 뜻하는 상형문자는 지혜가 기본 본능을 다스리는 길임을 나타낸다. 대개의 타로 덱보다 상징의 수는 적지만 '읽는 이에게 길을 보여주고' 타로 안에 담긴 심오한 공통적 원형과 이어질 만큼의 상징이 들어 있다. 1980년대 빈티지 스타일로 만들어진 이 덱에서는 생동감 넘치는 코트카드의 인물들을 볼 수 있으며, 여러 리뷰에 따르면 이 인물들의 다수는 할리우드의 유명 배우를 그린 초상일 수도 있고, 또는 모든 타로가 그렇듯 당시의 문화에 따른 이상적인 미의 기준이 적용된 원형적 초상일 수도 있다.

　장 위에(Jean Huet)가 쓴 덱의 책자 〈코즈믹 타로〉는 로쉐의 타로에 대해 빠짐없이 다룬 안내서로, 우주와 사회 세계, 개인 세계, 이렇게 세 가지 차원에서의 카드의 해석에 대해 설명한다.

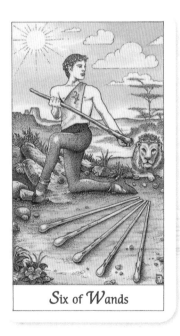

▲ 완드 6

위풍당당한 청년이 고전 세계에서 승리를 상징하는 월계관을 썼다.

Wheel of Fortune

▶ 운명의 수레바퀴

신성한 빛의 타로 Tarot of the Holy Light

현대의 오컬트 덱 대개가 그렇듯, 이 아름다운 타로는 여러 상징과 더불어 읽는 이에게 상징이 의미하는 바가 무엇인지에 대한 더 깊은 인지를 일깨우고 유도하는 세심한 요소들로 가득하다.

창작자: 크리스틴 페인-토울러(Christine Payne-Towler)와 마이클 도워스(Michael Dowers)
발행사: Noreah Press, 2011

중세 후기와 르네상스 시대의 미술 작품들을 이용해 디지털 콜라주 기법으로 만들어진 신성한 빛의 타로에는 이 시대의 비전(秘傳) 믿음과 오컬트 수행이 풍성하게 어우러졌다. 크리스틴과 마이클은 코르넬리우스 아그리파, 파라켈수스와 기독교 신비주의, 야콥 뵈메와 같은 마법사와 오컬티스트들의 철학과 그밖에 장미십자회, 카발라, 신플라톤주의 등의 믿음을 상징적 전제와 엮어냈다.

이 덱은 오컬트의 '관련성'이 지닌 힘을 드러낸다. 숫자, 알파벳, (타로에서 드러나듯) 점성술의 상징적 연관은 서양 오컬트 철학의 오랜 전통의 일부이고, 18세기에는 쿠르 드 제블랭이, 19세기에는 엘리파스 레비가 이에 주목하였으나, 황금의 효 교단 입회자들의 분파로 인해 해체되었고, 수천 년 전까지 역사를 거슬러 올라간다고 여겨지는 전통에서 벗어나는 결과를 낳았다.

아름다운 색채와 다양한 상징으로 채워진 이 덱의 카드의 의미는 한눈에 알아볼 만큼 확실하게 드러나지 않으나, 탐구자를 오컬트 철학의 세계와 고대부터 이어져온 점성술과의 관계 속으로 불러들인다. 예를 들어 소드 3 카드는 수성이 다스리는 천칭자리의 마지막 십분각과 연관되며, 소통과 성급함을 나타낸다. 뱀이(악의가) 번데기 같은 심장을 휘감고, 뾰족한 각 끝부분이 황도 12궁을 나타내는 별은 연금술의 상징, 빛과 하늘로 채워졌다. 이 카드는 성급한 말이 자기 파괴와 고통의 원인이 되곤 한다고 말해준다.

연금술의 원소와 점성술과의 연관 사이의 관련성에 바탕을 둔 이 덱은 야콥 뵈메 등 17세기 초반 비전주의자(Esotericist)들의 마법적인 사상을 풍부히 담았다. 이러한 비전 지식의 융합은 메이저 아르카나 카드에서 잘 드러난다. 신성한 빛의 타로는 훗날의 오컬티스트들을 앞선 중세 시대 마법사의 영적 지식을 조명하고, 연구와 사색, 연금술과 더불어 에틸라와 쿠르 드 제블랭 이전 초기 비전의 대가들에 대한 더 깊은 지식이 담긴 독특한 덱을 선사한다.

▶ 전차

만물을 꿰뚫어 보는 눈은 모든 인간을 살피는 기독교의 섭리의 눈과 이집트의 신 호루스를 모두 나타낸다. 고대 이집트에서는 호루스의 우제트(눈 모양 부적)를 파라오의 관에 넣어 사후세계에서 보호받을 수 있도록 했다.

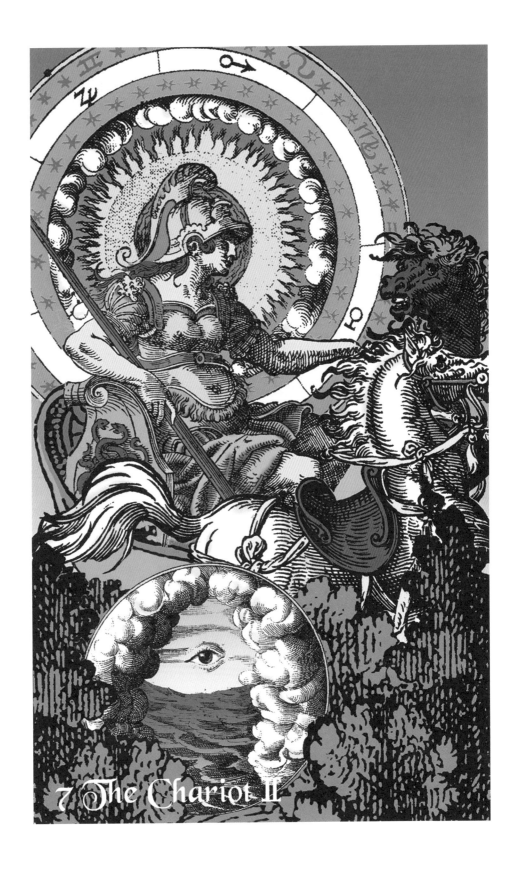

7 The Chariot II

로제타 타로 Rosetta Tarot

강렬한 이미지가 자기 발견과 혼이 담긴 변화를 향해 이끄는 덱.

창작자: M.M. 멀린(M.M. Meleen)
삽화가: M.M. 멀린
발행사: Atu House, 자가 발행, 2011년

로제타 타로의 창작자는 화가이자 텔레마이트(크롤리의 '네 의지대로 하라' 철학의 추종자)이며 신비에 싸인 M.M. 멀린이다. 크롤리의 토트 덱을 바탕으로 한 이 덱에는 점성술과 연금술, 카발라의 상징이 가득하다.

이 덱은 타로가 황금의 효 교단에 뿌리를 둔 보편적 언어를 말한다고 보여준다. 신성한 빛의 타로(194쪽 참조)에서 보았듯, 황금의 효 교단은 고대부터 이어져온 이러한 오랜 관련성을 자신들의 신념 체계에 맞춰 재정비했다.

이 덱에는 각 슈트의 특성을 반영하고자 여러 미술 재료가 사용됐다. 덱에서 정신의 다섯 번째, 혹은 전형적인 영(靈, Spirit) 슈트로 여겨지는 메이저 아르카나는 아크릴 물감으로 그렸다. 완드(불) 슈트는 색연필과 아크릴 물감을 조합해 그렸으며, 소드(공기) 슈트는 드라이포인트 에칭 기법으로 그리고 이후에 아크릴 물감을 손으로 칠해 완성했다. 컵(물) 슈트는 수성 잉크와 물감을 섞어 그리고 아크릴 물감을 더했으며, 디스크(흙) 슈트에는 유성 안료와 아크릴 물감을 썼다. 모든 슈트에 아크릴 물감을 써서 카드의 영적 요소를 강조했다.

멀린은 이 타로를 크롤리로부터 영감을 얻어 만들었지만, 덱에는 연금술의 상징이 더 많이 쓰였다. 디스크 3 카드에는 벌집의 방을 만들고 있는 말벌이 묘사됐다. 각 방에는 알이 들어 있으며, 알에는 각각 수성, 황, 소금을 나타내는 상형문자가 있다. 디스크 5 카드에는 다양한 시계의 메커니즘이 그려졌고, 디스크 9 카드에는 주판이 등장한다.

'로제타'라는 이름은 19세기가 시작될 무렵 로제타에서 발견된 기원전 196년의 화강암 비석인 로제타석을 가리킨다. 비석에는 이집트 상형문자와 민중문자, 고대 그리스어 문자가 새겨져 있어 이전까지 알려지지 않았던 이집트 상형문자의 해독에 중요한 역할을 했다. 이와 비슷하게 로제타 타로는 이집트의 상징주의와 그리스의 신화와 철학, 연금술의 상징주의를 한 덱에 엮어냈다. 만약 타로가 언어라면, 더 깊은 이해를 향한 길을 열고, 읽는 이로 하여금 그들 내면 안에 작용하는 원형과 이어지도록 도와줄 존재는 독특한 언어의 조합을 지닌 이 덱이 될 것이다. 이 덱은 또한 명상과 자기 발견, 혼이 담긴 변화를 위한 강력한 도구이기도 하다.

▲ 여사제

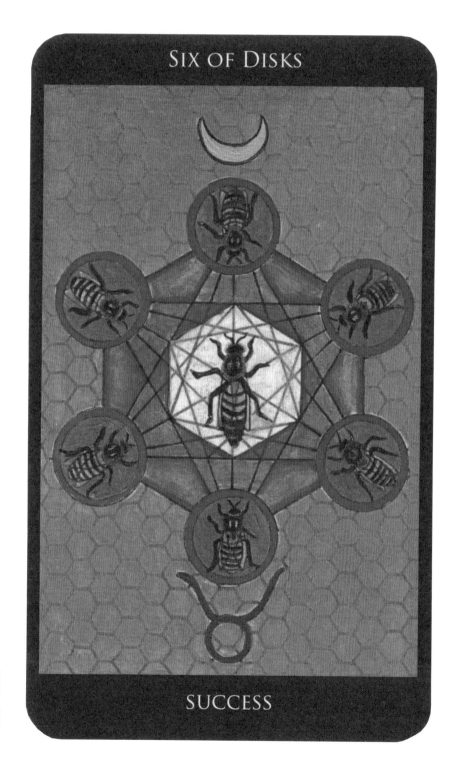

▶ **디스크 6**

벌은 늘 성취할 수 있는 능력과 연관되어 왔다. 고대 드루이드에게 벌은 태양과 성공을 상징했으며, 예배에서 발효 꿀의 주재료인 벌 꿀술을 마셨다.

XVI The Tower

현대의 덱

Contemporary Decks

타로의 인기가 높아지면서 매년 수백 개의 덱이 발행되고 있으며, 이들 가운데 특별한 몇 개를 고르기란 결코 쉽지 않다. 이 장에서는 수많은 덱들 가운데서 미술적으로 특별하거나, 특이한 주제에 초점을 두었거나, 특정 대상을 겨냥하는 등 다양한 이유로 돋보이는 몇몇 덱을 추려본다. 여기에는 영적 성장과 이교도적 믿음, 또는 세계와의 보다 깊은 이어짐에 대해 더 알고자 하는 우리의 문화적 욕망을 비추는 뉴에이지풍 덱도 포함된다. 뉴에이지는 또한 인류와 자연, 지구에서 우리의 위치를 존중한 존재의 규칙을 찾는 것과도 관련이 있다.

마녀나 뱀파이어가 등장하는 환상적인 덱을 좋아하거나, 명상용 덱의 신비로운 이미지를 보면 힘이 난다거나 하는 등의 개개인의 기호를 떠나서 타로 그 자체에 충실하고, 각 창작자의 여정을 좌우하는 것은 창작자가 선택한 그 어떤 화려한 옷을 입고 있는 '살아 있는 타로'이다.

RWS든, 토트이든, 혹은 다른 무엇이든 타로의 체계는 다양한 판타지와 동화, 만화와 신화 속 영웅, 위험과 재앙의 주제, 예술가와 그들의 멋진 작품, 또는 그저 우리가 좋아하는 동물이나 우리가 먹는 음식을 통해 살아나고 숨 쉰다. 이러한 주제들이 타로의 예술을 장악한 것이 아니라, 타로가 우리의 삶에 스며들어 우리에게 힘을 부여할 방법을 찾은 것이다.

이 장에서는 현대의 환경에서 타로를 살펴본다. 그렇다면 당연히 이런저런 의문이 떠오를지 모른다. 앞으로의 타로는 어떻게 될까? 이 책을 읽어서 무엇을 예측하게 될까? 타로는 시간과 함께 나아가되 여전히 타로로 남을까? 변화하는 문화적 유행을 반영하면서도 늘 타로만의 원형적 성질로 활기를 가질까?

타로는 우리가 우리의 낢+만을 생각할 것이 아니라 타로의 낢+ 또한 생각하도록 질문을 던진다.

어쨌든 이제부터 살펴볼 것은 현대에 제작된 가장 훌륭한 덱들이고, 이들은 앞으로도 계속 쏟아져 나올 것이다.

가이아의 꿈 Dreams of Gaia

내면 가장 깊은 곳의 나에 대한 믿음에 영향을 주는 신화적이고 신비로운 덱.

창작자: 레빈 필란(Ravynne Phelan)
삽화가: 레빈 필란
발행사: Llewellyn, 2016년

레빈 필란이 청소년 시기에 정신 건강 문제를 겪었을 때, 아무도 그것이 창조적 표현에 대한 깊은 욕구 때문에 나타난 증상이란 것을 알지 못했다. 예술가가 되겠다던 그녀의 꿈은 주변 환경과 다른 사람들의 기대, 그리고 스스로의 믿음 부족이라는 단단한 벽에 부딪혔다. 그러나 미술과 다양한 치료를 통해 건강이 나아졌을 때 마음속 깊은 무언가가 빛을 보기 위해 몸부림쳤다. 그녀는 삼십 대 중반에 이르러 화가가 되었고, 신성한 무엇과의 창조적 연결을 표현하기 시작했다.

이 덱의 이름은 그리스 신화 속 모든 신들의 어머니이자 어머니 대지로 더 널리 알려진 여신 가이아에서 따왔다. 그렇기에 이 아름다운 덱은 우리를 신성함에 대한 우리 개개인의 꿈, 그리고 가이아의 원형적 성질에 대한 꿈과 마주하게 한다. 우리는 그녀의 전부이기도 하기 때문이다.

레빈은 그녀의 홈페이지를 통해 우리 모두 그렇듯, 그녀 또한 영원히 변화하고 있다고 말했다. 누구나 자신의 모습 그대로일 수 있어야 하고, 자신을 신뢰해야 한다고 믿는다. 가이아의 꿈 덱은 이러한 '자신'에 대한 개별 감각을 다른 타로 덱들과는 완전히 다른 방식으로 포용한다. 철학은 단순하다. '탐구하고, 느끼며, 성장하고, 치유한다.' 81장의 카드로 구성된 이 덱의 마이너 아르카나는 공기, 불, 물, 흙의 네 개 원소로 나뉘며, 메이저 아르카나는 RWS 덱의 형식을 따라 비슷한 특성을 반영하면서도 노파, 치유, 풍요, 인식 등 다양한 원형적 상징을 포함한다. 예를 들어 0번 카드의 이름은 선택으로, 바보 카드와 바보가 나선 선택의 여정과 공명한다. 여기서 우리는 우리가 내린 선택이 우리의 운명을 결정하므로 그에 따른 책임을 져야 한다는 것을 배워야 한다.

덱에 따라오는 두꺼운 책과 생생한 이미지는 읽는 이를 신비로운 존재와 신화 속 생물이 가득한 이교도 설화와 전설의 이상화된 세계로 불러들인다. 레빈은 자신을 읽는 이들이 스스로를 위한 결정을 내릴 수 있도록 작품을 통해 타로 체계를 만들어낸 '도구 제작자'라고 말한다. 예술가이자 치유사이고 선지자인 레빈의 덱은 우리의 꿈이 세계와 서로 이어져 있고, 나 자신의 가장 깊숙한 부분을 신뢰할 수 있게 되면 나에게 옳은 일을 할 수도 있게 된다는 점을 다시 한번 짚어준다.

▶ **공기의 퀸**

▶ **풍요**

▶ **선택**

▶ **노파**

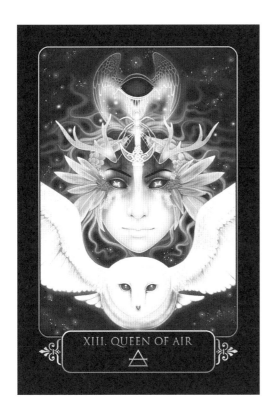

XIII. QUEEN OF AIR

XV. ABUNDANCE

0. CHOICE

VI. THE CRONE

비앙코 네로 타로 **Bianco Nero Tarot**

흑백의 단순한 이미지로 이루어진 독특한 덱.

창작자: 마르코 프로에토(Marco Proetto)
삽화가: 마르코 프로에토
발행사: U.S. Games, 2016년

마르코 프로에토는 선정성과 순수함의 경계를 넘나들어 무어라 규정하기 어려운 작품을 그리는 이탈리아의 삽화가이자 화가지만, 그가 만든, 깔끔하고 매우 섬세한 이 흑백 타로 덱은 전통을 현대적으로 비튼 아주 흥미로운 덱이다. 라이더 웨이트 스미스 덱의 이미지를 주제로 한 마이너 아르카나와 비스콘티풍의 이미지가 뒤섞인 덱으로, 초보자와 숙련자 모두에게 알맞다. 현대적이면서도 원형적인 이 단순한 덱은 보기에도 좋을 뿐만 아니라 상징과 의미도 가득 품고 있다.

옛 시대의 판화와 목판화처럼 빗금을 교차시킨 음영 기법으로 명암 효과를 강조하여 카드마다 생생한 이미지와 대비를 담아냈다. 예를 들어 전차 카드는 선을 섬세히 겹쳐 그려 어둡게 칠한 말 한 마리와 하얀색의 또 다른 말 한 마리가 대비를 이룬다. 정의 카드에는 저울을 든 여인이 날카로우리만치 선명한 흑백의 그림으로 그려졌고, 연인 카드의 남녀는 나신으로 선정적이지만, 오브리 비어즐리와 아르누보 목판화의 영향을 받아 사랑스러운 느낌이 묻어나도록 그려졌다.

이 덱에는 단순한 상징적 모티프가 가지는 힘과 카드에서 보이는 모든 것이 나 자신의 투영이라는 타로의 메시지가 어우러졌다. 이 메시지는 삭막한 흑백의 대비로 인해 더욱 선명하고 뚜렷하며 이해가 쉽다.

III
THE EMPRESS

◀ **여황제**

여황제는 비스콘티 스포르차 덱에서 보았던 독수리 문양이 그려진 방패를 들었으며, 펜던트가 점성술의 금성 표식 모양을 한 목걸이를 걸었다.

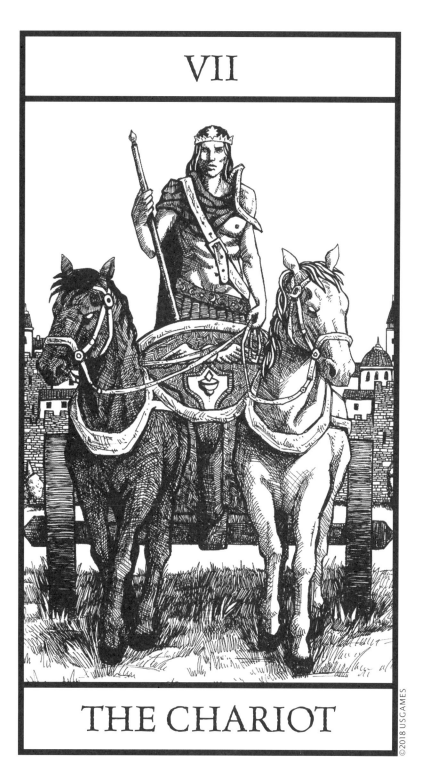

VII

THE CHARIOT

©2018 USGAMES

▶ **전차**

위풍당당한 전사는 성공,
결의, 자제를 상징한다.

새 비전의 타로 Tarot of the New Vision

모든 리딩에 깊이를 더하는 독특한 '비하인드 더 신' 타로.

창작자: 피에트로 알리고(Pietro Alligo)
삽화가: 라울 체스타로(Raul Cestaro)와 잔 루카 체스타로(Gianluca Cestaro)
발행사: Lo Scarabeo, 2003년

RWS 덱의 형식과 양식을 바탕으로 만들어졌으나 각 카드에 새로운 관점이 담긴 이 덱은 원래의 RWS 덱의 상징적 관점에 독특한 뒷이야기를 더한다. 은은한 색감을 입어 빈티지 느낌을 주는 메이저 아르카나와 마이너 아르카나의 장면들은 때로는 180도로, 때로는 수직으로 여러 위치에서 관찰하고 그려졌다. 펜타클의 퀸이나 소드의 킹처럼 인물의 얼굴이 보이지 않는 카드도 많지만, 주위의 풍경을 통해 그들이 무엇을 마주하고 있는지, 그들 뒤에서 무슨 일이 벌어지고 있는지, 또는 이러한 원형적 순간을 맞기까지 무슨 일이 '벌어지고 있었는지' 알 수 있다.

예를 들어 소드 10 카드에서는 하늘에서 내려와 악몽을 일으킨 악마 같은 인물을 볼 수 있다. 마법사 카드의 마법사는 많은 관중을 마주하고 있으며, 그 뒤에는 음흉한 원숭이가 그의 망토 자락을 잡아당기고 있다. 마법사는 사실 마법사라기보다는 협잡꾼에 가까운 것이다. 여사제 카드의 여사제는 우리에게서 눈을 돌리고 하늘의 달을 바라보고 있으며, 두 수녀와 석류 위에 앉은 부엉이(둘 모두 감춰진 지식을 상징한다)가 함께 있다. 이 덱의 삽화가는 사실 쌍둥이이며, 서로 다르지만 공생하는 두 가지 개념의 결합이 모든 카드에 새로이 발견할 수 있는 의미를 부여해서 이 덱을 살아 숨 쉬게 한다.

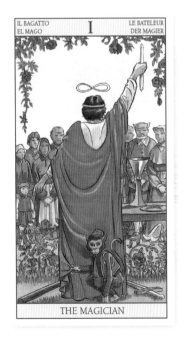

◀ **마법사**

이 덱의 모든 카드는 RWS 덱과 함께 사용해 친숙한 원형의 '막후에' 무엇이 있는지에 대해 더 넓은 해석을 시도할 수 있다.

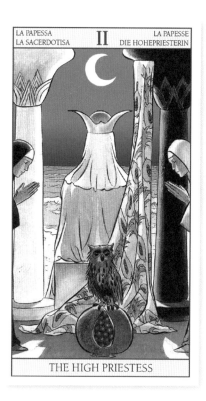

LA PAPESSA
LA SACERDOTISA
II
LA PAPESSE
DIE HOHEPRIESTERIN

THE HIGH PRIESTESS

REGINA DI BASTONI
REINA DE BASTOS
REINE DE BÂTONS
KÖNIGIN DER STÄBE

QUEEN OF WANDS

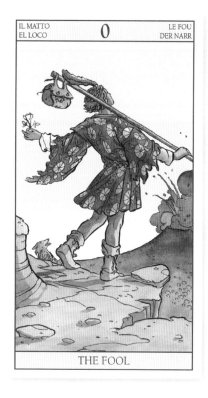

IL MATTO
EL LOCO
0
LE FOU
DER NARR

THE FOOL

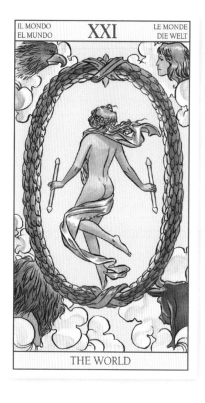

IL MONDO
EL MUNDO
XXI
LE MONDE
DIE WELT

THE WORLD

▶ 여사제

▶ 완드의 퀸

▶ 바보

▶ 세계

네페르타리의 타로 Nefertari's Tarot

이집트의 마법과 신화를 되살린 타로.

창작자: 실바나 알라시아(Silvana Alasia)
발행사: Lo Scarabeo, 2000년

알라시아는 스핑크스의 타로에 화려한 금박을 입혀 재작업한 이 덱을 이집트의 신화와 문화의 힘과 마법에 바치는 찬사로서 만들었다. 이집트풍의 2차원적 삽화와 찬란한 금빛 배경이 어우러진 이 덱에는 고대의 상징이 가득하며, 명상과 점술 목적으로 쓰기에 완벽하다.

78장의 카드 모두에 알아보기 쉬운 그림이 그려져 있으며, 19세기의 오컬티스트들이 정립한 타로와 이집트 상형문자 사이의 연관성을 새롭게 전개한다.

네페르타리는 람세스 2세의 존경받는 부인이었다. 네페르타리 메리트무트(아름다운 동반자, 무트의 사랑을 받는 이)라고도 불렸으며, 람세스 2세는 기념비와 그녀의 영예에 바치는 시로 부인을 향한 사랑을 표현했다. 군사 작전 시에도 람세스 2세와 동행했다고 알려졌다. 네페르타리가 사망하자 람세스는 테베 근처에 자리한 왕비의 계곡에 장엄한 무덤을 지었다. 무덤은 프레스코화로 장식되었으며, 그림에서 네페르타리가 쓰던 왕관을 볼 수 있는데, 이 관은 여신 이시스와 사후세계에서 그녀를 도운 하토르와 연관된다.

이와 유사하게 이 타로 덱은 우리가 아는 세계를 넘어 우리 안에 숨겨진 알려지지 않은 세계를 향한 신화적 여정이다.

◀ **소드 3**

이 카드는 보통 슬픔과 고통, 또는 다른 사람들의 생각이나 말, 행동에 상처 받았을 때 우리가 느끼는 괴로움을 상징한다. 그러나 한편으로는 그 어두운 곳에 남을지, 아니면 빛을 찾아 나설지 선택할 수 있음을 말해준다.

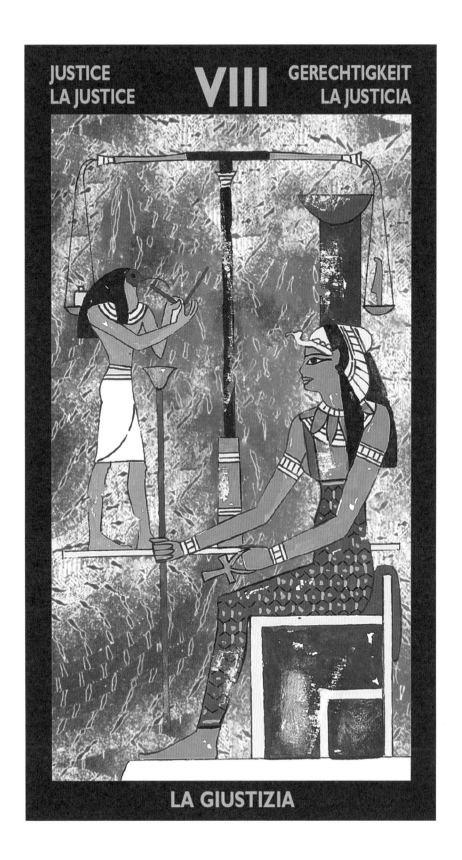

JUSTICE
LA JUSTICE

VIII

GERECHTIGKEIT
LA JUSTICIA

LA GIUSTIZIA

▶ **정의**

아누비스가 마아트(진실) 앞에서 죽은 자의 심장 무게를 측정해 영혼이 지옥에 갈지 천국에 갈지 운명을 결정한다. 오시리스와 함께 죽은 자들의 땅을 다스리는 이시스는 앙크, 혹은 생명의 열쇠를 든 채 판결을 기다린다.

앤 스토크스 고딕 타로 Anne Stokes Gothic Tarot

불길한 이미지를 가진 판타지 덱.

창작자: 앤 스토크스(Anne Stokes)
삽화가: 앤 스토크스
발행사: Llewellyn, 2012년

앤 스토크스는 신화 속 생물과 기묘한 존재로 가득한 이 음울한 덱 안에 기괴하고 마법 같은 타로 세계를 만들어냈다. 뱀파이어나 드래건, 판타지 고스를 좋아한다면 이 덱은 기묘하고 가끔은 두렵기도 한 세계로 당신을 끌어들여 기쁨과 모험을 선사할 것이다. 마이너 아르카나의 슈트에는 완드 대신에 드래건이, 컵 대신에 뱀파이어가, 펜타클 대신에 해골이, 소드 대신에 천사가 쓰였다. 이미지의 대부분은 기존의 작품에서 가져왔기에 메이저 아르카나에서 몇 가지 기묘한 조합을 볼 수 있다. 전차 카드의 불을 뿜는 드래건과 매달린 사람 카드의 구불거리는 뱀이 그 예시이다.

판타지 아트 삽화가 앤 스토크스는 영국 북부에 살며, 과거에는 런던에서 록 밴드 퀸과 롤링스톤즈의 투어 상품을 디자인하는 일을 했다. 또한 〈던전스 앤 드래건스〉의 삽화와 테마 작업을 했으며, 보다 최근에는 티셔츠와 포스터, 머그컵 등의 소품을 위한 삽화 브랜드를 만들었고, 타로에는 늘 흥미를 가져왔다. 이 음울한 덱에 담긴 지하세계의 관점은 고딕풍의 핏빛 공포와 불길한 기운을 내뿜는 성, 뱀파이어 스팀펑크, 신비로운 존재와 요정의 마법 모두를 드러낸다. 스토크스의 작품 세계를 강렬히 표현해낸 이 타로 덱은 보는 이로 하여금 스스로에게서 벗어나 한층 음울한 판타지의 세계에 발을 들이도록 이끌 것이다.

▶ **소드의 퀸**

소드는 자신의 생각과 믿음, 타인에 대한 반응과의 투쟁을 투영한다. 퀸은 비록 후회하지만 환멸을 마주하고도 굳건히 견뎌낼 만큼 충분한 지식을 얻었다.

아자토스의 서 Book of Azathoth

으스스한 오컬트와 비전(秘傳)의 절묘함이 만나다.

창작자: 니모(Nemo)
삽화가: 니모
발행사: Nemo's Locker, 2012년

작가이자 삽화가 니모가 만든 이 기이한 덱은 **SF와 공포소설 작가 H.P. 러브크래프트(1890~1937년)**로부터 영감을 얻었다. 크툴루와 니알라토텝, 물고기 눈을 가진 딥원 등 러브크래프트의 이야기에서 가져온 인물들이 덱 전반에 등장하기는 하지만 어떤 특정한 이야기를 모방한 것은 아니다. 러브크래프트의 작품은 소수만이 알아볼 수 있는 비전 지식과 어둠의 진실로 가득하며, 그가 만들어낸 무시무시한 세계는 이렇듯 독창적인 타로 덱을 위한 완벽한 배경이 된다.

니모의 마이너 아르카나에는 펜타클 대신에 남자가, 컵 대신에 딥원이, 완드 대신에 뿔 달린 괴물 같은 휴머노이드가, 소드 대신에 인간이 등장한다. 메이저 아르카나는 러브크래프트의 섬뜩한 세계에서 가져온 여러 인물과 주제로 구성됐다. 아자토스의 풍경은 러브크래프트의 이야기 속 가라앉은 도시 리예의 혐오스러운 시체와 악몽 같은 슬라임만 가득한 풍경과 비슷하다. 고대의 바다 생물 크툴루는 그곳에 죽어 누워있으나 여전히 꿈을 꾸며, 황제 카드에 등장한다. 아자토스는 러브크래프트의 세계에서 멍청하고 눈먼 신이다.

니모가 얻은 영감은 크롤리의 토트의 서(64쪽 참조)에서 왔으며, 러브크래프트의 세계에는 어쩌면 가라앉은 공포의 도시에서 사용하던 아자토스의 서라는 타로가 있었을 수밖에 없음을 시사한다. 니모는 모든 카드를 펜과 잉크를 이용해 손으로 그렸으며, 온전한 덱을 완성하기까지 여섯 달이 걸렸다고 말한다. 또한 펜과 그의 창조적 시야가 서로 맞물리면 러브크래프트의 세계가 그의 상상력을 장악했다고 한다.

러브크래프트가 받은 영감은 어린 시절 꾼 악몽의 기억과 할아버지가 들려준 고딕풍의 무서운 이야기에서 왔다. 그 밖에도 에드거 앨런 포와 20세기 초반에 일어난 과학 지식의 혁명적 변화에서 영향을 받았다. 이러한 복잡하고 정신없으며 악몽 같은 공상 과학적 에너지는 이 덱의 카드에 완벽히 묘사되었으며, 태양 주위에 황도 12궁 바퀴와 연금술의 네 개 원소의 상징이 그려진 태양 카드와 연금술의 마방진이 그려진 마법사 카드처럼 비전의 상징과 표시로 가득 채워졌다.
이 타로는 저만의 세계 속에 있지만, 새로운 타로의 빛으로 채워진 러브크래프트의 광기 서린 어둠을 노래하는 덱이기도 하다.

▶ **여사제**

▶ **컵 7**

▶ **전차**

▶ **운명의 수레바퀴**

II

THE HIGH PRIESTESS

DEBAUCH

SEVEN OF CUPS

VII

THE CHARIOT

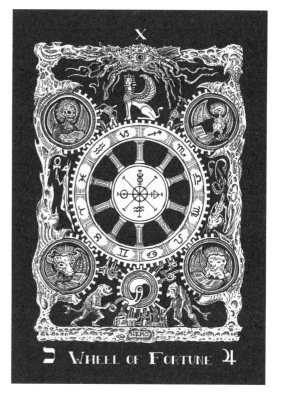

X

WHEEL OF FORTUNE

섀도 스케이프스 타로 **Shadow Scapes Tarot**

드라이어드와 님프, 세이렌으로 가득한 신화적인 판타지 덱.

창작자: 스테퍼니 로(Stephanie Law)
삽화가: 스테퍼니 로
발행사: Llewellyn, 2009년

스테파니 로는 신비로운 색감과 나무의 정령, 요정과 나비, 곤충으로 쌓인 원형적 메시지가 가득한 세계를 만들어냈다.

메이저 아르카나의 각 카드에는 원형적 주제에 관련된 이야기가 담겼다. 예를 들어 바보 카드에는 세계의 끝의 벼랑 위에 올라선 세이렌이 묘사됐다. 발치에 앉은 여우는 믿음의 도약, 혹은 말 그대로 무모한 행위가 과연 안전할지 확신하지 못한다. 그러나 바보라면 누구나 알 듯, 그녀는 위험을 감수할 것이며, 그녀의 모험심은 그녀가 심연을 무사히 건너도록 도울 것이다. 여황제 카드에는 나비와 정령들이 여황제의 머리에 얹을 화관을 선물하고서 소용돌이치는 바람을 타고 날아가는 광경이 그려졌으며, 풍부한 창조력과 생각의 포용을 나타낸다.

각 슈트는 동물계로 나눠졌다. 예를 들어 펜타클 슈트에는 드래건과 함께 간혹 카멜레온이 등장하며, 컵 슈트에는 바다 생물이, 소드 슈트에는 백조가, 완드 슈트에는 여우와 사자가 등장한다. 완드의 페이지 카드에는 님프 같은 존재가 바이올린을 연주하는 소리에 이끌려온 요정과 여우들이 가던 길을 멈추고 음악 소리를 듣는 모습이 그려졌다. 모든 완드의 페이지가 그렇듯, 깊이 몰두한 그녀는 집중과 의식을 잃지 않는다.

캘리포니아 출신의 예술가 스테파니는 아름다운 수채화와 혼합 재료 작품으로 이름을 알렸다. 주로 원형적 상징에서 타로의 이미지에 대한 영감을 얻었으나, 안무와 춤에 대한 지식 또한 활용해 곤충과 세이렌, 동물이 정교한 그림 속에서 왈츠와 탱고를 추며 돌아다니는 환상의 세계를 구상해 냈다. 20년 동안 무용수로 활동한 경험이 덱에 등장하는 인간과 새, 나무와 바람, 하늘의 리듬과 흐름을 이해하고 표현하는 데에 많은 도움이 됐다.

타로의 원형을 통해 보이는 스테파니가 그려낸 환상의 세계는 보는 이를 자연과 모든 생명의 성스러운 측면 가까이로 이끈다.

▶ **탑**
갑작스런 깨달음과 무지로부터의 해방을 상징하는 번개는 한때 그리스 신화 속 신 제우스가 한낱 인간에게 내리는 징벌의 조짐으로 여겨졌다.

XVI The Tower

비전 퀘스트 타로 Vision Quest Tarot

북미 원주민의 영적 전통을 담은 덱.

창작자: 가얀 실비 윈터(Gayan Sylvie Winter)
와 조 도스(Jo Dose)
발행사: U.S. Games, 1998년

북미 원주민의 모티프와 상징을 이용한 이 덱은 성스러운 가르침과 지혜뿐만 아니라 전통적인 타로의 원형적 요소까지 포용한다. 샤머니즘 환상과 꿈 작업, 명상을 위해 쓰기에 완벽한 도구이다.

메이저 아르카나 가운데 혼돈 카드(탑)에는 불의 고리에서 앞다리를 들어 올리고 선 말이 그려졌다. 북미 원주민 신화에서 말은 사람의 힘을 나타내며, 카드는 주위가 온통 '불타고' 있을 때에 어떤 혼돈이든 헤치고 나갈 수 있도록 이끄는 것은 우리 내면의 힘이라고 말해준다. 여사제는 여주술사로 진화했으며, 운명의 수레바퀴는 작은 주술의 바퀴로 바뀌었고, 여황제는 할머니가 됐다. 이 덱은 타로의 메이저 아르카나의 원형적 주제를 북미 원주민 전통에 영민하게 엮어냈다. 예를 들어 샤먼 카드(은둔자)는 내면의 영적 지침을 얻고자 하면 안을 들여다보고 이 지식을 장로들의 지혜와 어우르라고 말해준다.

　　마이너 아르카나는 네 원소로 나뉘었기에 소드는 공기이고, 완드는 불이며, 컵은 물, 펜타클은 흙이다. 모든 카드에는 토템 동물의 정령, 주술의 바퀴, 치유의 모티프 등 북미 원주민의 문화에서 가져온 장면과 상징이 담겼다. 화살과 완드는 불을 나타내고, 병과 그릇은 물을 상징하며, 새는 공기를, 초목은 흙을 나타낸다. 코트카드에는 불 슈트에서 성스러운 불꽃을 다루거나, 흙 슈트에서 천을 짜는 등 에너지에 관여하는 사람들의 모습이 그려졌다.

▶ **샤먼**

▶ **불의 아버지**

▶ **불의 어머니**

▶ **물 4**

V
Shaman

Father
of Fire

Mother
of Fire

Four of Water
Abundance

골든 스레드 타로 Golden Thread Tarot

단순하지만 강렬한 삽화가 그려진 독특하고 신화적인 덱.

창작자: 티나 공(Tina Gong)
삽화가: 티나 공
발행사: Labyrinthos Academy, 2016년

미니멀리즘 양식의 섬세하고 뚝 떨어지는 검은색과 금색 선으로 이루어진 이 덱은 타로에 대해 더 배우고자 하는 그림 작업으로 시작됐으나, 작업이 점점 발전하여 골든 스레드 타로가 되었다. 티나 공이 시작한 그림 작업이 깔끔한 선과 양식화된 인물로 이루어진 RWS풍의 온전한 덱으로 진화한 것이다. 필요한 경우 덱과 함께 활용할 수 있는 스마트폰 애플리케이션도 제공된다. 뚜렷한 금색 선과 단순하지만 강렬하고 독특한 이미지에는 아즈텍과 도교, 수메르와 이집트 등 세계 곳곳의 신화에서 받은 영향이 엿보인다.

티나 공은 강렬한 상징을 사용한 이 덱의 콘셉트를 밤하늘에서 영감을 얻어 떠올렸다고 한다. 또한 '세계 속 모든 것을 잇고, 이미지를 알려지지 않은 어둠 속으로 엮는 한 가닥의 원형'을 바탕으로 했다고 한다. 여담이지만 도교의 우주론에는 한 해 동안 태양이 움직이는 궤도인 황도가 있고, 고대의 점술가들은 태양의 기운을 이용해 풍요와 조화, 삶에 있어 중요한 결정에 길한 시기를 점쳤다.

　골든 스레드 타로는 스스로에 대해 더 깊이 이해하고 세계와 하나가 되기 위한 내면의 심리적 수행과 적절한 행동과 의사결정에 불을 밝힐 태양의 궤도로서 모두 사용할 수 있다.

◀ 완드 8

▶ 탑

▶ 절제

▶ 컵 6

▶ 전차

XVI

THE TOWER

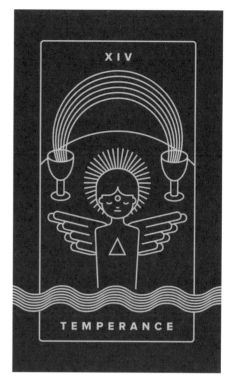

XIV

TEMPERANCE

VI

OF CUPS

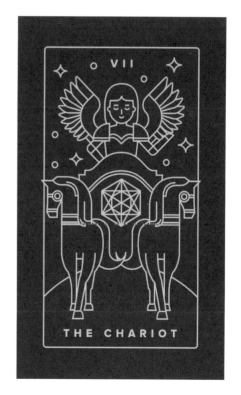

VII

THE CHARIOT

여신 타로 The Goddess Tarot

신화와 전설 속 여신들과 여신들이 우리 삶과 가지는 연관성을 담은 환기적인 타로 덱.

창작자: 크리스 발데어(Kris Waldherr)
삽화가: 크리스 발데어
발행사: U.S. Games, 1997년

세계 곳곳의 신화와 문화 속 여신과 그들의 특성은 메이저 아르카나의 원형적 성질과 부합하곤 한다. 예를 들어 정의는 그리스의 여신 아테나와, 별은 수메르의 여신 이난나와, 달은 로마의 여신 다이애나와, 심판은 웨일스의 여신 귀네비어와 맞아떨어진다. 웨일스 신화의 귀네비어는 '흰 유령'을 뜻하며, 풍경과 대지의 화신으로, 왕과 결속하여 그에게 통치에 대한 신성한 권한을 부여했다. 이후에는 아서왕의 부인 귀네비어 왕비로 더 널리 알려졌다.

귀네비어는 기사들의 영원한 낭만이었으며, 고결한 귀족 여인인 동시에 아서왕이 궁정을 비운 사이 그를 배반한 반역자로 여겨졌다. 심판 카드로서의 귀네비어는 내면의 '땅'(나 자신의 단단한 부분)을 포용하면 다른 사람들이 어떤 비판이나 의견을 내게 투영해도 나는 내 목적에 충실하게 된다는 것을 상징한다. 누구나 귀네비어와 마찬가지로 자신의 결정에 답을 해야 할 때가 있지만 내가 느끼는 감정을 당시에 부끄러워하지 않는 것이 옳다.

마이너 아르카나의 슈트 또한 여신 테마에 부합한다. 컵은 비너스고, 말뚝은 프레이야이며, 소드는 이시스, 펜타클은 락쉬미이다.

작가이자 화가인 크리스 발데어는 영국 랭커스터의 러스킨 도서관과 워싱턴 D.C.의 국립 여성 예술가 미술관을 비롯해 다수의 갤러리와 미술관에서 전시회를 가졌다. 뉴욕 브루클린에서 거주하고 활동하며, 타로 리딩이 자신 안의 진실을 찾고, 내 미래를 만드는 것은 나의 행동이라는 점을 이해하는 데에 도움이 된다고 믿는다. 우리는 여신의 에너지를 통해 치유와 변화를 위한 최선의 내가 되는데 필요한 원형적 특성을 다룰 수 있게 된다. 이 덱은 점술용이 아니라, 나 자신과 삶에서 나의 진로를 찾기 위한 덱이다.

▲ 이시스
이 덱에서 마법사 카드는 이집트의 마법과 달의 여신 이시스로 표현됐다.

▶ 비너스
여신 비너스는 사랑과 낭만, 열정과 욕망의 궁극적 상징이지만 그녀의 전신인 아프로디테 또한 허영심이 강하고 자신의 미모에 심취했다.

VI ⁓ LOVE

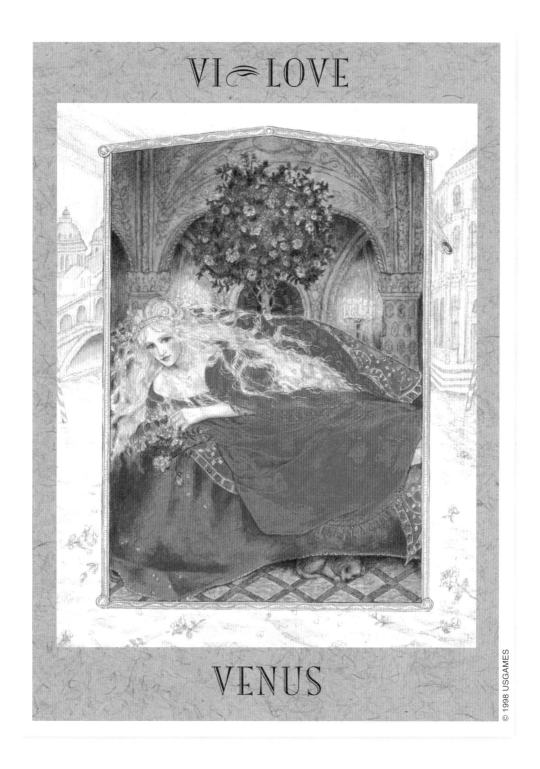

VENUS

© 1998 USGAMES

맺는 말

어쩌면 '타로는 그 자체만으로 지적인 존재'라는 알리스터 크롤리의 믿음은 많은 이들이 생각하는 것보다 더 맞는 말인지도 모른다. 초기의 덱에 얽힌 이야기와 비밀, 창조적 공모자들에 대해 읽다 보면, 혹은 창작자가 타로의 원형적 성질을 존중하고 활용하여 그들만의 창조력을 내보인 현대의 타로를 살펴보면, 살아 있는 타로의 힘과 교감하게 된다.

타로가 에너지라면, 목소리라면, 비밀이라면, 지능이라면, 지금껏 있었던 모든 것과 앞으로 있을 것의 전령이라면, 어떤 면에서는 신성한 것이기도 하다. 그렇기에 우리는 타로에 의지하여 '세계와 하나 되는' 순간을 찾을 수 있으며, 그때에 우리가 누구인지, 우리는 어디로 가는지에 대한 진실을 알 수 있다.

타로는 특이한 모순이다. 잔인하리만치 솔직하지만 앞으로 나아갈 길을 알려줄 만큼 다정하다. 타로는 결코 거짓말하지 않으며, 언제나 진실만을 말한다. 메시지를 읽는 이와 메시지의 새로운 버전을 그리고 만들어내는 이를 투영할 뿐만 아니라, 내가 누구인지에 대한 깊이까지 비춘다.

극작가 조지 버나드 쇼는 '얼굴을 보려면 거울을 보고, 영혼을 보려면 예술 작품을 보라'고 했다. 어쩌면 타로는 가장 뛰어나고 근사한 예술 작품이 아닐까.

색인

사라 바틀렛(심리 점성술학 수료)은 〈타로 바이블(The Tarot Bible)〉, 〈실용 마법에 대한 소책자(The Little Book of Practical Magic)〉, 〈마녀의 마법책(The Witch's Spellbook)〉, 〈초자연적 장소에 대한 내셔널 지오그래픽 안내서(National Geographic Guide to Supernatural Places)〉 등을 집필한 세계적인 베스트셀러 작가이다. 또한 〈코스모폴리탄〉, 〈쉬〉, 〈스피릿트 앤 데스티니〉, 〈런던 이브닝 스탠다드〉, BBC 라디오 2 등의 미디어에 기고하는 점성술사이기도 하다. 현재는 타로, 자연 마법, 점성술과 그밖에 비밀스럽고 심오한 학문에 종사하고 있다.

역자 윤태이는 시카고 미술대학교에서 패션 디자인과 미술행정학을 전공했다.
문학 번역가가 되고자 글밥 아카데미 수료 후 현재 바른번역 소속 번역가로 활동하고 있다.
역서로는 〈시스터〉, 〈보태니컬 셰익스피어〉 등이 있다.